인형으로 읽는 세계 문화 예술

동화 작가 김향이의 인형의 집

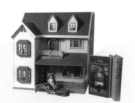

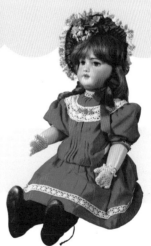

페이퍼스토리

인형으로 읽는
세계 문화 예술

초판 1쇄 발행 2022년 9월 30일
초판 2쇄 발행 2022년 12월 20일

지은이 김향이 | **펴낸이** 오연조
디자인 성미화 | **경영지원** 김은희
펴낸곳 페이퍼스토리 | **출판등록** 2010년 11월 11일 제 2010-000161호
주소 경기도 고양시 일산동구 정발산로 24 웨스턴타워 T1-707호
전화 031-926-3397 | **팩스** 031-901-5122 | **이메일** book@sangsangschool.co.kr

ⓒ 김향이, 2022
ISBN 978-89-98690-71-7 03600

칠십 생일에 교정을 보며 깨달았다.
'인형이 나를 키웠다는 것을'

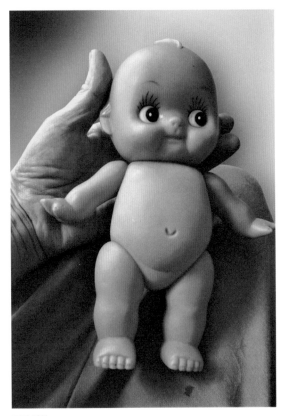

큐피 인형

나의 첫 놀이 동무 큐피 인형

인형은 운명처럼 내게 왔고 삶의 일부가 되었다. 일곱 살 때 구호품을 신고 온 미군에게 큐피 인형을 선물로 받았다. 큐피 인형은 태어나서 처음 품어본 장난감이었다. 어른 손바닥만 한 것이 말랑말랑한 데다 깜찍하게 생겨서 홀딱 반했다. 그날부터 큐피를 말동무 삼아 이야기 짓기 놀이를 시작했다.

안타깝게도 큐피는 얼마지 않아 내 품을 떠났다. 젖니가 나기 시작한 남동생이 너덜너덜 씹어놓은 인형을 어머니가 두엄더미에 던져버렸기 때문이다. 울음 밑이 긴 내가 종일 울었다고 했다. 어머니가 견디다 못해 만들어준 헝겊 인형은 허수아비 같고 달걀귀신 같았다. 그 인형에 아버지가 만년필로 눈, 코, 입을 그려주었는데 나는 그날의 기억을 평생 간직하고 산다.

그 인형마저 남동생이 요강에 빠트려 만년필 잉크가 번진 흉물로 버려졌다. 아버지가 나를 달래느라 종이 인형을 만들어주었는데 종이 인형도 오래가지 못했다.

그다음엔 내가 어머니 반짇고리를 뒤져서 헝겊 인형을 만들었다. 어머니 어깨너머로 배운 바느질로 만든 첫 작품이었다. 인형 옷을 만들 고운 천이 없어서 벽에 걸린 어머니 한복 치마를 잘라 옷을 입혔다. 나중에 어머니 매운 손맛을 보았지만, 나의 인형 사랑은 그때부터 시작된 셈이다.

CONTENTS

1
인형의 역사

2
인형 찾아 세계 여행

3

세계 여러 나라의 인형

4

인형과 함께 읽는 이야기

1

Stories of Doll

인형의 역사

인류 최초의 인형은
어떤 모습일까?

사람의 모습을 본떠 만든 '인형'은 영어로 돌doll, 프랑스어로 푸피poupée, 독일어로는 푸페puppe라 부른다.

인류가 만든 최초의 인형은 구석기시대의 빌렌도르프의 비너스Venus of Willendorf로 알려졌다. 1909년 오스트리아의 시골 빌렌도르프에서 철도 공사를 하다 발견한 여인상이다. 여인상이 파묻혀 있던 흙층을 분석한 결과 기원전 2만 2,000년 내지는 2만 4,000년 전 구석기인이 조각한 것으로 밝혀졌다.

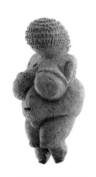

빌렌도르프의 비너스는 높이 11.1센티미터로 손바닥 안에 들어오는 크기다. 발 모양이 세워놓을 수 있는 형태가 아니어서 몸에 지니고 다니는 부적이었을 것으로 짐작한다.

선사시대 사람들이 만든 여성 조형물은 세계 여러 나라에서 발견되었다. 오스트리아 빌렌도르프의 비너스, 프랑스 로셀의 비너스, 러시아 코스텐키의 비너스 등등. 이 조형물들은 그리스 로마 신화의 여신 비너스를 닮지 않았는데 왜 비너스라고 부르는 걸까?

빌렌도르프의 비너스

고대 그리스 조각 중 가장 아름다운 여인상으로 손꼽히는 '밀로의 비너스'는 모델이 누구인지 모른다. 비너스는 그리스 로마 신화에 나오는 아름다움과 사랑을 주재하는 여신의 이름이다. 아름다운 여인을 묘사했다고 '비너스'로 이름을 붙인 것이다.

선사시대 사람들은 아이를 많이 낳아 기를 수 있는 엉덩이와 가슴이 풍만한 여자를 아름답다고 여겼을 것이다. 그래서 아름다움의 여신 '비너스'를 따온 것이다.

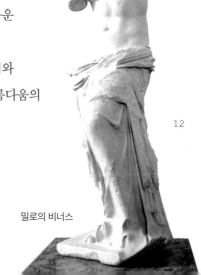

12

밀로의 비너스

선사시대 사람들은
왜 인형을 만들었을까?

구석기시대 사람들은 짐승의 뼈나 뿔, 돌에 그림을 새겼고, 돌을 다듬어 조형물을 만들기도 했다. 세계 여러 곳에서 인형들이 발견되는 것으로 보아, 인형은 인류 역사상 가장 오래된 조형물이라는 것을 알 수 있다.

발견된 인형의 측정 연대보다 실제로 더 오래전에 존재했을 것이다. 헝겊, 나무, 돌 등 인형을 만든 재료에 따라 보존 상태가 다를 수 있기 때문이다.

고대 그리스 유적에서도 많은 인형이 발견되었는데, 당시에는 집을 지키는 수호신으로 조상을 본뜬 인형을 집 안에 모셨다. 인형은 인간을 대신해 질병, 재앙 등 액운을 막아주고, 풍작을 기원하며 복을 부르는 신앙적 의미로 존재했기 때문이다. 당시에는 병이나 사고로 어린 아기들의 사망률이 매우 높았다. 아이를 낳아 건강하게 기르기를 바라는 의미에서 대지의 어머니 조형물을 만들어 몸에 지녔을 것이다.

고대 이집트인들은 저승의 신 오시리스Osiris가 죽은 이를 심판하고 환생시킬 것이라 믿어 부장품으로 나무 인형을 함께 묻었다.

언제부터 인형이
어린아이 놀잇감이 되었나?

고대 이집트 왕조 무덤에서 나무 주걱 인형Paddle Doll을 쥐고 있는 아이가 발견되었다. 이것으로 아이들이 인형을 가지고 놀았다는 것을 알 수 있다. 이집트 12왕조 유아 무덤에서도 손이 움직이는 나무 인형이 발견되었다.

무덤에서 나온 인형은 종교적인 우상이나 장식물로 인간을 대신한다. 부장품 인형 대부분 점토나 나무로 만들었지만 도기, 뼈, 상아, 혹은 밀랍으로 만든 것이 발견되기도 했다.

여러 정황으로 미루어 인형은 부적이나 종교적 의미로 사용되다가 세월이 지나면서 아이들의 장난감이 되었다.

기원전 500년 무렵 팔다리를 움직일 수 있는 인형이 만들어졌고, 엄마 인형 품에 안겨 있는 아기 인형도 있었다. 당시 소녀들은 가지고 놀던 인형을 결혼 전에 출산의 여신 아르테미스Artemis 제단에 바쳤다고 한다.

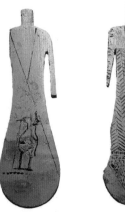

나무 주걱 인형

인형 산업의 발달로 달라진
인형의 재료

고대 인형은 몸 전체를 돌이나 흙으로 만들었다. 이후 나무, 밀랍, 파피에 마세(Papier-Mâché, 종이 펄프에 아교, 석회 등 다른 재료를 섞어 틀에 눌러 열을 가해 만드는 방법) 등으로 만들면서 몸통에 팔과 다리를 연결했다.

16~17세기 유럽의 인형은 나무를 깎아 만든 목각 인형이었다. 목각 인형은 조각하고 채색하는 데 드는 노동력으로 생산성이 떨어졌다.

파피에 마세로 만든 콤포지션 인형Composition Dolls은 만드는 공정이 간단하고 값싸서 인기가 있었다. 1800년대에 이르러 도자기 인형이 유럽을 중심으로 유행했다. 콤포지션 인형의 머리는 나무, 테라코타, 설화석고, 밀랍으로 만들었다. 천, 풀줄기, 플라스틱, 밀랍과 자기도 인형의 재료가 되었다.

18세기 초 유럽에 백색 자기 시대가 열렸다. 중국을 여행한 마르코 폴로가 유럽에 소개했다고 자기를 포셀린Porcelain이라 불렀다. 도자기를 차이나China라 부르는 것도 중국에서 들어왔다는 뜻이다. 백색 자기는 금보다 귀해서 왕실과 귀족들만 소유할 수 있는 보물이었다.

1709년 독일 마이센에서 자기가 만들어졌고 유럽에서 경쟁적으로 백색 자기를 생산했다. 그 무렵 생산된 인형을 앤티크로 분류하고, 1930년대부터 인형 산업이 발전했는데 신소재가 나올 때마다 다양한 제작 방법을 사용하면서 인형의 모습은 변모되었다. 이 시기의 인형을 빈티지로 분류한다.

인형의
재료

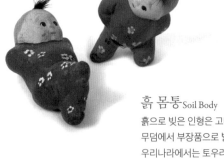

흙 몸통 Soil Body
흙으로 빚은 인형은 고대
무덤에서 부장품으로 발견되었다.
우리나라에서는 토우라 부르고
죽은 이의 다음 생을 기원하며
무덤에 넣었다.

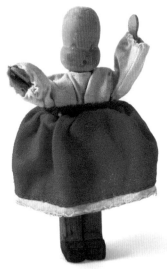

나무 몸통 Wood Body
고대 이집트 그리스 로마 어린이
무덤에서 발견된 인형은 대부분
나무로 만든 것이었다. 16~17세기
독일에서 빨래집게와 유사한
쐐기 인형이 생산되었다.

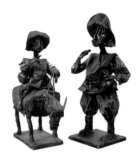

종이 찰흙 몸통 Papier-Mâché Body
1800년대 초 파피에 마세로
인형의 얼굴과 몸을 만들었다. 몰드로
찍어낼 수 있어 대량 생산이 가능했다.

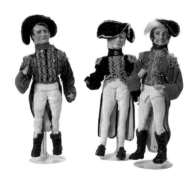

밀랍 몸통 Wax Body
1850년대 영국에서 매끄러운 피부 표현이 가능한
밀랍 인형이 만들어졌다. 밀랍을 석고 틀에 부어
얼굴을 만들고 유리 눈을 끼우고 가발을 씌웠다.
같은 시기에 생산된 파피에 마세보다 피부 표현이
사실적이지만 깨지고 녹는 단점이 있었다.

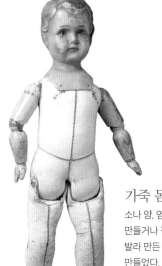

도자기 몸통 Porcelain Body

포셀린 인형은 깨지는 단점이 있어
얼굴과 손발만 포셀린으로 만들고
나머지 관절은 솜을 채운 헝겊,
양가죽, 나무 등으로 만들었다.

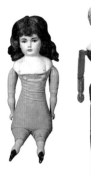

비스크+나무

가죽 몸통 Leather Body

소나 양, 염소 가죽으로 머리와 팔다리를
만들거나 질긴 천 위에 고무나 도료를
발라 만든 인조 가죽으로 몸통을
만들었다. 비스크 인형의 몸통은
양가죽으로 만들었다.

발도로프

헝겊 몸통 Cloth Body

헝겊 인형은 가정에서 어머니가 아이에게 만들어 주다가
1850년대 영국과 미국에서 상업적으로 만들어졌다.
프랑스에서 예술성이 가미된 스토키네트Stockinete 기법의
헝겊 인형도 만들어졌다. 1919년 독일 발도르프 아스토리아
담배 공장 노동자 자녀들을 위해 설립한 학교에서 발도르프
인형을 만들었다.

탈지면 몸통 Cotten Body

철사로 몸과 팔다리 뼈대를 만든 다음
솜을 입혀 입체감 있게 만들었다.

옥수수 껍질 몸통 Cornhusk Body

미국 원주민들이 옥수수 껍질로 만든 인형.
볏짚, 왕골, 바나나잎 등을 엮어 만든다.

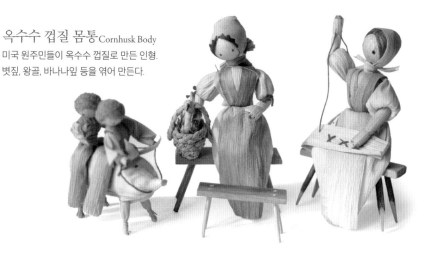

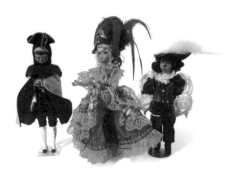

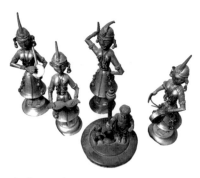

양철＆금속 몸통 Tin & Metal Body
동남아시아 지역 토속 관광 상품 인형은
주로 얇은 양철이나 금속으로 만들었다.

셀룰로이드 몸통 Celluloid Body
1860년대 미국 뉴저지에서 대량으로 생산된
셀룰로이드 인형은 가격이 저렴했다. 하지만
색이 변하는 단점으로 인기가 떨어졌다.

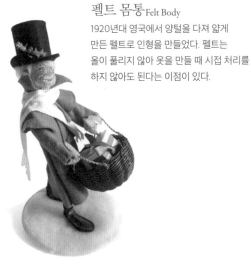

펠트 몸통 Felt Body
1920년대 영국에서 양털을 다져 얇게
만든 펠트로 인형을 만들었다. 펠트는
올이 풀리지 않아 옷을 만들 때 시접 처리를
하지 않아도 된다는 이점이 있다.

고무 몸통 Rubber Body
말랑말랑한 감촉 때문에
베이비 인형으로 인기 있는
소재가 되었다.

플라스틱 몸통 Plastic Body
1940년대 플라스틱 인형이 생산되었는데
셀룰로이드에 비해 내구성이 좋아 고무,
비닐 등과 함께 인형을 만드는 소재였다.

구체 관절 인형 Ball jointed Doll

인형 몸체 관절 부위를 자유롭게
움직일 수 있게 만든 인형.
1980년대부터 일본의 전통 인형
작가들이 응용하면서 발전했다.

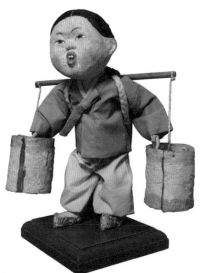

비닐 몸통 Vinyl Body

비닐 소재의 개발은 인형의
대량 생산을 가능하게 했다.
비스크 인형의 자리를 대신하면서
대중적인 인기를 누리게 되었다.

닥종이 몸통 Dak Paper Body

철사로 뼈대를 만든 다음 닥종이를
한 겹 한 겹 붙여 만든다. 1990년대 김영희,
이승은 작가의 작품전은
대단한 인기를 얻었다.

손뜨개 몸통 Knitting Body

털실 손뜨개로 만든 인형은 2000년대에
다시 유행했는데 감촉이 좋고 부드러워
임산부들이 태교용 인형으로 만들었다.

인형 산업의 종주국
독일

16~18세기 독일은 인형과 장난감의 주요 생산국이었다. 1820년 독일 드레스덴에서 도자기 인형이 만들어졌다. 초기의 포셀린 돌(Porcelaine Dolls, 도자기로 만들어진 모든 인형의 통칭)은 유약을 입혀 광택이 나는 피부를 가진 '차이나 돌China Dolls'을 시작으로 유약을 입히지 않은 도자기에 채색을 한 '파리안 돌Parian Dolls', 유약을 입히지 않은 도자기에 피부색을 입힌 '비스크 돌Bisque Dolls'로 발전했다. 19세기에 고무나 수지로 만든 인형이 생산되면서 눈동자를 움직이고 말하고 걷는 인형이 나왔다.

수제품이던 인형을 영국과 미국의 인형 공장에서 만들기 시작했다. 1860년대 후반 셀룰로이드가 개발되어 독일, 프랑스, 미국, 일본에서 인형 산업의 기반을 닦았다. 1940년대에 내구성이 강한 플라스틱 인형이 등장하고 1950년대 이후 고무, 성형 고무, 비닐, 셀룰로이드, 플라스틱, 레진 등 다양한 소재로 대량 생산이 가능해졌다.

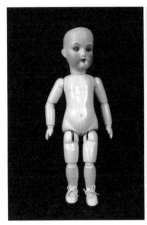

비스크 인형

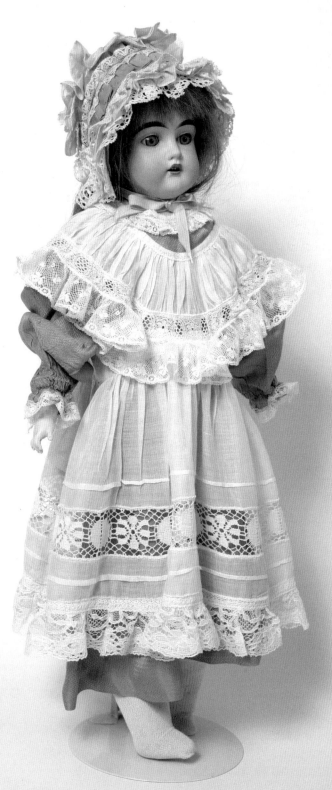

1868년 오픈 마우스 비스크 인형

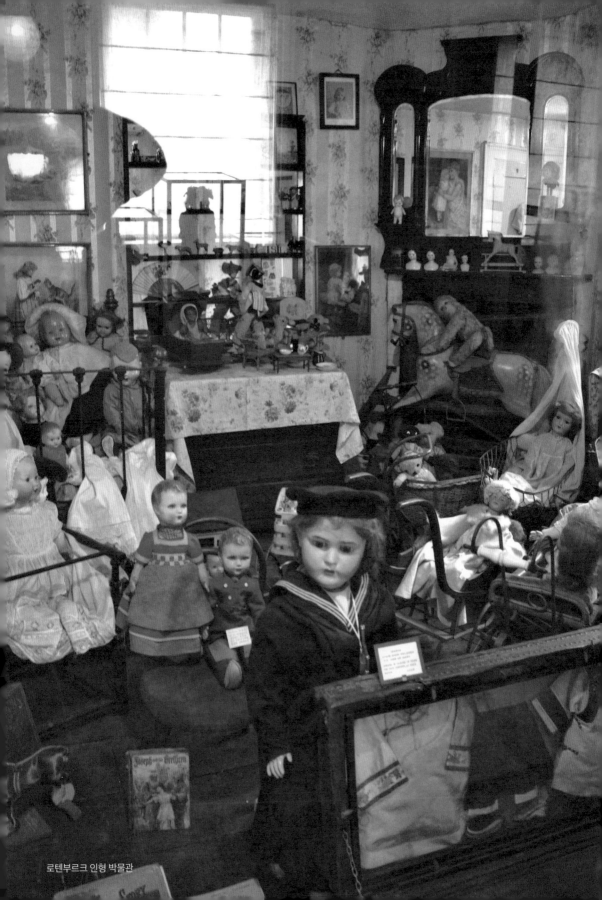

로텐부르크 인형 박물관

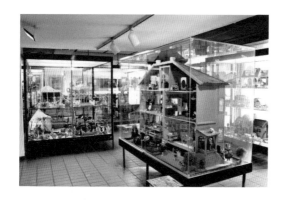

로텐부르크 인형 박물관

독일의 관광 도시 로텐부르크, 15세기에 지어진 고풍스러운 건물에 인형 완구 박물관이 들어섰다. 이곳에는 1780년부터 1940년까지 독일과 프랑스에서 생산된 인형과 돌 하우스, 독일의 귀중한 인형 관련 소품과 자료들이 총망라되었다 해도 과언이 아니다. 개인 박물관으로는 최고의 전시 품목을 자랑한다.

제2차 세계대전 중에 여섯 살 카타리나 앵겔스는 가족과 함께 이웃 헛간으로 피신했다. 그때 이웃 할머니께 선물 받은 작은 도자기 인형이 그녀의 운명을 인형박물관장으로 이끌었다.

워킹 맘 카타리나는 출판사에 다니며 인형을 수선하는 취미생활을 했다. 낡은 인형을 복원하여 판매한 수입으로 앤티크 인형과 돌 하우스를 종류별로 수집할 수 있었다. 문화 예술에 조예가 깊은 미술 교사 남편은 손재주가 좋아 그녀의 든든한 조력자였다. 51살 되던 1984년 박물관 문을 열었는데 30여 년간 '특별히 매력적이고 내용이 알찬' 박물관으로 알려졌다.

특히 중세 시대 광장을 재현한 인형의 집과 인형들을 보면 디테일과 예술성에 감탄하게 된다. 요즘은 만들 수도 수집할 수도 없어 값을 매길 수 없는 보물들이 가득하다. 안타깝게도 2013년에 폐관했다.

구십을 바라보는 그녀는 아직도 인형 복원 작업을 하고 다른 박물관에서 특별 순회 전시를 할 정도로 열정적인 삶을 살고 있다.

홈멜 도자기 인형

프랑스의
패션 인형

16세기 프랑스 왕실은 화려한 의상을 입힌 패션 인형들을 소장했다. 판도라Pandora로
불리던 인형은 사람 크기의 나무 인형으로 마네킹 형태였다. 패션에 관심 있는 루이
14세는 판도라에 새 시즌에 유행할 옷을 입히고 가방, 모자, 구두 등 소품을 갖춰 유
럽 왕실로 보냈다. 그렇게 프랑스는 패션의 중심지가 되었다.

　　1860년부터 1890년까지 프랑스 인형들은 어른의 신체 비율에 최신 유행 드레스
를 입고 소품과 장신구로 치장한 패션 인형이 대부분이었다. 나중에 신체 비율이 축
소된 레이디 인형을 만들었는데 주요 구매층은 귀부인이었다. 새 시즌에 유행할 의
상을 입힌 작은 인형들은 최신 패션 샘플이자 값비싼 장식품이었다. 인쇄와 사진 기
술이 발달하기 전이라 인형이 패션 카탈로그 역할을 한 것이다.

　　나무나 파피에 마세로 만들었던 레이디 인형은 독일의 도자기 기술 발전과 함께
비스크 인형 시대를 맞이했다. 프랑스 자기 인형은 목이 회전됐고, 울이나 광목, 나무
로 만든 몸통에 염소 가죽을 입히거나 염소 가죽에 톱밥으로 속을 채웠다. 이 몸통 제
조법은 몰드로 만든 플라스틱 제품이 나올 때까지 사용되었다.

　　파리에는 장인이 만든 인형의 옷과 손거울, 액자, 찻잔, 가구 등을 판매하는 전문
상점이 있었다. 레이디 인형 하나에 트렁크 하나 분량의 의상과 액세서리가 필요했
다니 그 호화로움은 상상 이상이다.

　　그 무렵 일본에서 만든 아기 인형에 아이디어를 얻어 여자아이들을 위한 베베 인
형French bébé이 만들어졌다. 4~8세 어린이 모습을 한 베베 인형은 패션 인형의 인기
를 누르고 비스크 인형의 주류가 되었다.

베베 인형

베베 주모우Bebe Jumeau는 사랑스러운 어린아이 모습이다. 나무로 만든 몸체는 사람 피부처럼 매끈하고 팔다리는 관절로 움직이도록 했다. 살짝 들린 입술 사이로 앞니가 보이는 오픈 마우스다.

비스크 소켓 헤드도 흠집 하나 없다. 잉크빛이 도는 속눈썹을 달고 속눈썹 색에 맞춰 블루 사파이어 빛깔 물방울 귀고리도 했다. 미끈한 몸매는 25인치(63.5센티미터).

디테일을 살린 패션은 고급스럽고 완성도가 높다. 크랜베리 빛깔 드레스는 보존 상태가 양호했다. 검정 가죽 부츠는 반질반질 길들어 인형이 돌아다녔나 하는 의구심이 들 정도였다.

1905~1910년 사이먼&할빅Simon&Halbig에서 생산된 오리지널 사인이 선명하다. 프랑스의 부루, 주모우, 독일의 케스트너 등 디자이너 인형은 예술성을 인정받아 지금도 수집가들의 사랑을 받고 있다.

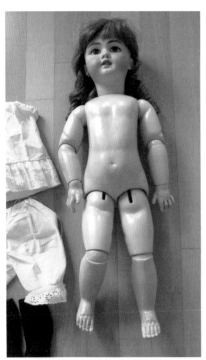

베베 누드

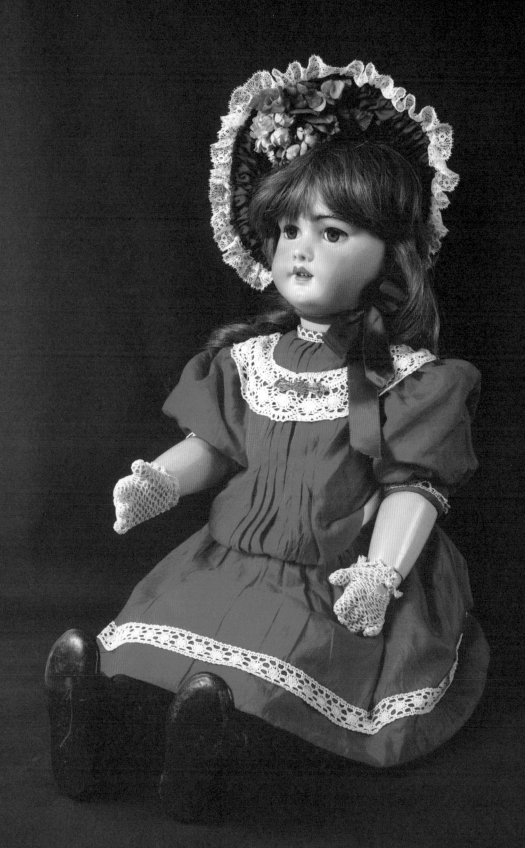

베베 인형

앤티크 트렁크 돌

프렌치 휴렛 베베French Huret Bebe. 인형의 뒷머리에 족보가 새겨져 있다. 돌 트렁크는 100여 년 세월이 지나는 동안 꽃 문양의 채색이 빛바랬지만 그래서 더 아름답다. 푸른 눈의 1915년생 프랑스 소녀 인형은 레이스 장식 보닛bonnet을 쓰고 순면 원피스를 입었다. 앙증맞은 크기의 오픈 마우스, 트렁크 속에는 옅은 복숭아빛 실크 원피스와 속옷 레이스 장식의 카틀린 모자, 찻잔과 핸드백이 들어 있다. 갈색 모헤어 가발, 스타킹, 브루머, 속치마, 구두 모두 진품이다.

'트렁크 돌'이 유행하면서 아이들은 여행지에 인형을 데려갈 수 있었다. 트렁크에 여벌의 옷과 장신구도 넣을 수 있다. 당시 아이들은 인형 놀이를 통해 예절을 배웠고 패션 돌의 옷을 만들면서 바느질을 익혔다.

인형 산업의 황금시대인 1870~1900년대는 부유층의 수요로 더 비싸지고 화려해졌다. 이 시기에 만들어진 프랑스 인형들은 종합예술품으로 인정받았다. 세월이 지나면서 프랑스 인형들은 비싼 가격으로 거래되고 수집가들의 애장품이 되었다. 현대의 인형 작가들은 맥이 끊긴 앤티크 인형을 본떠 리프로덕션 인형을 만들고 있다.

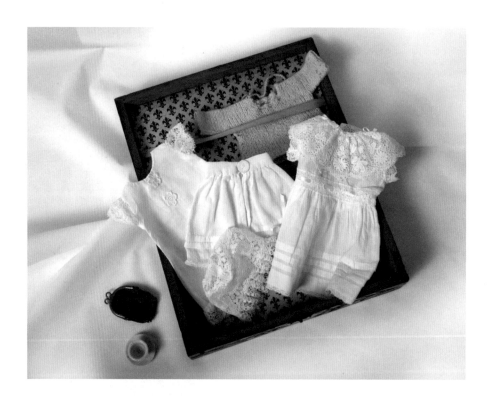

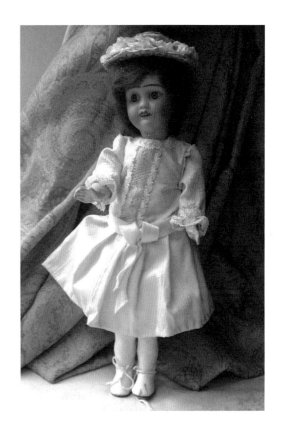
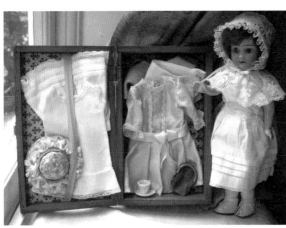
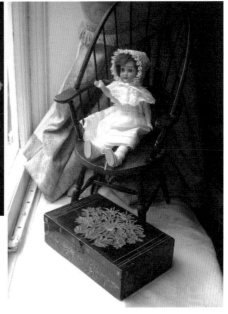

부두아르 인형 말리나

부두아르(Boudoir, 안방) 인형은 프랑스 여인들이 침대나 소파에 놓아두는 인테리어 소품용 인형이다.

말리나는 1928년대에 유행한 스트레이트 박스 스타일 의상을 입었다. 단발 파마 머리에 클로슈 모자를 쓰고 챙은 모자 핀으로 고정했다. 검정 벨벳 천으로 만든 드레스에 단 브로치는 당시 유행하던 아르데코 스타일. 제1차 세계대전이 여성해방운동을 일으키고 여성들의 복식을 변화시켰다. 전쟁터에 나간 남성들 대신 사회 활동을 하면서 밀리터리룩이나 테일러드 슈트를 입었기 때문이다. 당시 유행한 옷은 '말괄량이 아가씨 스타일'로 가슴, 허리, 히프 등을 밋밋하게 만든 박스 스타일이었다.

사회적으로 남성과 동등함을 인식하게 된 여성들은 머리를 짧게 잘랐다. 단발머리에 챙이 짧은 모자를 눌러썼다. 패션의 유행을 알면 인형의 옷을 보고 인형을 만든 시기를 알 수 있다.

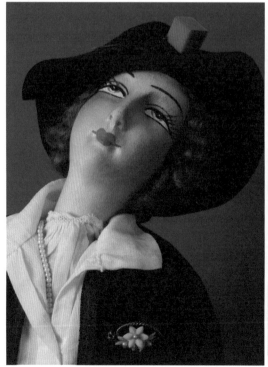

말리나

파리 인형 박물관

연구자이자 인형 수집가 사미 오댕Samy Odin은 1991년 아버지와 공동으로 박물관을 설립했다. 인형 박물관은 2017년에 폐관했다.

박물관을 운영하는 틈틈이 25권의 인형 관련 책을 냈고 인형 병원을 운영하던 그는 유럽과 미국을 오가며 인형의 역사를 강의한다. 사미는 아버지에게 16살 생일선물로 앤티크 인형 제작 방법에 관한 책을 받았다. 인형의 매력에 빠진 그는 아버지와 수집을 하면서 인형과 떼려야 뗄 수 없는 관계가 되었다. 그가 인형을 수집하는 기준은 온전한 상태의 인형을 모으고, 최고로 아름다운 인형을 사고, 희소성이 있는 인형을 찾고, 시리즈 인형을 구입한다고 했다. 사미는 인형이 사회와 시대를 반영한 문화유산이라고 말했다.

파리 인형 박물관

다양한 개성의
미국 인형

제1차 세계대전으로 유럽의 인형 공장들은 군수품 공장이 되거나 파괴되었다. 일터를 잃은 인형 장인들이 미국으로 이주하게 되었다. 그 영향으로 소장 가치 있는 앤티크 인형의 대부분이 미국과 일본에서 거래되었다.

세계에서 가장 유명한 남매 헝겊 인형, 누더기 앤과 앤디

할머니 집에 놀러 온 어린 손녀는 다락방에서 인형을 발견했다. 소녀의 아버지는 먼지 묻은 낡은 인형에 눈, 코, 입을 그려주고 누더기 앤Raggedy Ann이라는 이름도 지어주었다. 소녀의 아버지 조니 그루엘(Johnny Gruelle, 1880~1938)은 어린이 책 작가이자 일러스트레이터였다. 그루엘은 백신 감염으로 13세에 사망한 딸이 아끼던 인형 누더기 앤의 이야기를 책으로 출간했다. 이어서 모험심이 강한 남동생 누더기 앤디 이야기도 출간했다. 1918년 탄생 100주년을 맞이한 누더기 앤과 앤디는 인형과 책으로 사랑받는 캐릭터가 되었다.

앤과 앤디 오르골

흑인 소녀를 위해 만들어진 누더기 앤

32

인형계의 귀족, 마담 알렉산더

1923년 패션 디자이너 비트리스 알렉산더 여사가 만들기 시작한 마담 알렉산더 인형. 명품 브랜드 출신 디자이너들이 디자인하고 숙련된 재봉사들이 완성한 의상, 헤어스타일, 눈썹, 손톱, 장신구까지 손으로 직접 만든 가치는 예술품으로 인정받고 있다. 1953년 엘리자베스 여왕의 '대관식 세트', 1993년 '모네 정원의 여인들', 1996년 '이상한 나라의 앨리스 인형 체스판'은 완성도와 예술적 가치로 평가받고 있다. 미국 독립 200주년에 만든 역대 영부인 인형들은 백악관에 전시되었다. '동화 시리즈', '영화 시리즈', '빅토리아 시리즈', '인터내셔널 시리즈', '역사적 인물 시리즈' 등 다양한 시리즈로 제작되어 어른과 아이들의 사랑을 받고 있다.

〈작은 아씨들〉의 작가 루이자 메이 올컷

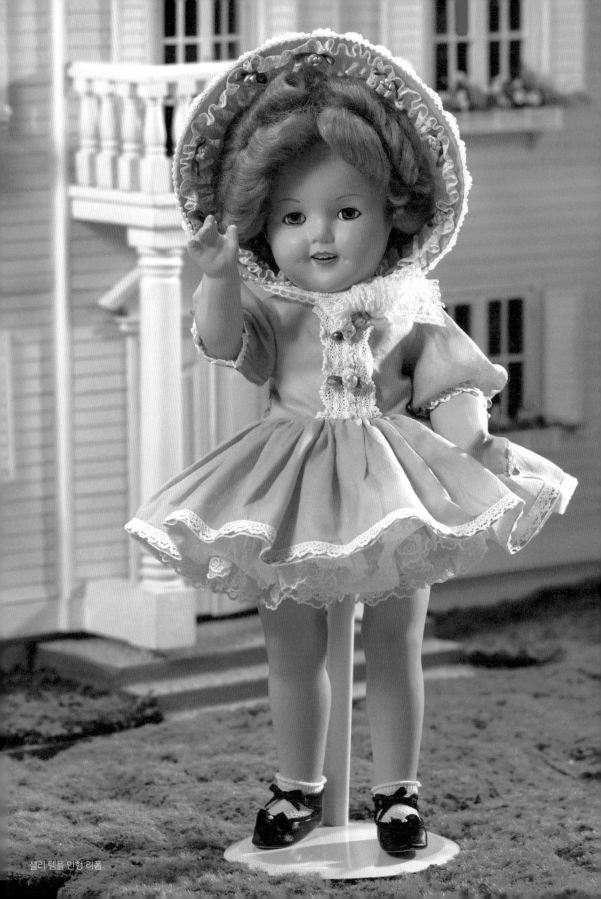

셜리 템플 인형 리폼

아역 배우 셜리 템플 인형

미국의 세계적인 아역 배우 셜리 템플(Shirley Temple, 1928~2014)은 일곱 살 때 아카데미 아역상을 수상했고 3년 연속 박스오피스 정상을 차지한 1930년대 최고의 스타였다. 21세에 연예계 은퇴 이후 가나와 체코슬로바키아 대사를 지내는 등 공직 활동을 했다. 그녀는 미국배우협회에서 평생공로상을 받았고 85세에 사망했다. 한국에서는 〈TV 명화극장〉에서 방영한 〈소공녀〉와 〈알프스 소녀 하이디〉로 이름을 알렸다.

대공황으로 경제가 어려웠던 1930년대 셜리 템플을 모델로 한 인형과 연관 상품들은 엄청난 판매 기록을 세웠다. 루스벨트 대통령은 "미국에 셜리 템플이 있는 한 우리는 괜찮을 것이다."라고 할 만큼 당시 미국의 상징이자 희망이었다.

벌거숭이 셜리 템플 인형을 미국 경매 사이트에서 낙찰 받아 리폼하고 드레스와 모자를 만들어 입혔다.

플라스틱 여신 바비 인형

1945년 장난감 회사 마텔Mattel을 설립한 핸들러 부부는 독일 패션 인형 '빌트 릴리Bild Lilli'에서 영감을 얻어 딸의 이름을 딴 패션 인형을 만들었다.

자신의 딸이 10대들의 모습이 그려진 종이 인형을 좋아한다는 것을 알고, 고등학생 바비 인형의 스토리텔링을 내세워 인기를 끌었다.

1959년부터 전 세계에 판매된 바비 인형Barbie Doll은 1초마다 2개씩 판매되어 10억 개가 넘게 팔렸다. 바비 인형을 늘어놓으면 지구를 네 바퀴나 돈다고 한다. 50여개 국가를 대표하는 바비가 제작되었고 100명 이상의 패션 디자이너가 바비의 의상을 디자인했다. 오리지널 바비는 2006년 5월 경매에서 2만 7450달러에 팔렸다. 그러나 비현실적인 몸매, 강조된 성적 매력, 백인 우월주의로 논란이 되기도 했다. 1950년대 어린이였던 어른 팬을 위한 바비 시리즈 '콜렉터 바비'는 현재 일반 성인의 수집 아이템으로 발전했다.

바비 시리즈와 바비 초기 모델

수지 새드 아이

1965년에 생산된 플라스틱 인형 '수지 새드 아이Susie Sad Eyes'는 비닐 옷을 입은 소박한 인형이다. 커다란 눈과 꾹 다문 입술의 '슬픈 눈의 수지' 이미지는 마가렛 킨이라는 화가의 그림에서 따왔다. 마가렛 킨은 미국 대중문화와 여성 인권 운동에 영향력을 끼친 인물로 그녀의 삶은 팀 버튼의 〈빅 아이즈〉라는 영화로 제작되었을 만큼 드라마틱하다.

그녀가 화폭에 담은 인물들의 커다란 눈은 무언가 갈망하는 듯하다. 그 눈동자 속에 숨겨진 진실이 있었다. 어린 딸과 거리의 화가로 살던 마가렛은 두 번째 남편을 만나게 된다. 부동산 중개업자였던 월터는 아내의 그림에 자신의 사인을 하게 한다. 당시 미술시장은 사교계 남성들의 입김에 의해 가격이 정해지고 판매가 되었기 때문이다. 그림에 문외한인 월터는 천부적인 스토리텔링으로 스타 화가가 되었다. 포스터와 엽서로 만들어진 작품들이 엄청난 판매량을 기록하자 아내를 작업실에 가두고 하루 16시간 이상 그림을 그리게 했다. 견디다 못한 마가렛은 방송을 통해 월터가 가짜 화가 행세를 한 것을 고백했고, 재판 끝에 이혼을 했다. 그녀는 1960년대 미국 미술사에 빠질 수 없는 아티스트가 되었다.

외톨이를 떠올리게 하는 '수지 새드 아이'는 눈길을 끌지 못한 채 생산된 지 얼마 되지 않아 단종되었다. 1990년대 후반 뉴욕의 한 사진작가의 사진집에 담겨 널리 알려지기 시작했다. 그런 이유로 빈티지 수집가들의 인기 소장 목록이 되고 1960년대 모던 빈티지 인형 가운데 최고가로 거래되었다.

리틀 미스 노 네임

'수지 새드 아이'가 태어나던 해, 전쟁 고아 '리틀 미스 노 네임'도 생산되었다. '저는 춥고 집도 없어요. 이름도 없어요. 저를 사랑해 주세요'라는 문구와 함께 태어난 인형. 헝클어진 금발에 누더기 원피스를 입고 퀭하게 들어간 눈가에 눈물 한 방울 떨군 불쌍한 인형

을 좋아하는 사람보다 싫어하는 사람이 더 많았다. 전쟁고아 인형도 1년 만에 생산을 중단했다. '리틀 미스 노 네임Little Miss No Name'은 50여 년이 흐른 뒤에 인형 수집가나 조형미술가 사이에서 유명해졌다. 경매로 나오기 무섭게 입양되고 가격도 만만치 않았지만 어렵게 인형을 구했다.

동전을 든 '리틀 미스 노 네임',
커트하고 원피스를 입은 '수지 새드 아이'

얼큰이 인형 브라이스

1972년 생산됐으나 개성이 너무 강해 1년 만에 단종되었다. 브라이스Blythe에 매혹
된 사진작가 지나 개런의 사진집 〈디스 이즈 브라이스This is blythe〉가 나오면서 인형
마니아들의 주목을 받게 되었다. 이것을 계기로 2001년부터 일본 타카라 사에서 생
산되어 선풍적인 인기를 한몸에 받고 10대부터 키덜트족까지 다양한 팬층을 확보했
다. 28센티미터 크기의 브라이스는 둥근 얼굴이 신장의 $\frac{1}{3}$을 차지하고 몸매는 왜소
하다. 가분수 몸매로 서 있을 수도 없다. 커다란 머리 뒤의 끈을 잡아당기면 눈동자가
레드, 오렌지, 그린, 블루로 바뀌고 눈동자 위치도 조정할 수 있다. 마니아들은 안구
칩 교환과 성형으로 꾸미기를 할 수 있고 인형과 커플 의상을 입고 '옷발'과 '사진발'
을 뽐낸다.

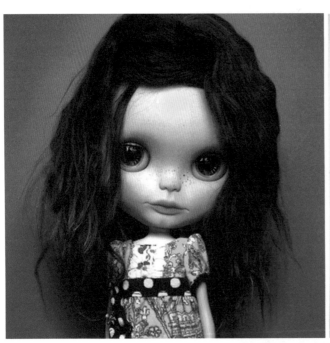

양배추 인형

우리나라 어른들은 아이를 놀릴 때 '다리 밑에서 주워 왔다고' 하고 미국에서는 '양배추밭에서 주워 왔다고' 말한다. 1978에 21살의 세비에르 로버트Xavier Roberts가 넙적한 얼굴의 못생긴 헝겊 인형을 만들고 양배추 인형Cabbage Patch Kids이라 이름 지었다. 손바느질로 만든 양배추 인형 엉덩이에 작가 사인을 하고 생일증명서와 함께 '입양' 보냈다. 아이를 낳지 못하는 부부나 동생이 없는 아이들이 양배추 인형을 돌보았다. 양배추 인형의 생일에 옷이나 장난감을 선물로 보내주는 이벤트도 했다.

1980년대 우리나라에서도 사랑을 받은 양배추 인형은 1990년까지 6억 5천만 개가 입양되는 기록을 세웠다. 헝겊 인형에 이어 고무 인형도 생산되었다.

미니어처 강국
일본 인형

제1차 세계대전 이후 자포니즘의 유행과 산업화로 인형은 일본을 세계에 알리는 '문화상품'이었다. 일본은 인형으로 세계 완구 시장의 경쟁자인 미국과 어깨를 겨누고 문화강대국 지위를 확보하려는 전략을 펼쳤다.

이치마츠 우정의 인형

1923년 관동대지진 때 일본 어린이에게 미국 어린이들이 12,000개의 인형을 선물했다. 답례로 1927년 일본의 장인들이 정성 들여 만든 '이치마츠' 인형을 보냈다. 이 우정의 인형은 미국 순회 전시를 하며 큰 인기를 얻었다. 1927년 일본은 미국에서 선물한 인형과 함께 이치마치 인형을 전시하는 〈인형 환영회〉를 열었다. 중국, 조선, 만주를 비롯하여 핀란드, 헝가리, 프랑스, 독일, 브라질 등에서 전시를 하며 일본 인형의 예술성을 알리는 데 힘썼다.

일본 사람에게 가장 친숙한 인형은 '히나 인형'과 '5월 인형'이다. 3월 3일 여자 어린이날 '히나마쓰리'에 '히나 인형'을 집 안에 장식한다. 딸이 태어나서 처음 맞는 히나마쓰리에 장식했던 히나 인형을 매년 장식하면서 딸의 건강과 행복을 빌었다. 3단, 5단, 7단으로 만들고 가장 윗단에 다이리비나라고 불리는 남녀 한 쌍의 인형을 놓고, 아랫단에 13명 정도의 신하를 놓는다.

헤이안 시대 궁궐 여성들이 종이 인형에 옷을 입혀 〈히이나 놀이〉를 즐긴 것에서 유래하는데, 에도시대(1603~1867) 이후 평민 가정에서도 히나 인형을 장식하게 되었다. 5월 5일은 남자 어린이날로 갑옷과 투구 등으로 치장한 무사 인형을 집 안에 장식하고 아이의 건강과 출세를 기원했다. 5월 인형이라고 부른다.

아와시마 신사에 봉납된 인형들

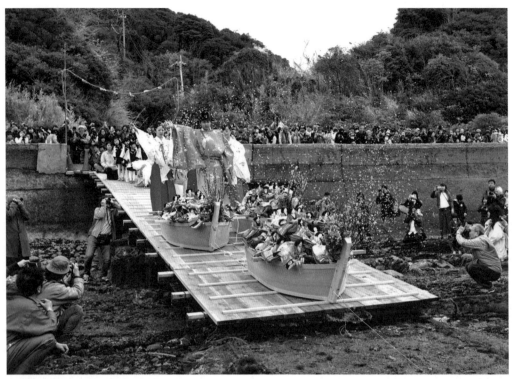

히나나가시 의식 중 꽃가루 날리는 제관

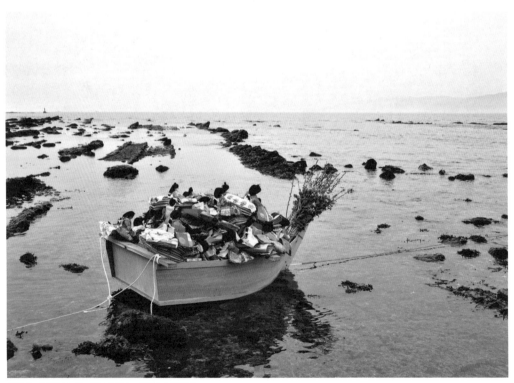

강물로 떠내려 보내는 시늉만 하고 나중에 소각한다.

히나나가시

일본 사람에게 인형은 특별한 존재다. 병이나 부상 등의 액운을 떠맡아 준다고 믿어 액막이로 이용되었다. 인형에 영혼이 깃들어 있다고 여겨 함부로 버리지 않고 사람이 죽었을 때처럼 신사에서 정성스럽게 영혼을 빼는 의식을 치른다.

해마다 3월 3일이면 와카야마현 아와시마 신사에서 '히나나가시'행사를 한다. 히나나가시는 3월에 태어난 여자아이가 3일 후에 죽었기 때문에 강가에서 고사를 지내고 떠내려 보냈다는 옛이야기에서 시작되었다. 이것이 3월 3일 물의 축제이고, 사람들은 강가로 나와 몸에 붙은 병이나 재앙을 물로 씻어 내는 액막이 행사를 했다.

300여 년 전 왕이 아와시마 신사에 히나 인형을 공양하면서 여성을 위한 신을 모시는 곳으로 알려졌다. 아와시마 신사 배례전에 전국에서 봉납된 400여 개 인형들이 있었다.

인형을 조심스레 배로 옮기고 진행요원들 여럿이 들고나오자 지켜보던 사람들이 뱃전에 손을 대고 기도를 했다. 여성 사제들이 앞서고 배를 떠멘 사람들이 뒤서고, 그렇게 신사 도리를 향해 걸어갔다. 신사를 나선 행렬은 바닷가로 이어졌다. 바닷가에는 관광객과 취재기자들이 미리 와서 자리를 잡고 있었다.

히나 나가시 의식이 순서에 따라 진행되고 꽃가루가 휘날렸다. 진행 요원들이 세 척의 나무배를 끈으로 이어 물 위에 띄웠다. 끈으로 연결된 세 척의 배가 강물 위로 남실남실 흘러갔다. 뒤에서 지켜보던 유치원생들이 합창하고 여사제의 제문 낭독과 극진한 절로 어린이의 건강을 기원하는 행사가 마무리되었다.

오사카 누이구르미 인형 병원

인형에도 영혼이 있다고 믿는 일본 사람들의 인형 사랑은 특별하다. 가지고 놀던 인형이 망가지면 인형 병원에 입원시킨다. 병원장 이노 선생님이 인형 환자 상태를 진찰하고 어떤 과 치료를 받아야 할지 처방전을 쓴다. 인형이 내과 외과 이비인후과 정형외과 성형외과 치료를 받는 동안, 입원실에서 만난 친구들과 어울리며 가족과 떨어져 지내는 외로움을 달랜다. 보호자는 인형의 병원 생활을 메일로 받아 본다. 수술을 끝낸 인형은 퇴원 전 의료진에게 감사 뽀뽀를 하고 손꼽아 기다릴 가족의 품으로 떠난다.

누이구루미 인형 병원장인 호리구치 씨는, 이곳을 찾는 이들은 "어릴 적 가지고 놀던 인형을 성인이 되어서도 소중히 간직하고 싶어 한다. 인형을 하나의 생명으로 받아들인다."고 말했다.

고객에게 "새 인형을 사면 되지 않냐?"고 말했더니, "안돼요, 이 인형은 제 가족이에요." 하고 울먹이더라고 했다.

"그때부터 우리는 그들의 가족을 지켜주자 생각했고, 인형 병원을 열게 된 거예요. 3주간 입원하는 중에 사진을 찍어 보호자에게 경과를 알려주고 있어요."

언제부터 인형을 좋아했냐고 물었더니 그녀가 스마트폰에 담긴 사진을 찾아내 보여주었다. 초등 1학년쯤 되어 보이는 사랑스러운 아이가 거기 있었다. 국립 민속박물관 학예사 소개로 오사카까지 찾아간 인형 병원, 의미 있는 발걸음이었다.

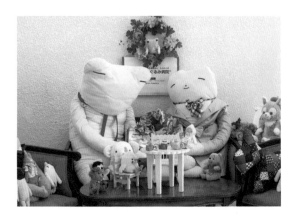

호리구치 누이구르미 병원장

요코하마 인형의 집

요코하마 인형의 집은 전망대를 갖춘 건물 크기로 압도한다. 건물로는 세계에서 제
일 큰 인형 박물관이다. 1978년 인형 수집가 오오노 히데코가 요코하마시에 인형을
기증하면서 기증품 전시관을 열었다. 그 후 소장품이 늘어나면서 1986년 박물관을
개관했다. 1전시관에는 세계 여러 나라 민속 의상을 입은 인형들이 방문객을 맞이 한
다. 일본의 지역별 향토 인형, 히나 인형과 오월 인형 등 오래된 전통 인형 중심으로
전시되었다.

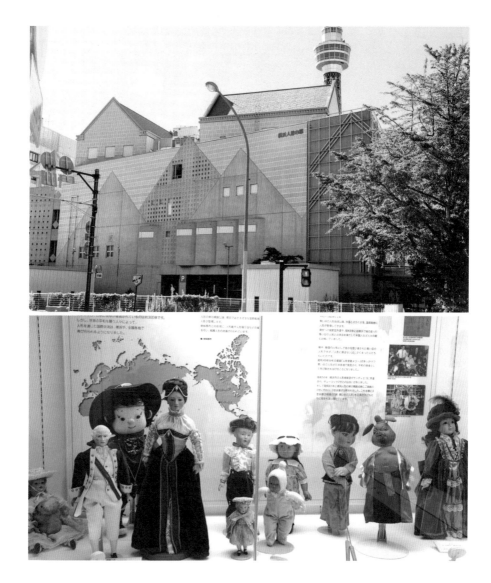

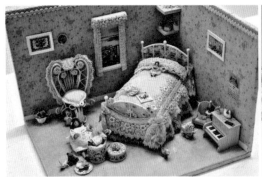
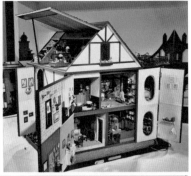
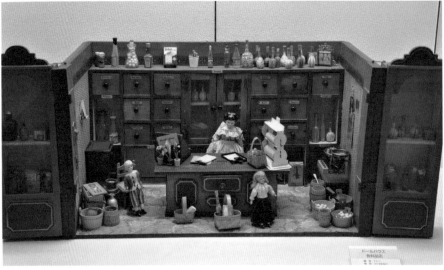

전통 인형들은 어린이의 건강을 지켜주는 부적으로 만들어진 것이 대부분이다. 관동대지진 때 미국 어린이들이 보낸 '파란 눈의 인형'도 전시되었다.

2층으로 오르는 벽면 전시는 시대별로 장난감 인형이 어떻게 변모했는지 보여준다. 2층에는 유럽의 비스크 인형과 인형의 집 전시실이 있다.

이곳에서는 인형이 지닌 놀이, 기원, 관상을 염두에 두고 전시를 한다. 어린이 관람객이 인형에 대해 알고 싶고, 만져보고 싶고, 다시 오고 싶은 마음이 들도록 다양한 체험 활동을 진행하고 있다.

한국의
전통 인형

신석기 유적에서 발견된 토우. 흙으로 빚은 인물상은 원시 신앙과 관계있는 유물이다. 삼국시대 무덤에서 나온 인형은 죽은 사람의 다음 생을 위해 사기, 철물, 흙으로 빚은 토우, 토용, 명기였다. 산 사람의 복을 비는 제의용 인형, 짚이나 풀로 만든 인형 속에 돈을 넣어 길에 버리는 액막이용 제웅도 있었다.

이처럼 한국의 전통 인형은 제의 또는 주술 인형이 대부분이었다. 그런 관습 때문에 인형을 집 안에 들이면 귀신이 들린다고 믿었다. 선조들에게 인형은 재수 없는 물건이나 다름없었다.

명기는 인물, 말, 가마, 생활 용구, 그릇, 악기 등을 실물보다 작게 백자로 만들었다. 꼭두는 죽은 사람을 무덤으로 모시는 상여를 장식하는 인형이다. 이승의 삶을 마치고 저승으로 떠나는 마지막 행차는 아름답고 화려했다. 죽은 이에 예를 다해 장례를 치르고 무덤으로 모시는 상여는 꼭두, 용수판 용마루로 치장을 했다. 용과 봉황을 세워 마지막 가는 길에 호사를 누렸다. 꼭두는 불교 도교 무속신앙의 영향을 받는다.

죽은 이를 악귀로부터 보호하고 무덤으로 모시는 수호자 꼭두는 말, 호랑이, 해태, 새 등에 올라타 앞서가고 시종, 길동무들이 뒤따랐다. 광대, 악사, 무희 등이 망자와 슬픔에 젖은 사람들의 마음을 위로했다.

예로부터 장승, 솟대, 상여 꼭두, 굿 인형, 탈춤, 만석중 놀이 등 전통 인형과 놀이가 있었다. 우리 조상들은 인형을 부장품이나 액막이 부적으로 사용했기에 인형 문화가 발달하지 못했다. 일본을 통해 서양문화가 유입되면서 개화기 조선의 양반가 아이들은 침모가 만들어 준 인형을 가지고 놀았다.

명기 인형

조선 오누이 인형

1996년 신문 기사에 개화기 양반집 아이가 가지고 놀던 인형이라는 사진과 함께 소개되었는데, 1913년부터 1930년에 미국 피바디 박물관에서 사들인 것이라 했다. 기사를 본 순간 탐이 나서 신문을 오려 두었다. 인형을 구하지 못하면 직접 만들 작정이었다.

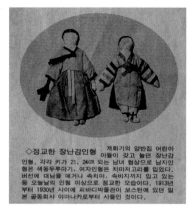

◇정교한 장난감인형 개화기의 양반집 어린아이들이 갖고 놀던 장난감인형, 각각 키가 21, 24㎝ 되는 남녀 형상으로 남자인형은 색동두루마기, 여자인형은 치마저고리를 입었다. 버선에 대님을 매거나 속치마, 속바지까지 입고 있는 등 오늘날의 인형 이상으로 정교한 모습이다. 1913년부터 1930년 사이에 피바디박물관이 보스턴에 있던 일본 골동회사 야마나카로부터 사들인 것이다.

'구하라 그리하면 얻을 것이오.'

그 주문이 통했다. 예나 지금이나 조선 인형은 우리나라에선 보기 드물고 일본과 미국, 유럽 골동품상에서 구할 수 있다.

1800년대 후반, 조선에서 활동하던 외교관과 선교사들이 귀국 선물로 가져간 인형들이 외국의 경매시장에서 거래되기 때문이다. 신문기사를 오려 두고 17년 만에 이베이에서 오누이 인형을 발견한 순간 소름이 돋았다. 낙찰되었을 때의 기쁨은 말해 무엇하리. 국제 배송으로 인형을 받자마자 옷을 하나하나 벗겨보았다.

단발머리 도령은 노랑, 빨강, 보라색 삼회장 명주 두루마기를 입었다. 무명저고리와 바지에 남색 대님을 맸다. 누이 인형은 광목 허리 말을 단 남색 명주 치마에 남색 끝동을 단 꽃분홍 저고리를 입었다. 치마 속에 밑이 터진 속곳을 입고 단속곳을 입었다. 겉옷은 빨지 못하고 다림질만 해주었다. 광목으로 만든 속옷은 삶아 빨아서 진솔처럼 손질해 입혔다.

무명으로 만든 인형의 몸은 서양 인형의 제작 방식을 따랐는데 배에 김명순이란 한자 이름이 적혔다. 인형의 얼굴을 그린이가 사인을 남긴 것이다. 작아서 앙증맞은 옷가지들을 보면서 백 년 전 조선의 손끝 야무진 여인 김명순을 생각했다.

붉은 두루마기를 입은 남자

1895년 조선의 낡은 문물을 고치고 대대적인 개혁 운동을 펼치겠다고 온건 개화파들이 을미개혁을 주도했다.

고종이 먼저 상투를 잘라 머리를 깎았고 관리들은 거리에 나가 백성들의 머리를 강제로 깎았다. 유생들은 "내 목을 자를지언정 머리카락은 자를 수 없다."며 단발령에 강력하게 반발했다.

붉은 비단 두루마기를 입은 남자도 단발했다. 머리카락은 검정 무명실로 한 땀 한 땀 수놓았고 얼굴은 먹으로 그렸다. 1895년 이후에 만들어진 '개화파' 인형이다.

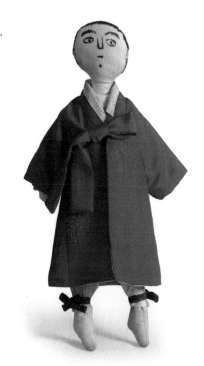

조선 양반 부부

조선 양반 부부 인형은 대나무로 짠 고리에 들어 있었다. 미국인 판매자의 증조부가 1917년 일본과 조선 여행 중에 사 온 인형이라고 했다. 20센티미터, 25센티미터 크기로 손바닥만 한 것이 앙증맞기도 하다.

선비 인형은 광목으로 만든 얼굴에 유화 물감을 바르고 먹으로 눈 코 입을 그리고 턱선을 따라 귀를 그려넣었다. 망건과 머리카락을 가는 세필 붓으로 그리고 갓을 씌웠다. 신발은 먹으로 그렸는데 아주 섬세하다.

여인은 무명천으로 만든 넙데데한 얼굴에 밝은 피부색 유화물감을 칠하고 발그레한 볼연지도 그렸다. 먹으로 초승달 눈썹과 외꺼풀 눈매, 살짝 올라간 입매를 그리고 쪽을 진 머리에 비녀도 그렸다. 두루마기 옷고름 풀고 저고리 옷고름 풀고 허리띠 풀고 대님 풀고 옷을 하나하나 벗겨보았다. 인형 몸통은 솜과 왕겨 혹은 건초들로 속을 채운 것 같다. 몸통은 재봉질을 했고 옷은 손바느질을 했다. 조선 여인들이 신문물인 재봉틀을 처음 접했을 때 얼마나 신기했을까?

조선 시대는 유교를 바탕으로 왕실과 벼슬아치, 선비와 서민, 천민의 옷이 달랐고, 관혼상제 때 입는 옷, 승려가 입는 옷 등의 직업과 상하 계급에 따른 의복이 나라 법으로 정해졌다.

선비는 바지저고리를 입고 외출 때나 특별한 행사가 있을 때는 소창의나 두루마기를 입었는데 두루마기 겉감은 명주, 안감은 광목으로 만들었다. 여기에 갓을 썼다.

남자 바지는 통이 넓은 것과 좁은 것이 있었는데, 넓은 바지를 입을 때에는 바지가 흘러내리지 않게 허리띠를 매었고 발목을 대님으로 묶었다. 갓을 쓰고 버선 신고 가죽신을 신었다. 조선 여자가 입었던 평상복은 저고리와 적삼, 치마, 단속곳, 바지, 속속곳, 다리속곳이었고 버선과 짚신을 신었다.

조선 중·후기에 저고리 길이가 짧아졌는데 이를 커버하기 위해 겨드랑이 살을 가리는 가리개용 허리띠와 '졸잇말'이 생겨났다. 졸잇말은 가슴의 성장을 억제하기 위해 베로 만든 것이었다. 졸잇말은 훗날 호서지방에서 '주먹 다듬이'라는 성년식 풍

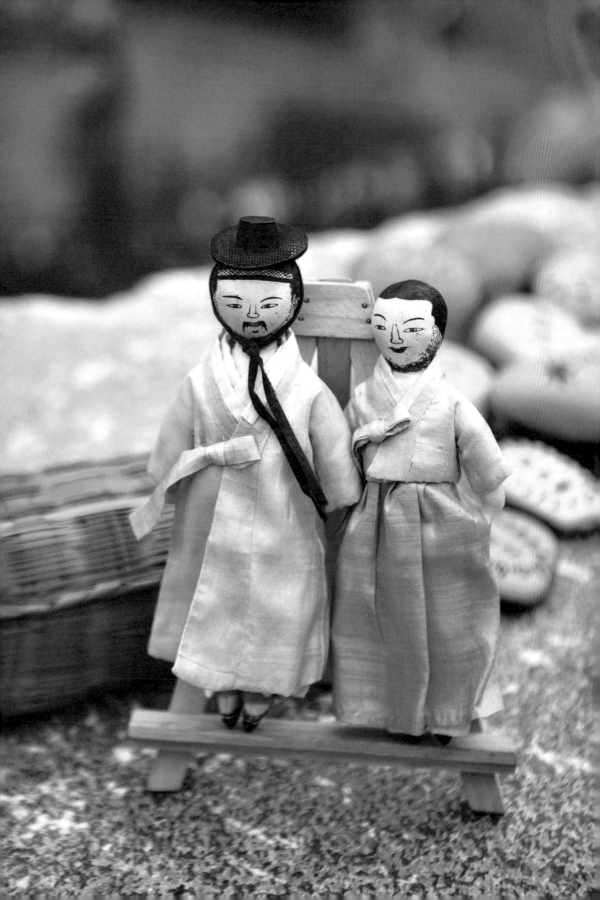

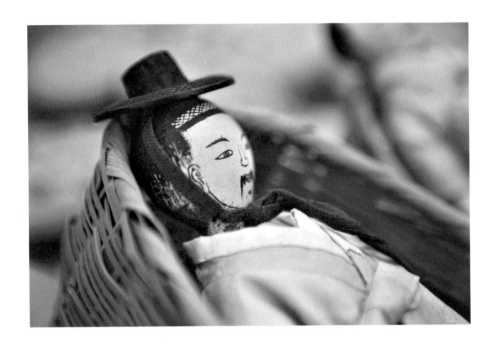

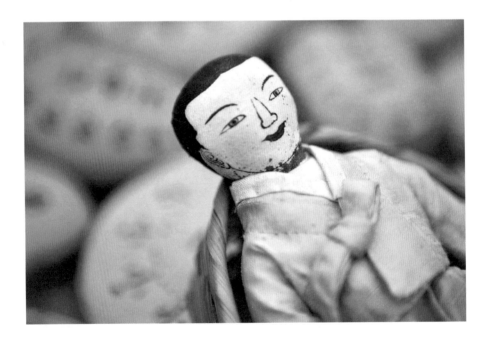

습을 낳기도 했다. 즉 젖멍울이 생기기 시작한 소녀에게 손가락이 들어갈 수 없을 정도로 최대한 치마끈을 양쪽에서 당겨 옥죄었다.

치마는 신분에 따라 약간 차이가 있었다. 양반 부녀자는 넓고 긴 치마에 금박을 입혔다. 특히 유교의 영향으로 겹겹이 속옷을 입었는데 다리속곳 – 속속곳 – 속바지(고쟁이) – 무지기 치마 – 대슘치마(조선 시대에, 궁중 여자들이 정장할 때 입던 속치마) 순으로 입었다.

가장 속에 입었던 다리속곳은 흰 목면으로 만들어 허리띠를 달아 입었다. 그 위에 베나 모시로 만든 속속곳을 입었다. 속바지는 종류가 다양했다. 다양한 속옷 풍습은 1920년대로 넘어서면서부터 단순화되었다.

빅토리아 시대 여성들도 밑이 뚫린 속옷을 입었다. 유럽 여성들도 한복 치마처럼 엉덩이를 강조한 크리놀린crinoline이나 버슬 드레스를 입었기에 밑이 터진 실용적인 속옷이 만들어진 것이다. 겉옷의 실루엣을 살리기 위해 여러 겹의 속옷을 입었으니 밑이 터진 속옷의 디자인은 기능과 편리성을 위해 동서양에서 고안된 것이다.

선비의 신(위)과 아낙네의 신(아래)

조선 신랑 신부 인형

신랑 신부 인형이 1900년대 초기의 조선 인형이라고 단언할 수 있는 것은 이목구비의 표현이 일본 인형과 확연히 다르기 때문이다.

일본 인형의 얼굴은 가부키 화장을 한 것처럼 새하얀 석고로 만드는데 얼굴과 몸통을 몰드로 찍어낸 것이 아니라 나무를 깎아 만들었다. 손바느질로 속옷부터 겉옷까지 조선의 복식 일습을 갖춰 정성스레 지어 입혔다.

얼굴은 진채(단청에 쓰이는 진하고 불투명한 채색)를 했다. 특히 신부의 넙데데한 얼굴과 외꺼풀의 작은 눈매가 당시 조선 미인형임을 알 수 있다.

나무를 깎아 인형의 몸을 만들었다. 팔다리는 한지를 감아 풀칠하고 손가락은 두꺼운 종이를 오려 한지로 감쌌다. 발은 소창으로 감싸 풀로 붙인 다음 당혜를 신겼다. 당혜는 궁중이나 반가의 여인이 신던 신으로 신코와 뒤축에 당초를 그렸다.

신부가 입고 있는 홍원삼은 비빈의 대례복이다. 통일신라 문무왕 때 당나라의 복식을 받아들여 오랜 세월 변형되며 토착화된 것이다. 조선 후기 일생에 한 번뿐인 혼례날 서민들도 아름다운 원삼을 입을 수 있도록 왕실에서 허락했다. 궁중용과 서민용 원삼은 형태만 같을 뿐 비단의 빛깔이나 치수 면에서 엄격한 차이를 두었다. 원삼의 앞자락이 뒷자락보다 길며 노랑 남색 두 줄 색동 소매 끝에 흰색 한삼을 달았다. 소매통이 넓고 둥글다. 원삼을 입은 위에 다홍색의 큰 띠를 띠었다.

남색 치마 위에 붉은 겉치마를 덧입었고 옥양목 속바지, 속치마를 입었다.

머리에 쓴 족두리는 예복을 입을 때 쓰는 관이다. 고려 시대 몽골에서 들어온 풍습으로 영정조 때 화려하고 무거운 가채를 대신하기 위해 보급되었다. 족두리는 당파에 따라 모양이 달랐는데 노론은 중앙이 오목하게 들어가고 소론은 봉긋하게 올라왔다고 한다. 인형은 노론 집안의 신부다.

검은 비단으로 만든 여섯 모의 관은 폐물로 장식한 '꾸민 족두리'인데 장식이 없으면 '민족두리'로 불렸다.

사람의 머리카락을 한 올 한 올 붙여 만든 긴 머리를 땋아 뒤통수에다 틀어 올려

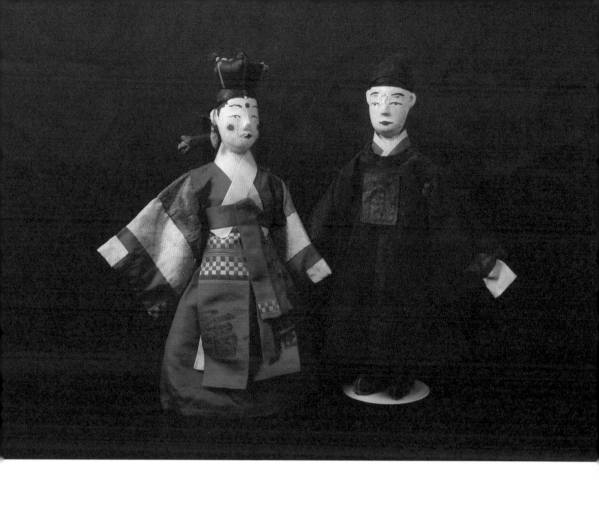
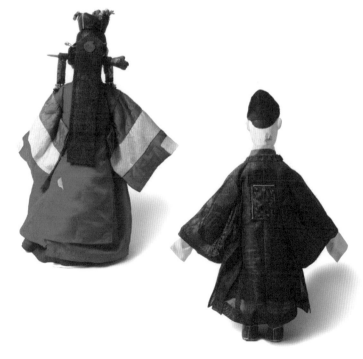

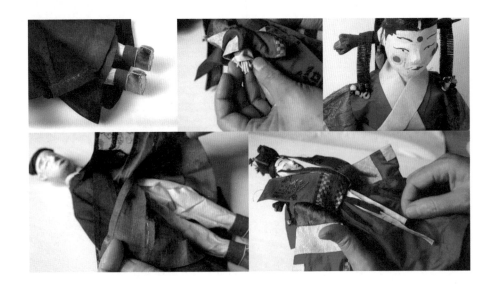

용잠을 꽂은 낭자머리에 뒤꽂이도 했다. 뒤꽂이는 쪽머리에 꽂는 머리 장식으로 패물들을 사용하여 비녀보다 더욱 화려한 머리 장식이다. 왕비만 할 수 있는 용잠을 서민들도 혼례 때는 사용할 수 있었다.

비녀는 조선 후기 얹은머리를 금지하고 낭자머리를 권장하면서 사용하게 되었다. 비녀의 다양한 소재와 모양을 보고 신분을 알 수 있었다. 비녀머리 형태의 디자인에 따라 용잠, 봉황잠, 오두잠, 원앙잠 등 수많은 형태가 있다. 조선 시대에는 존비귀천의 차별이 심해서 금, 은, 주옥 등으로 만든 비녀는 상류층에서만 사용할 수 있었다.

큰댕기(도투락댕기, 주렴)를 드리우고 앞줄댕기(드림댕기)를 했다. 앞줄댕기는 큰비녀 양쪽의 여유분에 감아서 양쪽 어깨 위에 드리우고 진주, 산호수, 비취, 호박 등으로 댕기 끝을 장식했다. 신부 예복의 장식품으로 지환과 이식, 노리개와 낭자 등 신분과 빈부의 격차에 따라 가짓수가 달랐다. 당시는 귓불을 뚫어 꿰는 귀고리 대신 이식耳飾을 귀에 걸었다.

신랑 인형은 옥양목 바지저고리 위에 남색 옥사로 지은 두루마기를 입었다. 그 위에 자주색 숙고사 단령을 덧입었다. 단령은 조선 시대 1품~9품 관리와 유생들의 관복이었다.

머리에 썼을 사모는 없고 탕건만 쓰고 있었다. 단령 위에 걸쳤을 품대(허리띠)도

없어졌다. 품대는 관복을 착용할 때 옷을 여미는 허리띠로 착용자의 위계나 신분을 드러내는 복식의 주요 물품 가운데 하나다.

흑단으로 만든 목화를 신었는데 목 부분에 자색 비단으로 배색을 했다. 신코와 신 등에 백색 선을 둘렀다. 흉배는 단령의 가슴과 등에 붙이는 장식품이다. 1454년 단종 임금 때부터 계급의 표시로 관복에 달았다. 궁중 수방의 나인들이 수놓은 흉배를 관리들에게 상으로 주었다.

신랑 신부 인형은 조선의 혼례 복식은 물론 미인의 기준까지 알 수 있는 귀중한 문화유산이다. 인형의 문화적 가치를 인정하는 것은 정치 경제 사회 문화 전반에 걸친 시대상을 엿볼 수 있기 때문이다.

1923년 런던에서 발행된 〈인형의 세계World of Dolls〉에 세계의 대표적인 인형 12 점이 소개되었는데 조선의 소녀 인형도 있었다. 미국 알라미다 '카운티 페어Alameda County Fair'에서 아버지와 딸로 구성된 조선 인형이 금상을 받았다. 이처럼 일본 풍이 가미되기 전의 조선 인형은 개성이 넘치는 인형으로 세계인의 주목을 받았다.

대한제국은 1910년 경술국치로 일제강점기를 겪게 된다. 이 시기부터 조선 인형 도 일본 인형의 영향을 받게 되었다. 인형의 얼굴을 석고나 토소(오동나무 가루를 접착 제와 섞어 놓은 반죽)로 몰드에 찍어 만들고 가부키 화장을 한 것처럼 희게 칠한 얼굴 에 옷만 한복으로 입혀 놓은 이도 저도 아닌 인형이 만들어졌다.

신문에 다음과 같은 기사가 실렸다.

1937년 8월 6일 〈동아일보〉
'1937년 7월 12일 헬렌 켈러 여사가 일본 방문에 이어 경성에 도착했는데 그녀에게 선물할 조선 인형을 구하지 못해 애를 먹었다'며 동경에서 수예를 배운 배상명 씨가 '불란서 인형이 전성을 이루는데 조선에 조선다운 인형이 있어야 하지 않겠냐'고 동 양적인 얼굴의 인형을 사다가 조선옷을 만들어 입혀 전시를 한다.

일제강점기 인형

일본 인형이 입고 있던 한복을 벗겨 옷의 먼지를 털어내고 구김을 폈다. 아가씨 인형들은 민머리로 내게 왔다. 민머리에 머리카락 붙이고 저고리를 바꿔 입혔다. 검정 재봉실로 머리카락을 만들어 땋고 댕기를 드려주었다. 노랑 저고리는 동정을 노랑으로 달았기에 하얀 비단으로 바꿔 달아주니 얼굴이 산뜻하다.

남색 치마에 노란색 속치마를 입힌 것도 격에 맞지 않아 무명 속치마를 만들어주었다. 치마저고리의 배색도 어울리지 않아 노랑 저고리에 남색 치마를, 분홍 저고리에 오동색 치마로 바꿔 입혔다. 전통 한복의 배색에 맞춰 준 것이다.

노랑 저고리 소녀는 얼굴이 동글동글하고 눈썹도 조금 진하다. 당시 유행하던 비스크 인형의 오픈 마우스인데다 어쩌다 보니 만들어준 머리카락도 삐져나와 말괄량이로 보인다. 반면에 분홍저고리는 얼굴이 갸름하고 눈썹이 가는 데다 입술을 다물고 있어, 양반가 아기씨처럼 귀티나고 얌전해 보인다.

왈가닥과 얌전이한테 어울리는 옷으로 바꿔 입힌 셈이다. 수선해서 환골탈태한 인형들에게 '콩쥐 팥쥐'라고 이름을 지어주었다.

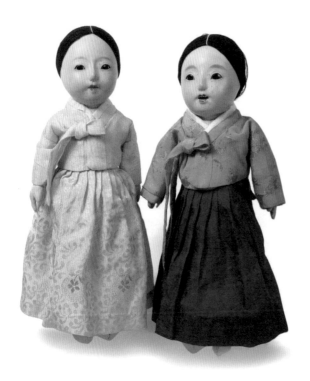

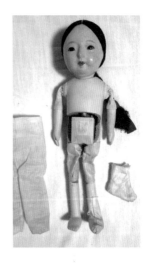

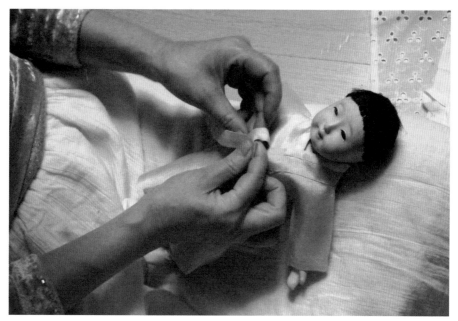

석고로 만든 일본 인형 단발 도령에게 한복을 입혔다.

단발 도령

일본 석고 인형에 명주 두루마기 입힌 소년도 단발이다. 그리고 옥색 저고리에 오동
색 바지를 입고 있었다. 일본 사람이 만든 두루마기는 발끝을 가릴 정도로 기장이 길
다. 당시 일본 인형은 유럽 인형을 모방했는데 인형의 몸통은 일본 전통 제조 방식을
따른 것이 많았다.

일본 인형의 몸통을 보면 이해가 안 되는 부분이 있다. 배 부분에 종이상자를 넣
어 놓았는데 발판처럼 눌러진다. 그 용도가 무엇인지 궁금하다. 하필 움직임이 많은
팔다리 관절을 왜 종이로 연결했는지도 궁금하다.

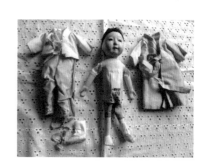

조바위 쓰고 녹의홍상 입은 새색시

조바위를 쓴 새색시 인형의 얼굴은 1920년대 이탈리아 린씨 인형과 제작 기법이 같다. 몰드에 펠트 천을 밀착해서 이목구비를 그린 린씨 인형처럼 살색으로 염색한 무명천을 몰드에 붙이고 이목구비를 그렸다. 외꺼풀 눈매와 가느다란 초승달 눈썹의 얼굴은 순박하다. 보관 상태도 좋아 비단의 색바램도 없고 천이 삭지도 않았다.

옷은 재봉틀로 만들었다. 우리나라에 재봉틀이 도입된 것은 1900년경이고 서양에서 소잉 머신Sewing Machine이라 부르는 재봉틀을 일본에서 '미싱'으로 발음한 데서 미싱으로 불린다.

연두저고리 다홍치마는 혼례 날부터 첫아이를 낳을 때까지 입었다. 자주 고름은 남편이 살았다는 의미고, 자줏빛 깃은 부모가 살아 계신다는 의미였다. 저고리 소매에 남색 끝동은 아들을 낳은 여인만 달 수 있었다.

조바위는 조선 후기부터 부녀자들이 사용한 방한모다. 겉감은 검정 비단 안감은 무명으로 만들었다. 정수리는 열려 있고 이마와 머리 전체를 덮는다. 뺨에 닿는 부분이 동그랗게 되어 귀를 덮고 뒤통수까지 가린다. 옥, 마노, 비취 등으로 장식하고 이마 부분에 오색 술을 달고 산호로 엮은 줄을 연결했다.

치마를 들춰보니 속치마도 속바지도 입지 않고 엉뚱하게 꽃무늬 면바지를 입고 있었다. 몸통을 채운 지푸라기가 삐져나오자 미국인 골동품상이 검은 실로 숭덩숭덩 꿰매고 꽃무늬 바지를 입혀 둔 것이다. 어울리지 않는 꽃무늬 바지 벗겨내고 속곳과 속치마를 만들어 입혔다.

1930년대 조선총독부 관광정책으로 일본 여행자가 급증하자 조선 관광기념품 개발로 조선 풍속 인형이 생산되었다. 조선 인형은 일본의 전통공예가 조선에 상륙한 결과물이었다.

당시 서양에서 유행하던, 얼굴과 손은 사진을 오려붙이고 천으로 옷을 입힌 '사진엽서 인형', '액자 인형' 인쇄된 종이를 오려 옷을 입히며 노는 '종이 인형'이 유행했다. 나무를 깎거나 흙으로 구워 만든 풍속 인형은 '물 긷는 처녀', '지게 진 나무꾼', '아

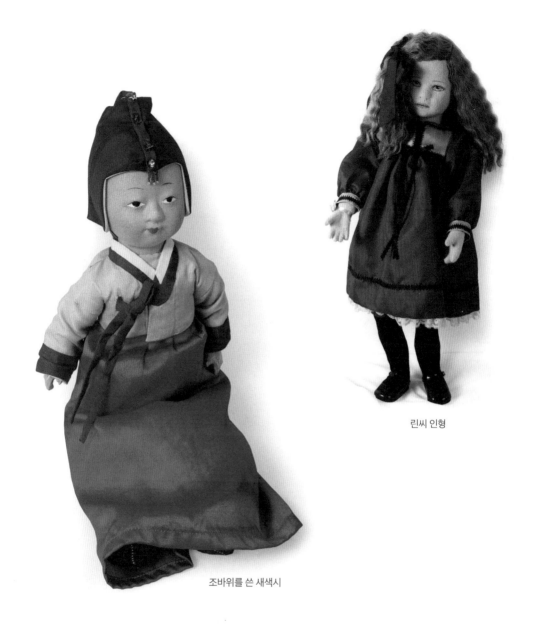

린씨 인형

조바위를 쓴 새색시

기업은 아낙네'와 '장죽을 든 갓 쓴 할아버지' 등 관광 상품으로 생산되었다. 조선 풍
속 인형은 경성과 부산 상점가와 기차역, 백화점 토산품 가게에서 인기리에 판매됐
다. 목각으로 만든 풍속 인형들은 광복 이후 서구 문물이 쏟아져 들어오면서 변모하
기 시작했다.

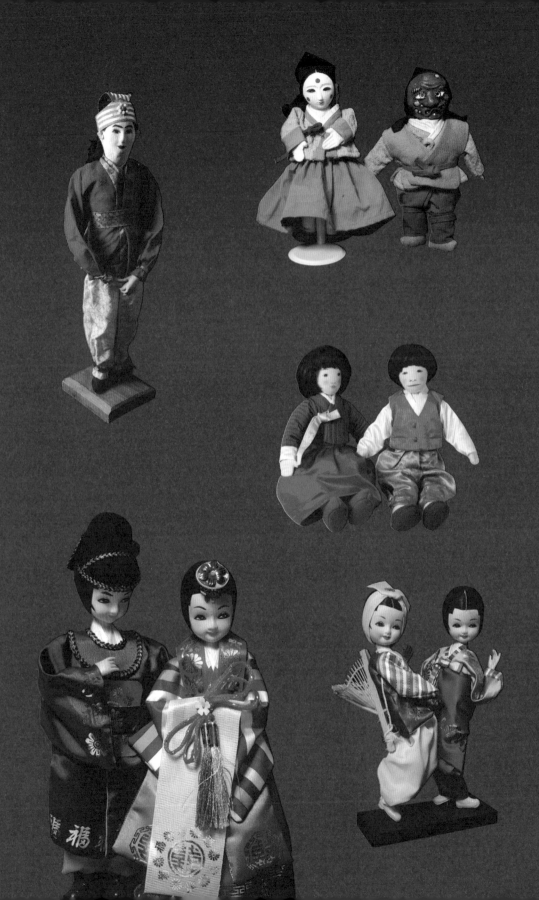

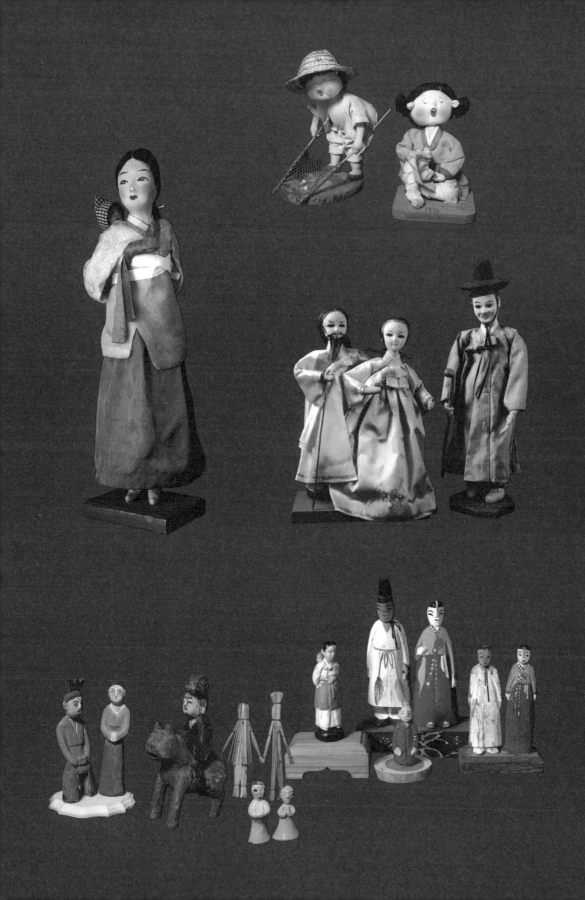

이쁜이의 비밀

이베이에서 혼례복을 입은 '이쁜이'를 낙찰받았다. 국제 배송된 인형 상자를 보고 이쁜이는 우리나라에서 만들어 미국 인형 회사에 납품한 수출품이라는 걸 알게 되었다.

1960년대 미국의 인형 회사 '월드와이드 돌'은 세계 여러 나라에 관광 상품 인형을 발주했다. 인형 상자 안에 그 나라 국기, 민속 의상을 입힌 인형, 인형에 대한 소개서, 어린이 잡지 한 페이지, 지폐를 넣어 납품하도록 했다. 판매가는 당시 1달러였다. 인형 상자 속에 든 어린이 잡지 한 페이지에 내가 다닌 초등학교 이름도 있어 어쩌나 반갑던지!

그즈음 나무꾼 인형을 구하게 되었는데 이쁜이를 선녀로 꾸미며 〈선녀와 나무꾼〉 이야기를 연출하기로 했다. 선녀 옷을 만들어 이쁜이에게 입히려고 혼례복을 벗기자 저고리 소매에서 딱딱한 게 만져졌다. 조심조심 꺼내보니 세상에나! 1원짜리 지폐였다. 구멍가게에서 일 원짜리 다섯 장을 내야 눈깔사탕 하나를 살 수 있던 가장 적은 단위의 화폐였다. 옷을 갈아입히지 않았으면 옷소매 속에 돈이 들어 있다는 걸 알지 못했을 것이다. 누가 왜 인형 옷소매 속에 지폐를 돌돌 말아 넣었을까?

그 궁금증을 〈꿈꾸는 인형의 집〉의 '이쁜이 이야기'로 썼다.

"오늘도 나는 관람객들을 유심히 살폈단다. 할머니가 된 아가씨가 손자들 손을 잡고 여기로 오지 않을까 싶어서. 이렇게 하루하루를 설레며 보낼 수 있는 건 모두 아가

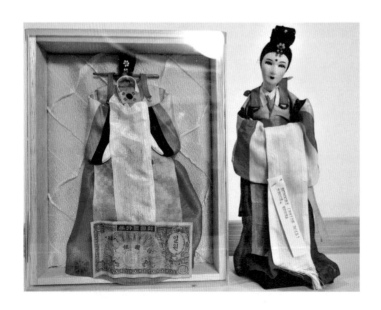

씨 덕분이니까 말이야. 인형 할머니가 관람객들에게 '이쁜이의 비밀'
을 풀어달라고 할 거래. 소문을 들으면 아가씨가 날 찾아올 거야. 꼭!"

〈꿈꾸는 인형의 집〉은 인형이 들려주는 인형 이야기다. 미국의 유명
아역 배우 셜리 템플을 본떠 만든 자존감 높은 인형이 만신창이 벌거
숭이가 되어 인형 할머니 집에 국제 배송된다. 마음의 문을 닫은 셜리
템플 인형은 이쁜이, 꼬마 존, 릴리 인형의 파란만장한 경험담을 듣고
스스로 무대에 올라 자신의 이야기도 들려준다.

"나 혼자만 상처받고 아픈 줄 알았는데 그게 아니었어. 나는 단 한
번도 남을 이해하거나 위로해 본 적이 없어. 나밖에 모르고 내가 최
고인 줄만 알았으니까. 릴리 이야기를 들으며 얼마나 부끄러웠는지 몰라. 이제부터는
나도 꼬마 존처럼, 선녀 인형처럼 나보다는 남을 먼저 생각하는 셜리가 될 거야."

인형들은 사람과 만나고 헤어지면서 간직한 기억으로 살아간다. 누군가에게 무
엇이 될 수 있었던 시간이 인형들에게 가장 행복하고 아름다운 시절이었다고.

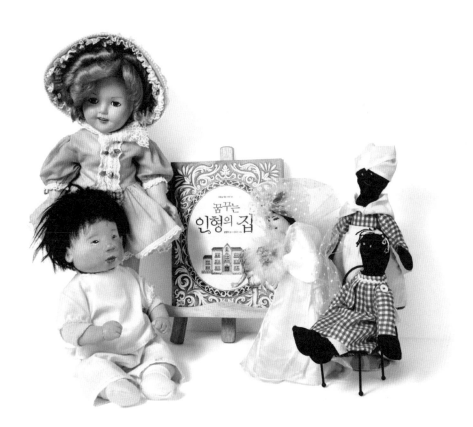

드레스를 입은 피아노 인형

1970년대에도 외화벌이 관광 상품 인형이 양산되었다.

인형의 얼굴은 몰드에 천을 밀착시키고 이목구비를 그렸는데, 눈의 크기가 점점 커지고 서구화되었다. 미국에서 단종된 인형 '수지 새드 아이'를 본떠 만든 왕눈이 인형은 감기약 '판피린' 광고 모델로 친숙한 인형이다.

이런 인형을 '피아노 인형'이라 불렀다. 그 시절 부의 상징인 피아노 위에 인형들을 진열하는 게 유행이었던 탓이다.

하지만 서구적인 외모에 드레스를 입힌 인형은 관광 상품으로 외면당했고 우리 인형 산업은 사양길로 접어들었다.

70년대 국민인형 못난이 삼형제

1968년경 일본의 완구제조업체 이와이Iwai사는 못난이 삼형제 인형을 개발해 한국 다이아몬드 완구공업에 하청을 주었다. 1973년 일본 이와이사의 생산 중단으로, 미국 임페리얼Imperial 사에서 타이완, 홍콩, 한국에 하청을 주어 만들었다, 반응이 좋아 오랫동안 생산되고 제조사도 많은 만큼 손가락 마디보다 작은 것부터 저금통 크기까지 여러 종류의 인형이 있다. 옷 색상·헤어 스타일·시대별·제조사까지 구별하면 100여 가지도 넘을 것이다.

국민 인형 못난이는 한국 완구 시장에 처음 나온 플라스틱 인형이었고, 희로애락을 표현한 울보, 찡보, 웃보로 대중들의 눈길을 끌었다.

견우직녀

전래동화 시리즈 원고청탁을 받았다. 견우직녀 이야기를 어떻게 풀어야 하나 고민
중이었는데 꿈에 사별한 남편을 보았다. 다음 날 그림책 원고를 쓸 수 있었다.

그대 거기 있나요?

날 보고 있지요?

늘 거기 그렇게 있지요?

바람이 산들 불면 그 바람에 실린 듯

구름이 둥실 뜨면 그 구름에 싸인 듯

그대 언제나 내 마음에 있다오.

질기디 질긴 비단실로

씨실 날실 걸어 놓고

오락가락 북을 놀려

자나 깨나 베를 짜서

동쪽 서쪽 하늘 끝에 매어

그리운 임 보고 지고

정다운 임 보고 지고

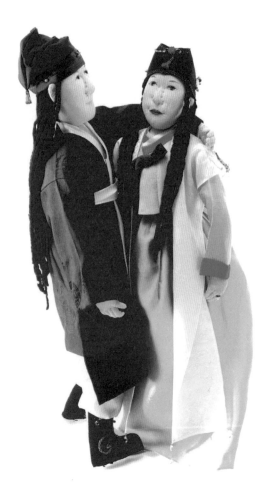

직녀를 그리는 견우 마음을 산들바람에 뜬구름에 실어 보내는 사랑 노래와, 베틀에 앉아 하염없이 견우를 그리는 직녀의 노래는 사실 사별한 남편을 그리는 내 마음이다.

아이들에게 전래 이야기를 들려주기 위해 견우직녀 인형을 만들었다. 얼굴은 프랑스 스토키네트 기법으로 이목구비가 도드라지게 바느질로 조각하듯 만들었다. 팔다리는 자유롭게 움직일 수 있게 했다. 왕관에 비즈를 달고, 아얌(조선 시대 때 부녀자들이 쓰던 방한모)에 수를 놓고 비즈 장식으로 꾸몄다. 장화와 고무신에도 수를 놓아 장식했다. 귀고리, 반지 장식 등 오밀조밀 꾸며주는 작업 또한 즐거웠다.

공연용 인형
마리오네트

고대 그리스에서 인형을 활용한 네브로스파스톤Nevrospaston 연극이 발달했다. 이것
이 마리오네트Marionette 인형의 시작이었다. 이 인형은 축제에 쓰이거나 결혼을 못 한
채 죽은 여자의 무덤에 넣어주었다. 마리오네트는 스트링 퍼펫String Puppet이라고도
하는데, 소형 무대를 설치하고 인형에 실이나 끈을 달아 조종하는 꼭두각시극이다.
르네상스부터 19세기까지 유럽에서 성행했다.

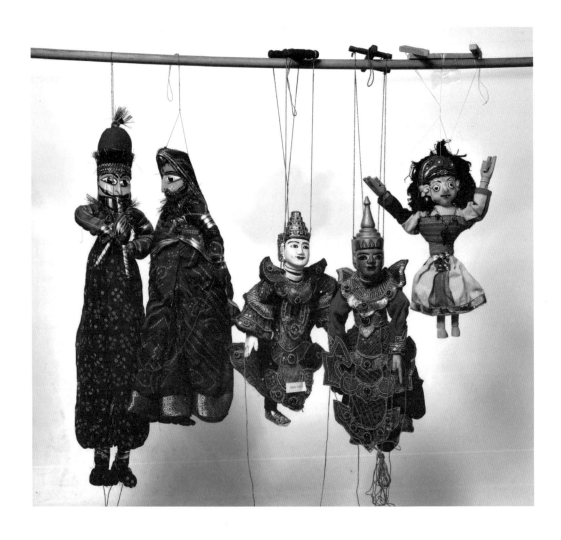

프랑스 리옹 가다뉴 박물관

가다뉴 박물관Gadagne Museum은 1921년 리옹 역사박물관으로 설립되어 1950년 세계 꼭두각시 인형 박물관Musée des marionnettes du monde과 합쳐졌다. 중세 건물의 르네상스 풍 실내 장식이 돋보이는 내부에 리옹 역사 유물 8만여 개와 꼭두각시 인형 2천 여 종을 전시하고 있다.

기뇰Guignol은 끈이 아닌 손으로 조종하는 인형 또는 그 인형을 등장시키는 인형 극이다. 리옹 출신의 인형제조업자 로랑 무르게가 최초로 고안했고 세계적으로 널리 퍼지게 되었다.

프랑스의 두 번째 도시 리옹은 실크 섬유산업이 발달한 도시였다. 산업혁명 이후 리옹의 섬유산업은 면직물 대량 생산에 밀려 방적 공장 직공들이 일자리를 잃었다. 방적 공장 직공이던 로랑 무르게는 가지고 있던 옷감으로 손가락 인형극 기뇰 인형 을 만들어 길거리 공연을 했다.

언변이 좋은 그는 떠돌이 발치사 곁에서 겁에 질린 환자들을 재담으로 웃겼는데 그것이 기뇰 인형극의 시작이다.

로랑 무르게 후손들이 운영하는 기뇰 박물관

인형 제조업자 로랑 무르게

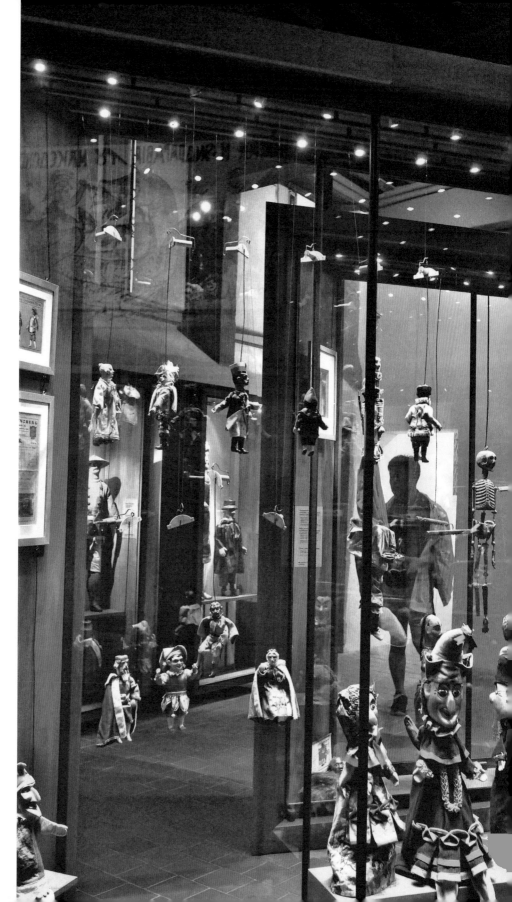

중국 그림자극 피영 인형

2000여 년 전 중국 한나라 한무제가 사랑하던 부인이 세상을 떠나자 가슴앓이를 했다고 한다. 귀신을 부리는 기술을 가진 소옹이라는 이가 죽은 왕비를 불러올 수 있다며 한무제를 찾아왔다. 소옹은 장막 뒤에서 부인의 모습을 흉내 낸 인형을 움직여 보여주었는데 이것이 피영의 기원이 되었다고 한다. 피영은 역대 왕과 신하들 이야기, 신화, 우화 등을 공연했다. 원나라 때 군대가 유럽 중동으로 원정 갈 때 피영극단을 데리고 다니며 수호전, 서유기, 삼국지 등을 공연했다.

청나라(1616~1912) 궁정의 연희 때 피영을 전담하는 관원을 두어 관리 했다. 당시 부호들이 피영 제작 및 예인 양성을 후원했기에 공예와 음악, 문학, 무대연출이 한데 어우러진 종합예술로 꽃피웠다.

18세기에 대문호 괴테에 의해 유럽에 소개되었으며 1776년 파리에서 〈중국 그림자〉로 초연을 하면서 전용관이 생길 정도로 인기가 있었다. 아시아의 그림자 인형은

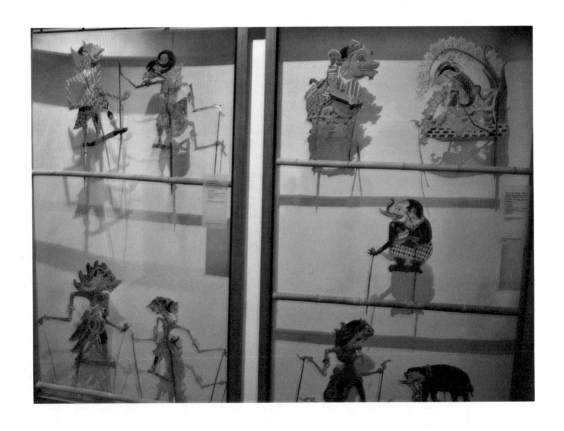

유럽의 예술가들에게 영감을 주어 영화를 발명하게 되었다.

피영 그림자극은 장막을 친 무대 안쪽에서 단원들이 가죽 막대 인형을 들고 공연한다. 이때 장막에 조명을 비춰 그림자가 생기게 하는데 객석에서는 그림자의 움직임을 감상한다.

그림자 연극에 사용되는 가죽 인형은 수공예 작업으로 만든다. 소, 양, 나귀의 가죽으로 10단계 공정을 거쳐 만드는 데 보통 일주일 걸린다.

등장인물 캐릭터에 맞게 디자인하고 가죽에 도안을 그린다. 칼을 이용해 도안대로 섬세하게 파낸다. 인형의 몸은 11개 조각으로 자연스러운 움직임을 나타낸다. 홍, 황, 청, 록, 흑 다섯 가지 색을 칠하고 투명해지도록 니스를 덧바른다. 가죽이 질겨지게 다림질하고 그늘에서 말려 조립한 다음 막대를 고정한다.

완성된 인형들은 공연자의 손놀림과 입담, 노랫가락에 맞춰 춤추듯이 움직인다. 단원은 6~7명으로 역할에 따라 대사와 노래를 담당하고 악사가 연주한다.

뒤집기 인형

엄마가 아이에게 이야기를 들려주기 위해 만든 헝겊 인형. 이야기의 주요 인물과 소품을 한몸으로 만든 다음 치마를 뒤집어씌워 등장인물을 바꾸는데 이럴 때 아이들이 재미있어 한다.

손가락 인형

미국 여행 중에 가는 털실로 짠 손가락인형들이 예뻐 샀다. 중남미 페루 여인네 솜씨. 앙증맞은 인형을 아이들 손가락에 끼우고 즉흥적으로 이야기를 지어내도록 한다.

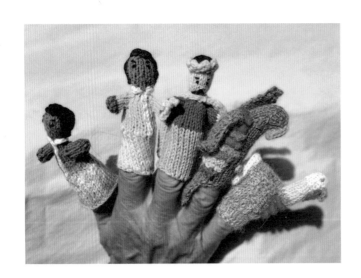

우리나라 만석중놀이

여덟 살 무렵 우리 집에는 어린 동생들을 돌보던 식모 언니가 있었다. 열 십자로 묶은 막대기에 바가지 얼굴을 달아 만든 만석중 인형을 놀리며 우리 형제들을 웃겼다.

만석중놀이는 고려 시대(918~1392)에 시작된 인형극 놀이로, 음력 사월 초파일 밤에 천으로 장막을 치고 횃불을 피워 그림자 인형극을 보여주었다. 절에서는 연출하는 사람이 꽹과리, 북, 장구 같은 타악기 반주에 맞춰 공연하고, 마을에서는 누구나 심심풀이로 여러 가지 인형을 가지고 놀았다.

막이 오르면 십장생이 차례로 나타났다가 사라진다. 만석은 목각인형으로 중심에 서고, 오른편에는 사슴과 노루가 만석중과 놀며, 왼편에는 용과 잉어가 나타나 여의주를 얻으려 희롱한다. 이때 무대 앞으로 스님이 등장해 승무를 춘다. 용과 잉어는 사라지고 스님의 바라춤 속에 깨달음을 얻게 되면 막이 내린다.

만석중과 용, 노루, 사슴, 잉어, 학, 거북이 등은 움직일 수 있도록 관절 인형으로 만들었다. 어린아이 크기의 만석중 인형은 바가지로 만든 얼굴에 팔, 다리, 몸뚱이는 나무로 만든다. 양손과 양다리 끝에 실을 연결해서 움직이게 했다. 만석중 인형은 옷을 입히지 않고 색칠도 하지 않았다.

1920년대까지 초파일에 절이나 인근 마을에서 민속 연희로 놀았으나 일제강점기에 초파일의 주요 행사로 권장한 아동 합창, 무용, 체육대회, 제등행진으로 사라지게 되었다.

절에서 행해지던
만석중놀이에 쓰이던 만석중

타이완 인형극 포대희

타이완에 가기 전 타이완 전통 인형을 검색했는데, 타이베이 시내 임안태 민속 박물관에서 포대희 제작자들을 만났다. 공부를 안 했으면 보고도 몰랐을 뻔.

포대희布袋戱(푸따이시)는 타이완 민속 예술 인형극이다. 인형극을 상연하는 무대가 검고 커다란 자루 모양이라 포대희라고 불렸다는 설과 천으로 만든 자루 인형 놀이라서 포대희라고 부른다는 두 가지 설이 있다. 17세기 명나라 말기에 중국 푸젠 지역에서 시작되었으며 그 지역 주민들이 타이완으로 이주하면서 전승되었다.

인형의 머리와 손은 목제이며 그 외의 몸 부분은 천으로 만들고 연출할 때는 손을 인형 의복 사이로 넣어 조작한다. 인형 몸에 손을 집어넣고 상연하는 인형극은 세계적으로 퍼져 있으며 핸드 퍼펫Hand Puppet이라고 부른다.

인형극은 초창기에는 사원 앞에서 종교극으로 공연했으나 중국의 전래 신화, 서유기 등 소설을 토대로 장르가 확장되었다. 타이완 포대희는 전통을 새롭게 해석하고 발전하면서 모든 연령대를 아우르고 있다.

포대희 인형 제작자

타이베이 임안태 고가민속박물관에서 만난 포대희

세계 여러 나라의
인형의 집

돌 하우스Doll House는 작은 모형으로 만든 인형의 집이다. 16세기 초 독일에서 처음 만들었다. 1558년 바바리아 지방 알브레히트 백작의 돌 하우스가 가장 오래되었다고 전해진다. 백작은 딸에게 선물하려고 돌 하우스를 주문했는데 그 매력에 빠져 자신이 거주했던 성을 미니어처로 만들었다고 한다. 이때부터 네덜란드와 영국의 귀족들이 자신의 집을 본떠 상당한 수준의 돌 하우스로 만들었다고 한다.

16세기 돌 하우스는 유럽 귀족들의 값비싼 취미생활이었고 자녀들 교육용으로 활용했다. 17세기부터 상류층과 서민 가정에서도 유행했다. 독일의 돌 하우스가 문이 없는 개방형이었던 것은 놀이와 교육용으로 사용되었기 때문이다. 대부분 사각 박스 형태로 윗면과 앞면에서 인형과 가구를 꺼낼 수 있도록 만들었다.

영국의 집형 돌 하우스는 실제 집과 똑같이 만들어져 창과 문을 여닫을 수 있다. 네덜란드의 다리 달린 집형은 다리에 바퀴를 달아 이동했다.

프랑스 스타일은 오페라 무대처럼 정면이 넓게 퍼져 있는 형태였다. 컵보드형은 실제 찬장을 이용하여 만들었다.

미국에선 전면이 열린 원통형으로 만들고 옥수수 껍질로 만든 인형들을 넣었다.

페트로넬라 오트만의 돌 하우스

페트로넬라 오트만Petronella Oortman의 돌 하우스는 1875년 암스테르담 국립 박물관에서 야곱 아펠이 1710년에 그린 돌 하우스 그림과 함께 구매했다.

인형의 집 주인은 실크 상인의 미망인 페트로넬라 오트만이었다. 1686년과 1710년 사이에 제작된 이 인형의 집은 소유자의 실제 집과 똑같이 맞춤 제작했는데 얼마나 화려하고 값비싼 인형의 집을 소유했는가가 귀부인들의 자랑거리였다.

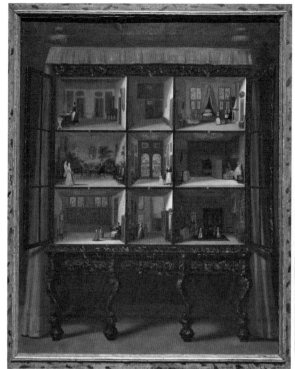
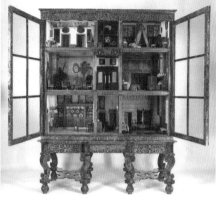

야콥 아펠의 그림

페트로넬라 오트만 인형의 집

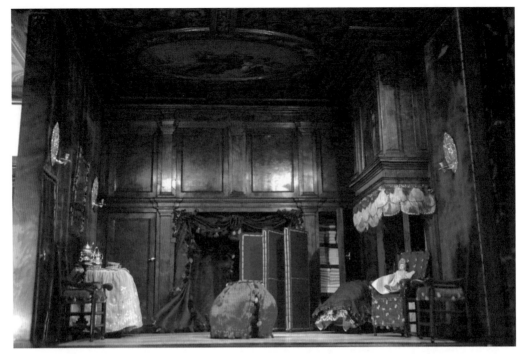

안주인 침실

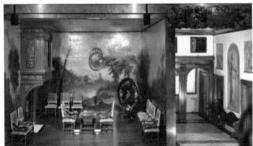

중앙 현관

주인 침실

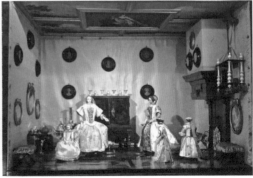

1600년대 후반 돌 하우스를 구성하는 축소 모형을 분야별로 제작하는 장인들이 성업 중이었다. 축소 모형은 미술품 또는 수집품으로 가치가 높았다.

페트로넬라는 실제와 똑같은 자택의 축소된 모형을 원했다. 인형의 집을 꾸미기 위해 가구 장인과 예술가들을 총동원했다. 당시 네덜란드에서 이름난 화가들이 천정 프레스코화와 벽화, 액자의 그림을 그렸다. 가구와 도자기류는 중국에서 주문 제작되었다. 상아와 은으로 만든 식기, 이집트에서 짠 카펫과 커튼, 침대 스프레드, 냅킨까지 최대한 화려하게 꾸몄다. 돌 하우스 인형들은 디자이너의 패션을 입혔다.

페트로넬라의 돌 하우스는 20여 년이 걸려 완성되었다. 정확한 축적 비율로 제작하려면 2~3만 길더를 호가했는데, 그 당시 운하 가까이에 있는 저택을 사고도 남을 돈이었다고 한다.

야콥 아펠의 그림을 보면 모든 방에 신사 숙녀 인형이 있었는데 현재는 핑크 드레스 입은 아기 인형만 남았다. 캐비닛 형태로 제작된 네덜란드의 인형의 집을 '호기심 캐비닛', '경이의 캐비닛'이라고 불렀다. 그들이 인형의 집에 들인 돈과 정성은 경이의 캐비닛이라 부를 만하다.

박물관 전시실에 있는 페트로넬라 돌 하우스 전면에 사다리 계단을 설치해 2미터 높이의 돌 하우스를 자세히 볼 수 있게 해 놓았다.

암스테르담 국립 박물관에 전시된 몇 개의 캐비닛 하우스는 문화적 가치와 예술적 가치를 인정받아 국보급 작품이 되었다.

재패닝 캐비닛 돌 하우스

검은 칠을 한 가구를 유럽에서는 재패닝Japanning이라고 불렀다. 우리나라에서 건너간 옻칠의 원조가 일본이라고 알려졌기에 붙여진 명칭이다. 베니스 상인 마르코 폴로의 여행으로 동양의 붉은색과 검은색 옻칠 가구가 유럽에 소개된다. 동양의 가구에 매료된 유럽의 왕족과 부호들이 앞다퉈 재패닝을 사들였다. 수요가 달리자 베니스 상인들은 종이에 바니시를 여러 겹 덧칠한 모조품을 만들었다.

캐비닛 메이커들은 얇은 나무에 붉은 칠과 검정 칠을 여러 번 덧칠한 파피에 마세 기법을 만들어낸다. 파피에 마세 기법은 데쿠파주(Découpage, 나무, 금속, 유리 따위의 표면에 그림을 붙이고 그 위에 바니시를 칠하는 장식 기법)라는 새로운 기술로 발전했다.

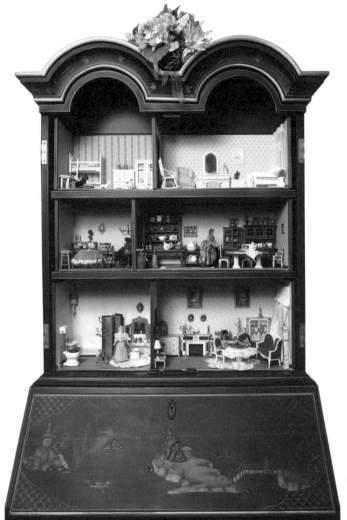

재패닝 캐비닛

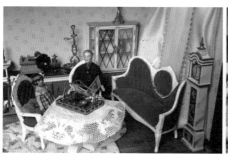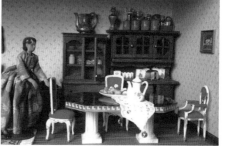

　　재패닝 기술의 응용은 19세기 산업혁명기에 검은색 금속 코팅 기술을 발전시켰는데 자동차, 선박, 비행기, 철도 등 여러 분야에 적용되었다. 페인트, 바니시, 라커의 발전은 동양의 옻칠 기법을 알지 못한 유럽의 장인들이 수백 년 동안 발전시켜 온 결과물이다.

　　인형 수집으로 알게 된 고물상 주인이 영화사 소품으로 물건들을 넘기기 전에 골라가라고 연락이 왔다. 그가 값진 물건을 두었다는 곳에서 먼지를 뒤집어쓴 재패닝 캐비닛을 발견했다. 칙칙한 검정 옻칠에 일본 풍 그림이 탐탁하지 않았지만 유럽 풍 가구디자인이 마음에 들어 실어 왔다. 그 당시는 횡재한 줄 몰랐다. 쉐비시크shabby chic 스타일로 화이트 색을 칠해 리폼할 생각이었다. 깨끗이 닦고 보니 마음에 들었다.

　　세월의 흔적으로 금박칠이 흐릿해진 것이 거슬려서 옻칠 공방에 수리 견적을 의뢰했다. 공방 아저씨는 자기에게 똑같은 색의 일본 금분이 있다고 했다. 어려서 옻칠 공방에 도제로 들어갔는데 스승은 일본에서 옻칠을 배운 기능장이라 했다. 기술은 안 가르쳐주고 월급 없이 허드렛일만 시키는 것이 억울해서 스승의 금분을 훔쳐 도망 나왔다고 했다. 함께 들어갔던 도제는 스승의 수제자가 되었다며 배고픔을 참지 못한 자신을 어리석다 했다. 자신이 있는 솜씨 없는 솜씨 부려 맘먹고 수리할 테니 한 달간 시간을 달라고 했다. 수리 비용을 백만 원 들여 새 단장을 하고 온 캐비닛 장식장에 돌 하우스를 만들어 넣었다.

　　1층에 거실과 화장실을, 2층에 재봉실과 주방을, 3층에 베드룸과 아이 방을 꾸몄다. 돌 하우스 소품들은 1800년대 영국, 프랑스, 독일에서 만든 소품으로 채웠다. 수집이 어려운 것은 직접 만들었다.

영국 돌 하우스

19세기 영국의 주거 형태는 컨트리하우스, 타운하우스, 공공 주택, 구빈원이었다. 컨트리하우스는 풍광이 좋은 전원도시에 지어진 저택이다. 광활한 대지에 저택을 소유한 사람들은 귀족이거나 부유한 상인들이었다. 그들 대부분은 런던에 타운하우스를 소유하고 있었는데 계절에 따라 타운하우스와 컨트리하우스를 오가며 살았다.

런던의 인구는 1800년부터 급증했기에 인구 과밀지역 런던에 저택을 짓는 것은 불가능했다. 좁은 대지에 3~4층 위로 올리는 타운하우스를 지었다. 반지하에 부엌, 식당 1층에 응접실과 침실 순으로 사용하고 다락방에 아이나 하녀의 침실을 두었다.

영국에서 수집한 타운하우스형 돌 하우스에는 지하 1층 지상 3층 건물에 방이 8개다. 반지하에 부엌과 식당이 있고 1층에 응접실과 피아노와 악기가 있는 오락실, 2층에 주인 침실과 서재가 있다. 3층에 아이 방과 욕실이 있고 다락방은 하인들이 사용했다. 반지하 세탁실 옆 주방에는 살림 도구들이 가득하고, 2층 서재 책장에 책이 빼곡히 꽂혀 있다. 오락실 피아노 앞에서 노래하는 여인은 감정이입이 된 표정이고, 아가방의 가재도구는 아기자기 사랑스럽다.

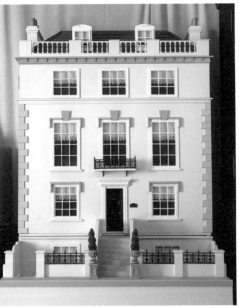

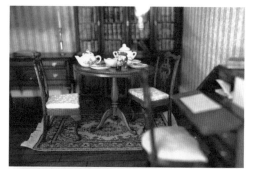
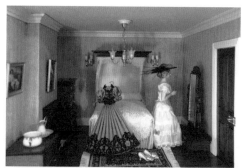
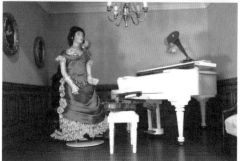
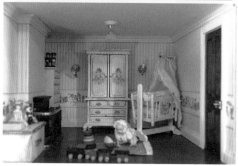
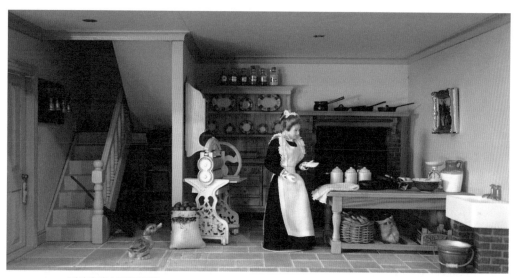

지하의 하녀 공간과 주방

핑크색 돌 하우스

돌 하우스를 수집하고 싶었는데 해외 배송비가 만만치 않아 엄두를 내지 못하고 있었다. 너무나 갖고 싶어서 남편에게 만들어 달라고 했다.

남편은 미국 가정집의 설계 도면을 참고해서 응접실, 주방, 침실, 아이 방이 있는 2층집 지붕 밑에 오락실을 꾸몄다. 각 방에 전기가 들어오도록 했고 건축물 전면은 여닫이문으로 만들어서 미래에 태어 날 손녀를 위한 돌 하우스로 제작했다.

그러나 남편은 여닫이문을 달지 못한 채 암투병을 하다 세상을 떠났다. 이 인형의 집은 남편의 마지막 선물이 되었다.

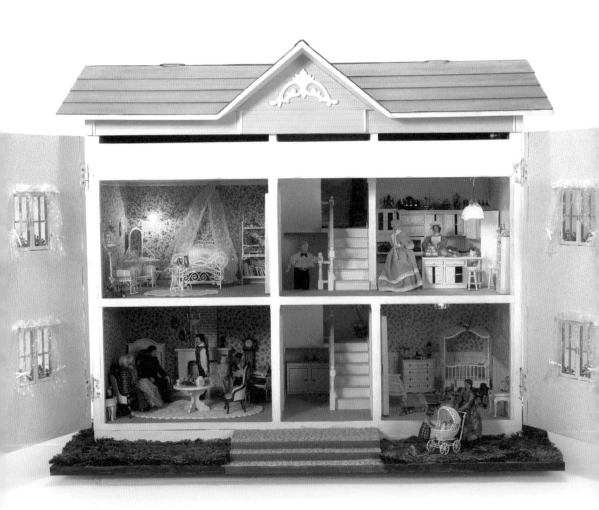

1900년대 미국 돌 하우스
원형 벽걸이형

1960년대 미국 돌 하우스

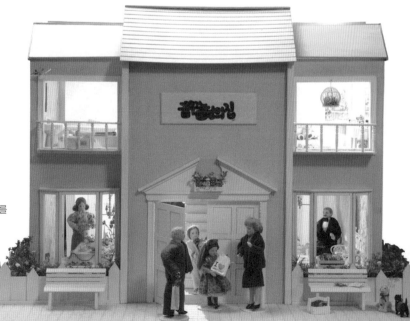

한국 돌 하우스
유명 화장품 매장
쇼윈도용 돌 하우스를
수집했다.

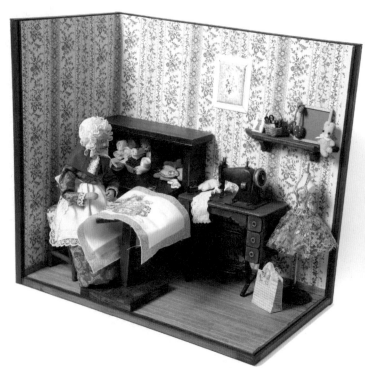

재봉실
자투리 합판으로 만든 재봉실
(김향이 제작)

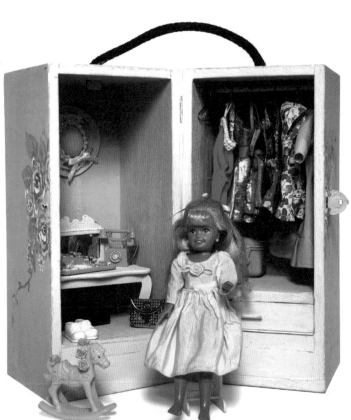

와인 상자 돌 하우스
버려진 와인 상자에 페인팅하고
서랍을 짜 넣어 만든 이동용 돌 하우스
(김향이 제작)

라탄 바구니에 만든 여행용 돌 하우스
빈티지 가게에서 수집한 3단 라탄 바구니
돌 하우스. 여행지에서 이동 중 차 안에서
가지고 놀 수 있도록 가장 큰 라탄 트렁트에
돌 하우스를 꾸몄다.
(김향이 제작)

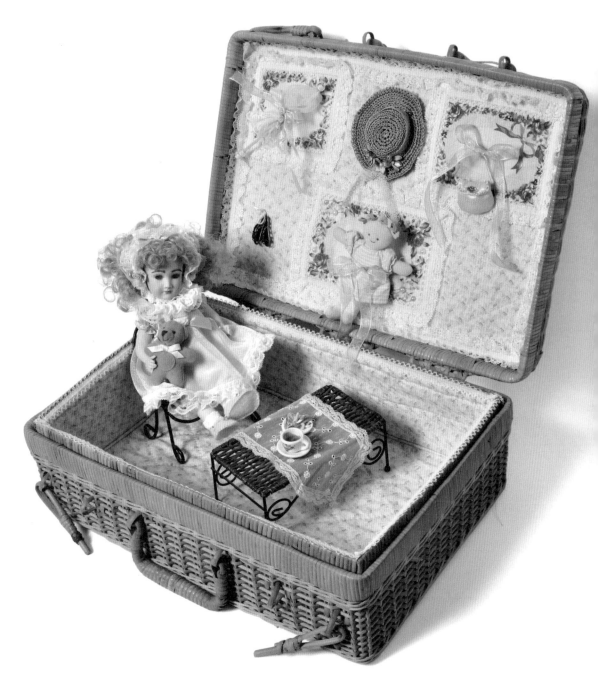

2

Stories of Doll

인형 찾아
세계 여행

상하이에서 이고 온
〈빨강 머리 앤〉의 초록 지붕 집

인형은 동화와 함께 내 삶 깊숙이 들어앉아 운명이 되었다. 열 살 무렵 읽은 세계명작 동화의 감동을 잊지 못해, 인형으로 동화책 삽화 장면을 꾸미고 만들기 시작한 일은 내가 생각해도 썩 잘한 일이다.

　책 읽는 재미를 모르는 아이들에게 보여주고 그 장면에 대한 호기심으로 책을 손에 들게 해주려고 시작한 일이니까. 동화 속 캐릭터 인형은 직접 만들었다. 외국 동화 캐릭터에 걸맞은 인형을 찾아 해외 경매 사이트를 이용하고, 해외여행 중에 벼룩시장에 들러 인형과 소품들을 수집하기도 했다.

　중국 제2의 도시 상하이는 도시 곳곳에 공원이 많다. 조차지 시대에 지어진 유럽식 석조 건물들과 조화를 이뤄 유럽 분위기가 난다. 고색창연한 베이징과 달리 100년이 넘은 석조 건물들의 위용으로 역동적이고 활력이 넘치는 도시다.

　상하이에 머물던 이가을 선생댁 가까이 일본 사람이 운영하는 빈티지숍이 있었다. 제법 큰 규모의 상점에서 〈앤의 그린 게이블스Anne of Green Gable〉를 떠올리는 돌하우스를 찾았다. 조립식이라 분해해서 가져올 요량으로 샀는데 들고 오기 불편해서 머리에 이고 왔다.

　아무리 봐도 분해를 할 수 없어 관리인을 불러 왔는데 그도 포기하는 바람에 큰 짐이 되었다. 신기하다는 듯 들여다보던 승무원들이 비즈니스 칸에 보관해줬고 인천공항에선 청년이 들어줘서 고생을 덜었다.

〈빨강 머리 앤〉의 초록 지붕 집

94

　〈빨강 머리 앤〉 출간 100주년 되는 2008년, 인형의 집 내부에 들어갈 소품을 채
웠다. 돌 하우스 용 인형을 '앤'으로 변신시키려는데 빨간 머리카락을 가진 인형이 없
었다. 디즈니 인어공주 다리를 자르고 다른 인형의 다리를 붙여 변신, 옷과 여행 가방
을 만들어주었다.

　2017년 캐나다 프린스 에드워드 아일랜드 캐빈디시에 있는 빨강 머리 앤의 집에
가보았다. 앤 코스프레를 하느라고 복고풍 원피스에 앤을 수놓은 앞치마를 입고 밀
짚모자를 쓰고 다녔다. 덕분에 관광객들과 사진을 찍는 재미도 있었다.

샌프란시스코에서 데려온
명품 포셀린 인형

샌프란시스코는 쾌적한 도시 환경을 위해 전차를 운행한다. 관광객들이 이용하는 전차를 타고 피셔먼스 워프 39번 항구에 도착. 여행객들은 '세계에서 가장 구불구불한 언덕길'에서 바다를 내려다보고 롬바드 꽃길을 걸어 내려온다. 롬바드 스트리트를 지나 길라델리 초콜릿 공장 주변 관광 상품점을 어슬렁거리다 빈티지 숍을 발견했다. 물건값이 약간 비싼 편이지만 수익금으로 장애우를 돕는 곳이라니 누이 좋고 매부 좋고. 유학생 딸아이와 함께 물건을 고르고 있었는데 봉사자 조이 할머니가 우리를 눈여겨보았던 모양이다. 아름이를 부르더니 너희 엄마가 뭘 하는 사람이냐 묻고는 엄마에게 보여줄 빈티지들이 있는데 보겠느냐고 물어보라고 했단다. 그녀는 우리 모녀를 옆 가게로 데려가 가게 안에서 즐기라고 했다. 실컷 놀고 벽을 두드리면 가게 문을 열어주겠다고 했다. 조이 할머니 인맥이 대단해서 유명 인사들과 연예인이 기증한 물건들이 가게 안에 가득했다.

그녀 집 차고의 거라지 세일 때도 초대되어 안데르센을 기념하는 접시와 오르골, 그 밖에도 1800년대의 동화책과 인형들을 수집할 수 있었다. 롬바드 꽃길을 다시 걷고 싶어 찾아간 날 가게에 들렀더니 조이 할머니가 샌프란시스코를 상징하는 전차 모형을 선물로 주었다. 아름이네 아파트가 있는 필모아 거리에는 빈티지숍이 많았다. 하루 날 잡아서 숍들을 샅샅이 뒤졌고, 그곳에서 명품 포셀린 인형들을 데려왔다.

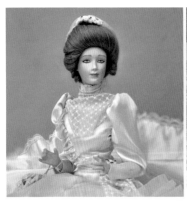

런던 노팅힐에서 찾은
앤티크 돌 하우스 인형

우여곡절 끝에 런던 제일의 벼룩시장 노팅힐에 도착했
다. 영화 〈노팅힐〉의 촬영지로 알려지면서 관광객들이
몰려들자 대대적인 보수를 했다고 한다.

토요일에 장이 서는 벼룩시장은 5시 30분에 문을
닫는다. 파장 시간이 30여 분 남짓이라 마음이 급했다.

도로를 따라 놓인 좌판에는 별의별 물건이 놓여 있었다. 그야말로 없는 게 없었
다. 개미굴처럼 복잡한 상가 좌판을 훑다가 발견했다. 앤티크 돌 하우스용 가족 인형
들을. 게다가 헝겊으로 만든 미니어처 인형까지 있었다.

소녀가 수 놓인 앙증맞은 자수 액자와 소년 얼굴을 핸드 페인팅한 작은 상아 액
자를 고르고 은세공 유리 소금단지와 스푼을 흥정했다. 이악스런 상인이 문 닫고 들
어가야 해서 할 수 없이 싸게 판다며, 내 맘 알지 하며 300파운드에 손들었다. 그렇게
앤티크 돌 하우스 인형을 데려왔다.

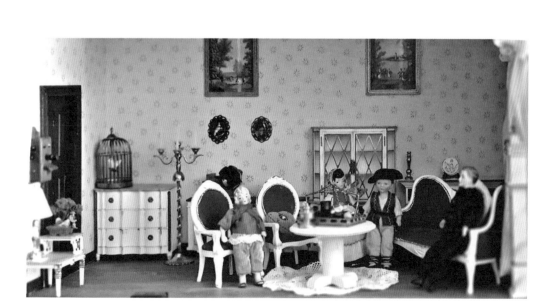

영국 윈저성의
메리 여왕 돌 하우스

윈저성은 실제 거주자가 있는 성으로는 세계 최대이며, 정복왕 윌리엄 시대부터 영국 왕실의 성채였다. 1820년대에 조지 4세를 위해 로맨틱 양식으로 요새를 개조했다. 윈저에는 관리인, 성직자, 군인을 포함해 약 250명이 거주하며, 과거의 군주들 초상화와 수집품, 각종 왕실의 보물들을 소장하고 있다.

윈저성에 온 것은 '메리 여왕의 돌 하우스' 때문이다. 오래전에 책을 구입해서 보았지만 실제로 보는 것과 감흥이 하늘과 땅 차이였다.

조지 5세의 아내인 메리 왕비는 심프슨 부인 때문에 왕위를 버린 에드워드 8세의 어머니며, 엘리자베스 영국 여왕의 할머니시다.

세계에서 가장 유명한 이 인형의 집은 1924년 완성된 5층짜리 미니어처 건물이다. 건축가이자 디자이너인 에드워드 루티언스 경이 디자인하고 당시 최첨단 기술을 총동원하여 각 분야 최고의 장인들이 만들었다.

이 돌 하우스는 모든 것을 실제 크기 $1/12$로 만드는 디테일을 결정했는데 돌 하우스의 표준 사이즈가 되었다. 로비의 바닥은 대리석 타일로, 천정의 무늬는 손으로 새기고, 벽에 걸린 액자는 화가들이 그렸다.

주방 바닥엔 손으로 짠 양탄자가 깔리고, 서재의 책들은 글자를 써넣어 책장을 넘기며 읽을 수 있는 초미니 책들이다. 특별 주문 생산된 레코드판은 동전 크기로 4개월에 걸쳐 완성되었고 커버도 손으로 그렸다. 집 안의 전기는 물론 욕실에도 냉온수가 나오고 심지어 두 대의 엘리베이터도 작동한다.

줄지어서 보는 진귀한 볼거리는 인형의 집뿐만 아니다. 그곳에는 엘리자베스 2세 여왕과 동생 마거릿 공주가 어린 시절 프랑스에서 선물 받은 인형 세트도 전시되어 있다. 선물로 받은 인형은 실제 어린아이 크기였고 트렁크에 여러 종류의 의상과 각

종 액세서리 소품 일습을 갖추고 있다. 심지어 어린이용 자동차까지 있었다. 그야말로 패션 왕국 프랑스 장인의 솜씨는 예술품의 정수를 제대로 보여주는 듯하다.

키 큰 관람객 사이에서 떠밀려가듯 관람하면서 아쉬운 발걸음을 내디뎠다. 우리는 언제쯤 저런 예술품을 향유할 수 있을까? 문화 예술에 대한 관심과 안목은 하루아침에 생기는 건 아니다. 내가 부러워하는 건 그들 선조로부터 물려 받은 문화 예술에 대한 긍지요, 존중이다.

 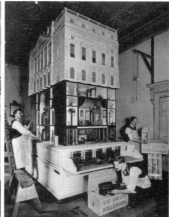 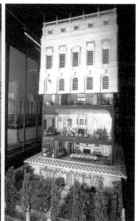

영국 사이렌세스터
빈티지 상점

영국 날씨 같지 않게 쾌청했다. 아침부터 우리나라 가을 하늘을 볼 수있었다. 숙소에서 빅처치 방향으로 걸어가면 사이렌세스터 시내 중심지다.

환전하러 우체국을 찾아갔다가 건물이 통채로 앤티크 상점인 곳을 발견했다. 영국인들의 골동품에 대한 사랑은 세계 최고여서 시내 곳곳에 앤티크 상점들이 있다. 아래 위층에 작은 방들이 많았는데 품목별로 전시가 되어 있었다. 이 잡듯이 샅샅이 뒤졌으나 아쉽게도 마음에 드는 인형이 없었다.

이층 방에서 젊은 남자 직원이 양모로 짠 하얀색 삼각 숄을 걸쳐 보라며 내 의상과 잘 어울린다 했다. 수제품이라며 보증서 같은 것도 보여주었다. 좋은 물건인 것은 알겠는데 인형 살 돈을 아껴야 해서 앤티크 레이스 식탁보만 사겠다고 했다. 계산하는데 카운터 직원이 동료 직원 닉이 퇴근하면서 내가 고른 물건을 깎아주라 했다면서 가격을 빼주었다. 왜 깎아주라고 한 거지? 생각하지 못한 횡재다. 아침부터 귀인을 만났다. 이날 제인 오스틴 코스프레를 했는데 그 숄을 걸쳤으면 금상첨화였을 것을. 뒤늦게 청년의 권유를 듣지 않은 것을 후회했다.

영국 바스에서 데려온
베스

BBC가 최고의 문학가를 묻는 설문조사에서 셰익스피어에 이어 2위에 오른 제인 오스틴, 그녀의 발자취를 찾아간 바스Bath의 제인 오스틴 센터. 소설 〈설득〉의 배경이 된 거리를 거닐다 만난 빈티지 상점에서 아기 인형을 발견하고 데려왔다. 프랑스 리옹에 도착하자마자 목욕시키고 강렬한 남프랑스 햇볕에 일광욕시켜 데려온 어린 아기 인형. 바스에서 데려왔다고 '베스'라고 이름지었다.

　　베스에게 유아 세례 받을 때 입는 옷을 만들어 입히고 덴마크 오덴세 벼룩시장에서 사 온 레이스 보닛을 씌웠다. 여행 중에 딸아이가 안고 다니던 베스는 손녀같이 사랑스러운 인형이 되었다.

덴마크 로젠보그성 마당의 마리오네뜨 공연장

로젠보그성은 1615년 크리스티안 4세가 연인에게 지어준 별궁이다. 소장된 보물들이 아름답기 그지없어 구두를 벗어들고 맨발로 관람했던 곳이다.

궁을 나와 거리를 탐색하다 눈에 띈 작은 가게에 얼핏 인형들이 보였다. 무조건 노크하고 밀고 들어갔다. 나중에 궁전 마당과 연결된 마리오네뜨 공연장 작업실이란 걸 알았다. 작업 중이던 할아버지가 작업실을 둘러보며 감탄하는 여행객의 리액션에 신이 나서 그의 작품들을 하나하나 보여주었다.

우리는 공연자의 손놀림을 따라 인형들을 움직여 보았다. 자연스런 동작을 위해 얼마나 연습을 했을까? 어색한 내 손놀림 때문에 그의 인고의 시간을 느낄 수 있었다. 자신의 천직을 즐거움으로 알고 매진해왔을 그의 작업실은 비좁았다. 평생 인형과 함께했을 그의 아이디어와 솜씨는 대단했다. 3시에 공연이 있다는데 일정 때문에 돌아서는 발걸음이 아쉬웠다.

파리 벼룩시장에서
보물찾기

관광객이 둘러볼 만한 파리 시내 유명한 벼룩시장은 방브Vanves, 생투앙Saint-ouen이다. 지하철 출구를 나와 '벼룩시장Marché aux puces' 안내판을 따라 걷다 보면 길거리 좌판들이 보인다. 패션에 관심이 있다면 눈여겨 볼만한 파리지앵의 빈티지, 레트로 스타일의 옷, 액세서리, 모자 등이 많다. 독특한 감성이 묻어나는 인테리어 소품과 식기류, 세련되고 정교한 수공예품들이 수집 욕구를 부추기고, 미술품과 예술 관련 책을 들춰보다 보면 시간 가는 줄 모른다. 생투앙 벼룩시장은 콘셉트를 가진 상점이 옹기종기 모여 있는 형태인데, 그중 베흐네종 시장Marché Vernaison과 도핀 시장Marché Dauphine 상가를 주목할 만하다.

베흐네종 시장은 서울 익선동 느낌의 골목에 가정집을 개조한 크고 작은 상점들이 붙어 있다. 나무에 밴 퀴퀴한 냄새와 흠집이 나고 때가 껴서 멋져 보이는 앤티크 가구와 장식품, 감성 넘치는 소품들로 넘쳐나는 전문적인 골동품 상점들이 모여 있다. 도핀 시장은 겉보기에 컨테이너박스 같지만 들어서면 전시장이나 박물관에 들어온 듯한 반전이 있다. 유명 수집가의 컬렉션을 볼 수 있는 흔치 않은 기회를 즐길 수 있다.

벼룩시장의 묘미는 시대를 가늠할 수 없는 낡은 물건, 세월의 흔적이 스민 때 탄 물건, 유행 지난 촌스러운 물건들이 멋지게 보이는 시간여행을 하는 것이다. 구경하느라 머무는 시간이 길어지므로 발이 편한 신발을 신고, 날씨 변화에 대비해 머플러나 재킷을 준비해야 한다. 벼룩시장은 현금 계산이지만 가격을 흥정할 수 있다.

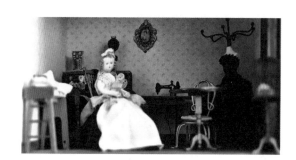

프랑스
리옹 벼룩시장

버스에서 만난 남자가 벼룩시장을 알려주겠다고 데려온 곳은 리옹 최대 재래시장이었다. 너무나 친절한 그 덕분에 서울 경동시장 같은 미로를 헤매다가 손강을 따라 30여 분 걸었다. 소나기에 우산도 없이 인적 없는 길을 걷다 보니 비가 그치고 커다란 장방형의 건물 지붕에 '벼룩시장Les Puces' 간판이 멀리서도 보였다.

가족인 듯한 일행들이 득템한 물건을 손에 들고 걸어오고 있었다. 그들은 친지들과의 티타임 때 득템한 물건들을 입에 침이 마르도록 자랑할 것이다. 그 기분을 알기에 내가 살 좋은 물건을 놓쳐 아깝다는 듯이 바라보았다. 하지만 궂은 날씨 탓에 노점상들은 일찌감치 철수한 상태였다. 건물 안의 상점들도 문을 닫은 곳이 많았다.

급한 마음에 인형을 찾아 가게마다 한 바퀴 휘둘러 본 다음, 푸대자루 같은 19세기 리넨 의류들이 많은 가게로 들어갔다. 그곳에서 A급 앤티크 리넨과, 자수 도일리, 티코스터, 레이스 등 수공예 패브릭들을 골라 왔다. 앤티크 레이스들은 인형 옷과 소품 만들 때 요긴하게 쓰일 것이다.

니스
샬레야 벼룩시장

니스역에는 여행 가방을 맡길 코인락이 없었다. 인근 호텔에 짐을 맡기고 마테나 광장을 가로질러 해변에 있는 샬레야 시장에 도착했다. 이곳은 특이하게 오전에 청과 시장과 공예품 시장이 서고 해질 녘에 노천 카페가 들어서는데 월요일에만 벼룩시장이 선다.

상인들이 좌판을 접을 때라 흥정하면 싸게 살 수 있지만 마음이 급했다. 뛰다시피 다니며 물건을 찾았다.

노천 시장에서 엎어지면 코 닿을 거리에 해변이 있다. 영화에서 보던 그 니스, 내 생애 언제 다시 오겠는가! 그야말로 감개무량이다.

니스 해변에는 청춘이, 사랑이 넘실대고 있었다. 길거리 샹송 가수 노래에 취해 발걸음이 살랑살랑. 시간이 더디게, 느리게, 천천히 가주었으면······.

체코 중세도시 체스키 크룸로프에서 데려온
가죽 머리 인형

유네스코 세계문화유산 체코 체스키 크룸노프Cesky Krumlov는 보헤미아의 진주로 불린다. 말굽 모양으로 휘돌아 흐르는 볼타바 강변 돌산에 성을 지으며 도시가 형성되었다. 안동 하회마을과 다름없다. 고딕, 르네상스, 바로크 양식의 중세 건축물은 제2차 세계대전 중 독일에 무조건 항복으로 지켜냈다고 한다. 마지막 성주가 공산 정부에 헌납하면서 일반인들에게 공개되었다.

라푼젤이 갇혀 있을 법한 탑이 있는 성곽길을 따라 성의 상부와 하부를 연결하는 망토다리가 나온다. 성벽에 연결된 아기자기한 상점들을 지나고 '이발사의 다리'를 건너면 사람들이 줄 선 체코 전통 빵집이 보인다. 기다란 나무 봉에 반죽을 말아 붙여 숯불에 구워낸 뜨르들로trdlo(굴뚝빵)를 뜯어 먹으며 성문으로 가는 길에 앤티크 상점을 발견했다.

700여 년의 역사를 간직한 성을 둘러보고 달려간 앤티크 상점에서 발견한 인형.

앞뒤 양면을 접착한 가죽 머리에 몸통과 다리는 양가죽, 팔은 나무로 만든 독특한 인형이었다. 등허리에 스피커도 내장되어 있었다.

1850년 경 생산된 비스크 인형의 몸통은 소나 양, 염소 가죽으로 만들거나 질긴 천 위에 고무나 도료를 발라 만든 인조가죽으로 만들었다.

1876년 에디슨이 축음기를 발명한 뒤로 눈을 깜박이고 말을 하며 걷는 인형이 생산되었다. 이때 구체 관절 콤포지션 바디도 만들어졌다. 정황상 가죽 머리 인형Leather Covered Head은 1900년 초에 생산된 것으로 짐작된다.

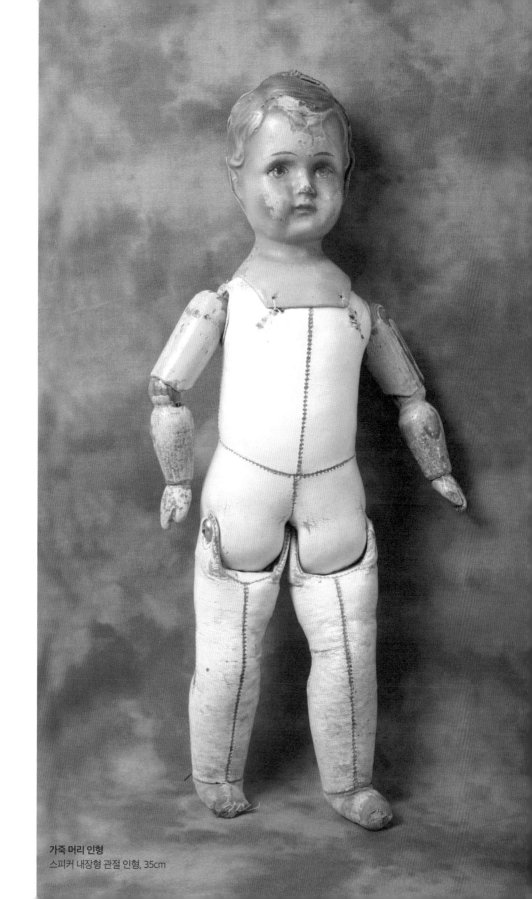

가죽 머리 인형
스피커 내장형 관절 인형, 35cm

헝가리 부다페스트에서 구입한
독일 비스크 인형

헝가리 부다페스트에서 기하학적인 문양의 타일 지붕이 독특했던 '마차시성당'을 둘러보고 내려오는 길이었다. 기념품 상점들을 지나다 쇼윈도에 앤티크 비스크 인형이 있는 가게로 들어갔다. 나처럼 한눈에 알아보고 욕심내는 이들이 있는지 데코레이션이라 써놓았다. 9인치, 11인치 작은 인형이라 구색을 갖추려면 필요했다.

형가리 민속 인형을 고르고 쇼윈도의 비스크 인형도 사고 싶다고 했더니, 직원이 판매하는 인형이 아니라며 사장을 불러왔다. 현지 가이드의 도움을 받아서 내게 입양하라고 졸랐다.

포셀린 민속 인형과 비스크 인형 2점을 흥정하고 있는데 일행들이 무슨 헌 인형 값이 그렇게 비싸냐며 혀를 찼다. 1900년대 초기 비스크 인형은 부르는 게 값이라 일행들이 놀라는 건 당연하다.

인형의 얼굴을 보면 생산 연대를 짐작할 수 있다. 1900년대 초기 비스크 인형들은 볼이 통통하고 볼연지를 짙게 칠했다. 속눈썹을 위아래로 그려서 눈을 강조했고 오픈마우스가 당시 유행이었다. 앤티크 인형에는 뒷머리, 등판, 엉덩이 등에 인형의 이력을 알 수 있는 제조사 또는 작가 사인이 있기에 1900년대 초기 독일에서 생산된 인형이라는 것을 확인할 수 있었다.

헌 옷을 벗겨내고 몸값에 어울리는 옷을 만들어주었다.

11인치 인형은 핑크빛 얇은 아사 천에 파리 벼룩시장에서 사 온 앤티크 레이스를 덧대 원피스와 보닛을 만들어 입혔다.

9인치 인형은 아동용 앤티크 드레스 리본 장식으로 원피스를 만들었다. 앤티크 레이스로 만든 원피스가 귀족의 영애처럼 귀티나게 해주었다.

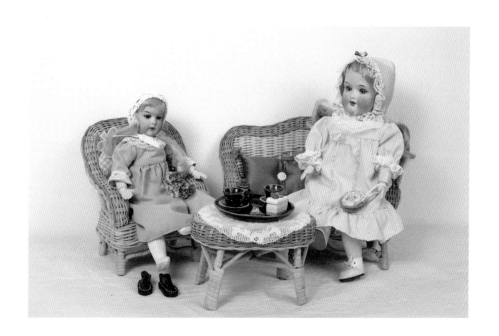

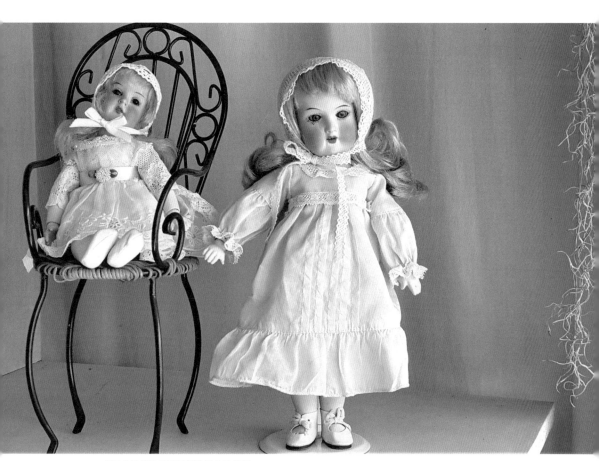

원피스를 새로 만들어 입힌 비스크 인형

덴마크 오덴세에서 데려온
미니어처 자기 인형

안데르센 박물관은 세계에서 가장 오래된 작가 기념관이다. '동화의 아버지' 안데르센이 출생한 오덴세 구시가지의 아름다운 건축물을 전시관으로 사용하고 있다.

가난한 구두공 아들의 유년 시절, 코펜하겐에서 꿈꾸던 시절, 작가로 성공한 뒤의 활동과 경력, 노년기와 죽음에 이르기까지 작가의 삶을 고스란히 보여준다.

"내가 아이들과 노는 일은 극히 드물었다. 학교에서도 그들의 놀이에 끼이지 못했다. 집에는 아버지가 만들어 준 인형들이 많았다."

〈안데르센 전기〉를 읽다 밑줄 친 문장을 확인할 수 있는 전시물을 보았다. 다정다감한 가난한 아버지가 만들어준 인형을 오랜 세월 간직해왔던 안데르센. 11살에 여읜 아버지에 대한 그리움이 얼마나 사무쳤을지 짐작이 되었다. 아버지가 돌아가신

안데르센 기념관 공연장

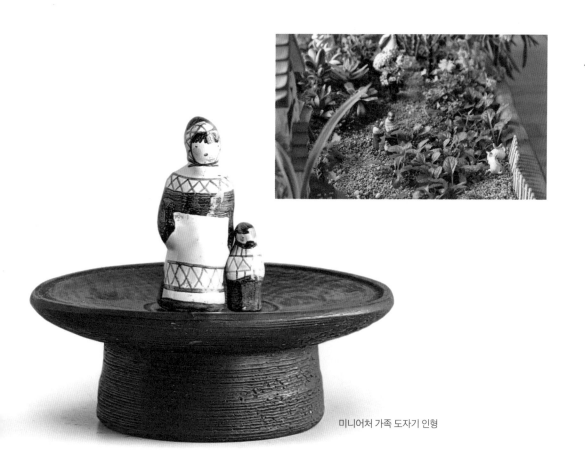

미니어처 가족 도자기 인형

뒤 세탁부 어머니는 학교에 보낼 형편이 안되니 공장에 다니라 했다. 어린 안데르센은 종이 인형을 만들어 아이들에게 이야기를 들려주고 용돈 벌이를 했다. 아마도 그의 상상력은 이때부터 개발이 되었지 싶다. 골목에 아이들을 모아 놓고 도서관에서 읽고온 동화를 들려주고, 인형 놀이로 이야기 짓기를 하던 내 유년의 기억과 다르지 않아 안데르센의 종이 인형을 한동안 들여다보았다.

오덴세 시청사 앞에 벼룩시장이 섰다. 손가락 두 마디 크기의 미니어처 가족 도자기 인형을 발견하고 어찌나 좋았던지. 로얄코펜하겐 자기의 블루 빛깔 옷을 입은 아빠, 엄마, 아이 인형이었다. 앙증맞은 그 가족 인형을 구유에 꾸민 꽃밭에 모형 집과 함께 두었는데 어느 날 사라지고 없었다. 집 안을 샅샅이 살피다가 마당에서 엄마와 아기 인형만 찾았는데 금이 가 있었다. 도대체 알 수 없는 귀신이 곡할 일이다.

벨기에
브뤼헤의 벼룩시장

브뤼셀 미디역에서 IC 기차를 타고 브뤼헤에 도착했다. 승객이 많아 자리가 생길 때까지 통로에 서 있었다. 차창 밖으로 내다보니 거리엔 자전거가 즐비했다. 유럽 사람들은 환경오염 문제로 자동차 운행을 자제하고 있었다. 우리나라 지하철이나 버스 안은 냉동 창고 같지만 열차에서도 에어컨 바람은 쐴 수 없었다. 공동주택의 기프트라 부르는 엘리베이터도 수동식이다. 그들은 그렇게 불편을 감내하며 산다.

브뤼헤역에서 길 건너 공원 쪽으로 북적대는 관광객들을 따라가면 구시가지가 나온다. 곳곳에 운하를 건너는 다리가 있고 강변을 따라 하늘을 덮은 나무들로 도시 전체가 풍경화다. 골목길을 걸으며 건물의 외관을 구경하는 재미가 있었다. 박공지붕에 낸 천창들의 장식이 저마다 개성적인데 마치 돌로 레이스를 짠 것 같다. 작은 아치홈에 조각상을 세워둔 집도 있고 창문으로 얼굴을 내민 남자가 행인을 향해 하트를 날리는 유쾌한 조형물도 있다. 브뤼셀에서도 느낀 거지만 벨기에 사람들은 미적 감각이 있고 손재주가 뛰어났다.

다이아몬드 세공으로 명성이 높은 브뤼헤에는 국제 패션 스쿨이 있고 레이스 종주국답게 섬유와 레이스 박물관도 있다. 보빈에 실을 감아서 짜는 보빈 레이스는 벨기에 수도원 수녀들의 일과였다. 십자군전쟁 때 남정네들이 전쟁터로 출정한 뒤 수녀원에 모여 레이스를 짠 것이 시작이었다고 한다. 상점 쇼윈도에 보빈 레이스 짜는 방석을 든 아가씨 인형이 즐비한 것만 봐도 그들이 레이스 산업에 얼마나 자부심을 가지고있는지 알겠다.

'섬유와 레이스 박물관'에서 본 앤티크 레이스들은 사람의 손으로 짰다고 믿기지 않는다. 어찌나 섬세하고 고운지 귀신의 조화 같다. 손으로 한 올 한 올 뜨기에 생산량은 한정되었고 갈수록 수요는 늘었을 테지. 그 당시에 드레스 한 벌 지으려면 옷감

112

소요량도 많았지만 장식으로 사용하는 레이스 값이 상당했다. 수요와 공급의 불균형
으로 왕족과 귀족 등 특별 계층만 사용할 수 있게 했다고 한다.

　브뤼헤에서는 금요일에 벼룩시장이 서는데 벼르고 왔던 앤티크 레이스는 찾지
못했다. 할머니들이 레이스 짜는 시연을 해 보인다는 '레이스 센터'를 찾아 운하 다리
를 여러 개 건넜지만 결국 찾지 못했다.

캐나다
밴쿠버에서 데려온 구글리

구글리는 '눈이 휘둥그레지다'라는 뜻의 구글리 아이드Googly-eyed에서 나온 이름.

1915년 독일 케스트너 사에서 비스크 인형으로 출시했는데 인기가 있자 다양한 소재로 만들었다. 캐나다 밴쿠버 앤티크 상점 셀러는 1930년대에 생산된 것으로 알고 있었다. 미국에서 1915년부터 생산했고 그 인기가 오래갔으니 그럴 수도 있겠다.

올해 90살이 된 구글리는 온몸이 상처투성이다. 그만큼 아이들의 친구로 사랑을 받았다는 증거다. 휘둥그레 뜬 눈동자 때문에 얼굴 각도에 따라 표정이 다양해진다. 새침이도 되었다가 말괄량이도 되었다가. 콱 깨물어주고 싶게 귀여운 구글리의 옷을 만들어 입혔다.

구글리를 입양한 상점에서 미국 화가 마가렛 킨의 그림을 발견했다. 1960년대 미국 대중문화와 여성 인권 운동에 영향력을 끼친 화가 마가렛 킨.

그녀의 그림 속 아이들은 무언가 갈망하는 듯한 커다란 눈동자를 지녔다. 그림 속에 숨겨진 진실이 밝혀지면서 그녀의 곡절 많은 삶은 팀 버튼의 〈빅 아이즈〉라는 영화로 제작되었다. 화가는 커다란 눈을 통해 메시지를 전달하고 싶었고 그림에서 영감을 얻어 만든 인형과 영화, 그림들이 생산되었다.

빅 아이즈 인형들은 '수지 새드 아이', '리틀 미스 노 네임', '팀 버튼의 유령신부', '요시모토 바나나', '판피린 인형' 등이 있다.

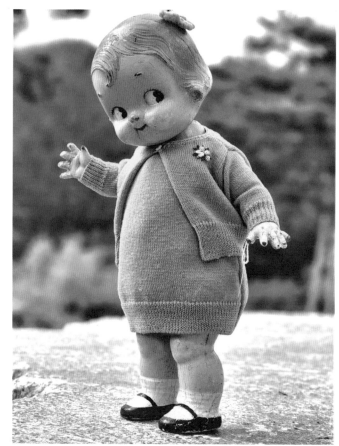

구글리 인형

벤쿠버 빈티지 숍

교토 도지사원 벼룩시장에서 데려온
복숭아 동자

일본의 벼룩시장은 대부분 사원에서 정해진 날짜에 열린다. 교토 도지사원에서는 매달 21일에 큰 벼룩시장이, 첫 번째 일요일에 소규모 골동품 장터가 열린다.

도지사원은 교토역에서 걸어서 15분 거리에 있다. 멀리서도 도지의 5층 목조탑이 보이는데 일본에서 가장 큰 탑이라 교토의 상징이 되었다.

에도시대에 재건되었다는 탑에 올라가는 것은 일 년에 며칠만 허용된다. 유네스코 세계문화유산으로 지정된 사원에서 큰 벼룩시장이 열린다는 게 흥미로웠다. 유서 깊은 교토의 벼룩시장이라 일본 골동품 인형이 나올 수 있을 거라는 기대를 저버리지 않은 인형들이 눈에 띄었다.

매의 눈으로 고보상의 좌판을 빠르게 둘러보다 한눈에 알아봤다. 복숭아 동자 모모타로를. 깎아달라고 했더니 오래된 물건이라 안된단다. 얼핏 보기에도 연대가 있어 보이고 소장 의미가 있는 물건이니 망설일 까닭이 없었다. 반가운 마음에 군말 없이 손에 넣었다.

어릴 때 아버지가 들려주던 복숭아 동자 이야기. 복숭아 동자(Momotaro, The Peach Boy)는 내게 아버지를 추억할 수 있는 소중한 인형이 되었다.

복숭아 동자는 일본 오카야마 지역의 설화로, 복숭아에서 태어난 엄지손가락 크기의 모모타로, 열다섯 살이 되자 할머니가 싸준 수수 경단을 가지고 도깨비 섬으로 모험을 떠난다. 사람들에게 해를 끼치는 나쁜 도깨비들을 물리친 모모타로가 보물을 가지고 돌아와 할아버지 할머니와 행복하

게 살았다는 이야기였다.

오카야마역 광장에는 모모타로 동상이 있다. 모모타로 마츠리를 하고 수수 경단을 지역 상품으로 홍보한다.

일본 여행을 할 때마다 아버지 생각에 죄스러운 마음이 들곤 한다. 아버지는 징용을 피해 일본으로 건너가 시골 마을로 숨어다니셨다고 한다. 할머니께서 입대를 종용하는 일인에게 견디다 못해 집으로 돌아오라는 기별을 하셨다고. 귀국한 아버지가 해군 입대를 앞두고 훈련을 받던 중에 해방이 되었다고 하셨다.

아버지는 종종 일본에서 숨어지낼 때 신세 진 사람들을 찾아보고 싶어 하셨다. 그런 아버지를 모시고 일본에 다녀오지 못한 것이 늘 마음에 걸렸다.

득템한 '패딩턴'.
런던 패딩턴역에 동상이 있다.
30여 개국에서 출간되어
영국 여왕 훈장을 받았다.

타이베이
쓰쓰난춘의 벼룩시장

청나라는 전쟁에서 패한 뒤 타이완과 펑후제도를 일본에게 내주었다. 1945년 8월 15일 일본이 연합국에 항복하면서 펑후제도와 타이완은 중화민국에 반환되었다. 타이완에서 일본군들이 물러가고 대륙에서 국민당 국부군이 들어왔다. 식민지에서 해방된 타이완 사람들은 국부군을 환영했다. 그러나 타이완에 살고 있던 본성인과 국민당과 함께 들어온 외성인의 차별 대우는 타이완 사람들의 반감을 샀다.

> "신임장관(천이)은 수행원들을 대동하고 그 섬에 도착하였는데 수행원들은 교묘하게 타이완을 착취하기에 바빴다……. 군대는 정복자처럼 행동했다. 비밀경찰은 노골적으로 민중을 협박하며 본토에서 온 중앙정부의 관리가 착취하는 것을 묵인했다."
>
> _미 국무부, 〈중국백서〉

대류에서 온 국부군은 해방군이 아니라 점령군 같았기에, 당시 타이완 사람들은 '우리 타이완'과 대비되는 '너희 중국'이라는 용어를 사용했다 한다. 본성인과 외성인들이 물과 기름처럼 겉돌았던 것이다.

"개가 떠나니 돼지가 왔다[狗去豬來]"라는 말은 일본인은 개처럼 타이완 사람들을 괴롭히고, 국민당은 돼지처럼 타이완의 재산을 먹어치우기 바쁘다는 뜻이었다.

다음 해 국민당과 공산당의 내전으로 중화인민공화국은 중국대륙을 중화민국은 타이완섬과 펑후제도를 통치하게 되었다.

1948년 국민당이 공산당에 패전 후 군수품 제조공장을 이전하면서, 동춘東村과 시춘西村, 난춘南村에 군인과 가족들을 정착시킨 마을이다. 현재는 제조공장 남쪽에

위치한 쓰쓰난춘을 보존하여 당시 생활 모습을 전시하는 복합 문화공간으로 활용한다. 낡은 건물 사이 골목을 거닐다 보면 동병상련의 감상으로 많은 생각을 하게 된다.

　타이완도 우리처럼 식민통치를 받고 해방의 기쁨도 잠시 국토가 공산 진영과 자유 진영으로 나뉘어 동족상잔의 슬픔을 겪었다. 타이완 대학살의 시작인 2·28 사건 바로 다음 날 제주도에서 4·3 사건의 발단인 3·1절 발포사건이 일어난 것도 공교롭다. 이 역사적인 공간에서 둘째 넷째 일요일 벼룩시장이 열린다.

　인형을 찾으러 돌아다니다 타이완 쓰쓰난춘 벼룩시장에서 짝퉁 바비 인형을 발견했다. 그리고 디즈니 짝퉁 비닐 인형도 데려왔다.

짝퉁 디즈니 인형

캄보디아 프떼아 보란
전통 가옥 모형

2010년 2월 쁘레이벵 마을에서 청소년들과 '함께하는 세상, 캄보디아' 봉사활동을 했다. 쁘레이벵은 캄보디아 빈곤층이 모여 사는 베트남 국경과 인접한 오지마을이다. 지렁이도 살지 못하는 진흙과 석회와 모래가 섞인 척박한 비포장도로를 달려 NGO 단체를 운영하는 수녀님과 마을 위원장집에 도착했다.

　마을 골목은 쓰레기장이나 다름없고 가축들이 드나드는 웅덩이의 물을 식수로 쓴다했다. 들판에서 연을 날리던 아이들이 낯선 이방인들을 보고 우르르 달려왔다.

　마을 사람들에게 장사 밑천이나 집수리 비용을 대출 해주고, 송아지를 분양받았던 가정에서 되갚은 송아지는 다른 가정에 분양했다. 통학 거리가 먼 학생들에게 자전거 10대 기증하고 구호물품을 나눠주었다.

　마을에서 준비한 저녁을 먹고 다음 날 우물 파주기 봉사활동을 위해 일찍 숙소로 올라갔다.

　마을위원장 집에 가구라고는 유리장 하나에 대나무 침상이 있을 뿐이다. 밤 기온이 급격히 떨어진 데다 대나무를 엮은 벽으로 바람이 스며들어 오리털 침낭속에서 날 밤을 새웠다. 이틀째는 마을에 결혼식이 있다고 밤새 가라오케를 틀어놓은 탓에 또 날밤을 샜다.

　봉사활동 끝내고 프놈펜 백화점에서 나무로 만든 전통 가옥 '프떼아 보란' 모형을 구입했다. 이틀 밤을 지새운 캄보디아 가옥의 추억을 간직하려는 의도였을 것이다.

　'프떼아 보란'은 3미터 높이의 12개의 기둥 위에 트나웃 잎사귀를 엮어서 지붕과 벽을 만들고, 마룻바닥은 대나무를 잘라서 평상 엮듯이 만들었다. 우기의 침수 피해와 동물들의 침입을 막기 위해 넓은 집보다 높은 집을 짓는다. 내부 구조는 부모님을 위한 방이 있거나 아예 없는 집도 있다. 넓은 공간을 거실로 사용하며 그곳에서 잠을

120

잔다. 대부분 작물 저장고를 위층에 만들며 사람들은 밤에 잘 때만 위에 올라오고 낮에는 집 아래 공간에서 일을 하며 가축을 돌본다. 건기에는 집 아래의 공간을 다양한 목적으로 사용한다.

마당에 커다란 항아리가 한두 개씩 놓여 있는데 빗물을 받아놓기 위한 것이다. 화장실과 부엌은 집 근처에 따로 만든다. 가축이나 사람들이 자유롭게 드나들 수 있도록 울타리는 만들지 않는다.

캄보디아 사람들은 성정이 순하다. 그네들이 즐겨 먹는 모닝글로리 맛처럼 담백하고 연하다. 치장도 가식도 모르고 있는 그대로의 삶에 순응한다. 어쩌면 그것이 행복일지도 모르겠다.

발리 우붓에서 데려온
남녀 목각 인형

발리 사람들의 일상은 매일 아침 신께 공물(차낭)을 올리는 것으로 시작될 만큼 종교와 밀착되어 있다. 가정집, 마을 입구, 상점, 호텔, 곳곳에 바쳐진 차낭은 관광객들의 눈길을 끈다.

바나나잎으로 만든 작은 상자에 꽃과 떡, 과자나 돈을 담아 신께 바치고 두 손 모아 가족의 안녕을 비는 모습은 아름답기 그지없다. 자신보다 가족을 위하는 발리 사람들의 종교의식이 생활 속에 녹아 있는 것을 느낄 수 있다.

그들은 먹고사는 것에 연연하지 않는다. 빈부 차이 또한 크게 의식하지 않는다. 삼모작하는 쌀과 채소, 일 년 내내 열매 맺는 과일 덕분에 남의 것을 탐할 줄도 모른다. 윤회를 믿는 그들은 다음 생을 위해 현세에서 죄를 짓지 않는다. 사는 동안 자신의 영육을 순결하게 가꾸며 타인에게 해가 될 일을 하지 않는다. 그런 까닭에 소매치기를 조심하라, 밤늦게 호텔 밖 외출을 삼가라는 당부도 들을 일 없다.

갈대 지붕을 인 가정집들은 초가집을 연상케 한다. 대문 앞에 세워 놓은 벤조르는 우리네 솟대와 닮았다. 벤조르가 깃발처럼 살랑거리는 골목길을 따라 담장과 길가에 얼크러져 핀 붕아끄레따스 꽃은 또 얼마나 화려한지. 검은 화산재로 만든 석재 조각들과 잘 어울린다.

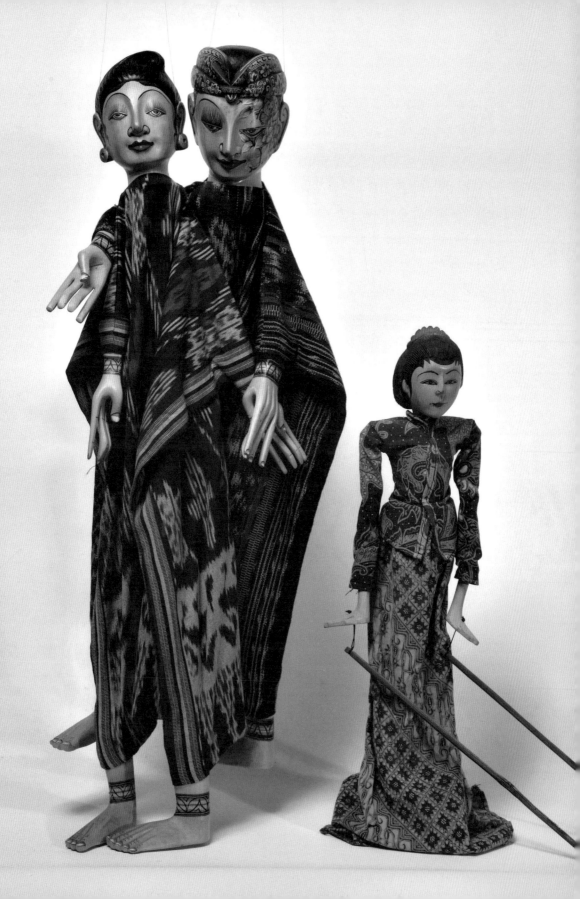

발리 사람들은 부지런하다. 새벽 5시면 일어나서 7시에 출근을 하고 3~4시면 퇴근한다. 집에 와서 수공예품을 만들고 판매하는 투잡족이 많다. 어려서부터 부모들의 일을 보고 배운 탓도 있겠지만 손재주와 눈썰미를 타고난 것 같다.

수공예품 마을 우붓의 거리는 오랜 세월 묵묵히 자라온 둥치 큰 나무들과 이끼 덮힌 건물들이 예술적인 분위기와 에스닉한 정취를 만들어낸다. 이방인의 눈길을 붙잡는 골목 풍경에 매료되어 두 번째 발리에 왔다.

2차선 도로변의 가정집들이 바로 상점이다. 배꼽을 내놓은 아이들이 대문을 들락거리며 뛰놀고 대나무 평상에 모여 노닥거리던 상인들이 손님을 맞는데 팔리면 팔고 안 팔리면 그만이라는 듯 여유가 있다.

승용차를 세워두고 상점가를 걸어 다니면서 쇼핑을 했다. 골동품 가게에 들러 티모르 산 골동 인형도 건지고 헝겊 인형도 샀다. 이곳의 수공예 소품들은 독창적이다. 중국 물건처럼 조악하지도 않고 모사품을 살까 염려하지 않아도 된다.

진열장 구석에서 헝겊 옷을 입혀 놓은 남녀 목각 인형을 발견했을 때의 기쁨이라니! 가는 붓으로 섬세하게 그린 얼굴 표정과 꽃과 나비는 수준급이었다. 벼룩시장 물건을 살 때마다 무 자르듯 절반으로 자르고 흥정을 했는데 이 인형만큼은 깎지 않았다. 장인의 솜씨를 인정한 탓이었다.

몽골 초원에 버려진
플라스틱 인형

2011년 '멀리 가는 향기' 청소년 몽골 봉사 여행 때 일이다. 울란바토르에서 알탕블
락솜으로 이동 중에 도로가 움푹 파여 돌로 메우고 버스가 지나가야 하는 상황이 벌
어졌다. 돌을 주우러 다니던 아이들이 인형을 발견했다고 소리쳤다. 어쩌다 벌거숭이
로 초원에 버려져 낮과 밤의 혹독한 일교차를 견뎠을꼬. 아이들이 '김향이 선생님 만
났으니 다행'이라고 해서 웃음이 터졌다.

　명주로 속옷을 만들고 손바닥 크기의 몽골 전통의상 '델'을 만들어 입혔다. 장화
도 만들어 신기고 무명실로 만든 머리카락에 비즈로 장식한 모자를 만들어 씌웠다.
낡은 플라스틱 인형이 아이들 눈에 뜨인 건 필시 인연이 있었을 것이다. 이 인형에게
'체체크(꽃)'란 이름을 지어 줬는데 봉사활동 중에 만난 몽골 소녀를 주인공으로
쓴 동화의 제목이기도 하다.

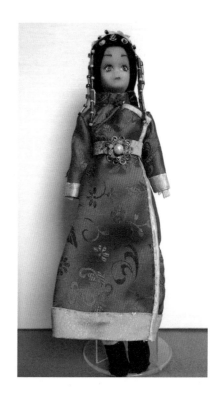

3

Stories of Doll

세계 여러 나라의
인형

스페셜
인형들

무덤에서 나온 출산 인형

섬유의 직조 상태 변색 등으로 세월이 많이 흐른 것이 짐작되지만, 1,100~1,200년대 인형이라는 전 소장자의 주장을 뒷받침할 만한 증빙은 없다. 산모 좌우로 가족들이 지켜 앉아 기도하고, 산파는 막 세상에 나온 아기를 받고 있다.

페루 여인들은 가내 수공으로 천을 짠다. 슬링으로 안은 아기를 어르며 또는 좌판을 벌이고 손님을 기다리는 동안 한 올 한 올 무늬를 넣어 직조하고 수를 놓는다. 그렇게 짠 거친 천으로 인형을 만들고 눈, 코, 입을 또렷이 도드라지게 수놓았다.

출산 장면을 인형으로 만든 것은 개발도상국에서는 당연한 일인지 모른다. 출산이 노동력 증대이자 축복이기 때문이다.

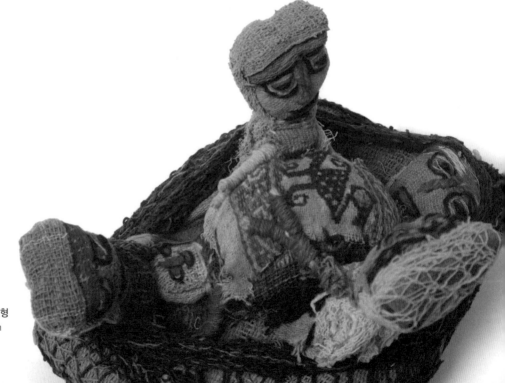

페루 출산인형
14.5×9.5cm

조개 트렁크 속 푸딩 돌

빅토리아 시대 영국 식민지였던 뉴질랜드 사람들은 3센티미터 미만의 차이나 돌을 크리스마스 푸딩이나 크래커 안에 넣었다. 푸딩 돌Pudding Doll을 찾은 사람이 행운을 얻는다는 풍습이 있기 때문이다. 행운의 푸딩 돌을 간직하려고 조개껍질로 만든 트렁크 안에 보관했다.

푸딩 돌
뉴질랜드, 연대 미상, 조개 3.4×5×3.2cm

아프리카 목각 인형

아프리카 목각 인형들은 대부분 신체 비율을 무시하고 중요 신체 부위를 강조한다. 종족 보존이 인간의 위대한 과업이라 생각하기 때문이다.

얼굴 이목구비도 강조되는데 대부분 눈은 뜬 듯 만 듯 반쯤 감은 모양이다. 눈을 크게 뜨고 있으면 보지 않아도 될 것을 보게 되고, 눈을 감고 있으면 보아야 할 것을 못 보게 되어 마음이 닫힐 수 있다. 그러니 반만 뜨고 세상을 보라는 것이다.

아프리카의 인형들은 대부분 원시 부족의 신앙의례와 관련된 인형이다.

동티모르 목각 인형

주걱턱의 저주, 마르가리타 테레사 공주

오스트리아와 스페인 왕실은 유럽 최고의 합스부르크 가문이라는 자부심이 있었다. 그들은 혈통 보존을 위해 근친 결혼을 했다. 거듭된 근친 결혼으로 같은 유전자만 이어받게 되어 위턱보다 아래턱이 돌출되는 부정교합이 많았다. 합스부르크 가문 자손들은 허약체질로 유아 사망률이 높았다.

스페인 국왕 펠리페 4세는 13명의 자식을 얻었으나 열 살을 넘긴 아이는 세 명뿐이다. 펠리페 4세는 왕비와 아들이 죽자 며느리로 점찍어 두었던 30세 어린 조카와 두 번째 정략결혼을 한다. 둘 사이에 태어난 마르가리타 공주를 애지중지했던 것도 일곱 명의 자식을 잃었기 때문이다. 귀한 공주인만큼 정혼자도 일찍 정해졌다. 공주의 외삼촌이자 사촌인 오스트리아의 레오폴드 1세.

펠리페 4세는 궁정 화가 벨라스케스에게 공주의 초상화를 오스트리아 왕실에 정기적으로 보내라고 지시했다. 벨라스케스는 애정을 담아 공주의 초상화를 그렸다.

공주는 16살에 11살 연상의 외삼촌 레오폴드 1세와 결혼했다. 결혼 6년 만에 4명의 자녀가 태어났지만 세 명의 아이가 세상을 떠났다. 공주도 스물두 살의 나이로 요절했다. 나쁜 피가 가문을 더럽히는 것을 원치 않았으나 순수한 피가 죽음을 재촉한 아이러니다.

디에고 벨라스케스가 그린 〈시녀들〉의 마르가리타 테레사 공주를 본 라벨이 〈죽은 왕녀를 위한 파반느〉를 작곡했다.

이베이에서 밀랍 인형을 보고 디에고 벨라스케스가 그린 〈시녀들〉의 마르가리타 공주라는 걸 알아보았다. 그림에 관심이 없었으면 알아보지 못했을 것이다. '아는 만큼 보인다'는 유홍준 교수 말을 수긍했다.

마르가리타 공주
밀랍, 작가 연대 미상

130

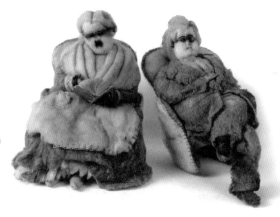

노부부 인형
탈지면, 미국, 1920년대, 18cm

탈지면으로 만든 노부부

탈지면으로 만든 인형은 현대에는 보기 드문 수공예 작품이다.

철사로 뼈대를 만들고 솜을 한 겹 한 겹 덧입혀 볼륨을 만들고 그 위에 염색한 탈
지면으로 옷을 입혔다. 의자에 앉은 노부부의 자세가 자연스럽고 돋보기를 쓴 얼굴
의 표정도 섬세하다.

프랑스 노부부

프랑스의 헝겊 인형은 스토키네트 기법으로 만든 것이 대부분이다. 철사로 인체 구
조에 맞게 뼈대를 만들고 솜을 둘러 볼륨을 준다. 무명천으로 엄지부터 새끼손가락
을 꿰맨 팔을 재봉하고 솜을 넣는다. 그 위에 메리야스 조직의 얇은 천을 덧씌운다.
무명천으로 얼굴 형태를 만들어 눈 코 입 윤곽을 질긴 실로 꿰매고 잡아당겨 고정한
다. 그 위에 메리야스 조직의 스킨 천을 덧씌워 윤곽을 잡는다. 눈동자와 눈썹은 페인
팅한다. 스토키네트 기법의 인형은 천으로 조각을 하듯 만들어
많은 시간이 걸린다.

노부부의 주름진 얼굴에 씌운 얇은 스킨천이 삭아
서 군데군데 훼손되었다.

프랑스 노부부 헝겊 인형
스토키네트, 1930년대, 50cm

휘슬러의 어머니

미국 최초 어머니날 기념우표(1934)에 "미국의 어머니들을 기억하고 경의를 표하며"라는 문구와 함께 등장한 그림은 제임스 애벗 맥닐 휘슬러(James Abbott McNeill Whistler, 1834~1903)의 작품 〈어머니〉이다.

초상화의 원제목은 〈회색과 검은색의 구성〉이다. 그러나 사람들은 이 그림을 〈휘슬러의 어머니〉라고 말한다. 검은 드레스를 입고 흰 레이스 모자를 쓴 늙은 어머니와 회색 벽의 단조로운 실내의 대비는 고즈넉하고 쓸쓸하다. 미술관 관람이 취미인 덕분에 '히슬러의 어머니'를 모사한 인형을 한눈에 알아보았다. 그림을 좋아한 덕분에 수집한 인형들이 많다.

미국의 국민 어머니 '휘슬러의 어머니'를 본떠 만든 인형을 국민 화가 타샤 튜더로 변신시켰다. 보랏빛 실크 드레스에 흰 레이스 장식을 하고 보닛을 씌웠다. 그녀가 사랑하던 코기 두 마리도 곁에 두었다.

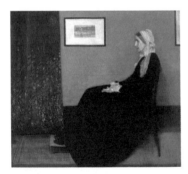

〈휘슬러의 어머니〉

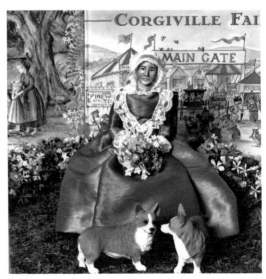

평생 함께한 꽃밭 벤치에 앉은 모습의 타샤

블루보이와 핑키

영국을 대표하는 화가 중 한 명인 토머스 게
인즈버러(Thomas Gainsborough, 1727~1788)
의 〈블루보이〉는 영국 갑부 조나단 부탈의
아들을 그린 초상이다. 1922년, 〈블루보이〉
는 미국으로 가기 전 런던 내셔널 갤러리에
서 마지막 전시회를 열었는데 관람객만 9만
명이 넘었다고 한다.

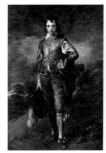 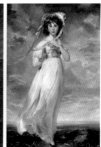

〈블루보이〉　　〈핑키〉

　　미국의 서부 개척자이자 철도왕 헨리 E 헌팅턴은 1922년에 당시 미술 거래 사상
최고가에 〈블루보이〉를 사들였고, 1927년에 〈핑키〉를 구매했다. 파란 옷을 입은 소
년 〈블루보이〉와 핑크 드레스를 입은 소녀 〈핑키〉는 헌팅턴 도서관 미술관의 전시실
에 마주 보며 걸렸다. 미술관 측이 로코코 미술 양식의 '로미오와 줄리엣'이라 소개한
탓에 관람객의 관심이 집중되었다.

　　〈핑키〉의 모델 역시 실존인물이다. 영국 식민지 자메이카에서 농장을 운영했던
찰스 물튼의 딸 사라 물튼Sarah Barrett Moulton. 외동딸로 귀여움을 독차지하
며 '핑키'라는 애칭으로 불렸다. 9살에 영국으로 유학을 왔다가 12살에
독감으로 사망했다. 사라가 죽기 1년 전 손녀를 그리워하던 할머니는
토머스 로렌스(Thomas Edward Lawrence, 1769~1830) 경에게 초상화
를 부탁했다. 25살에 〈핑키〉를 그린 토머스 로렌스는 왕실 화가
였다. 독학으로 그림을 배워 왕립아카데미의 원장을 역임했고,
기사 작위까지 받았다.

　　1910년, 미국으로 건너온 〈핑키〉의 유명세는 대단했다.
〈핑키〉는 많은 상품 포장에 모델로 사용되었고, 미국 최
고의 초콜릿 박스에 인쇄되었다.

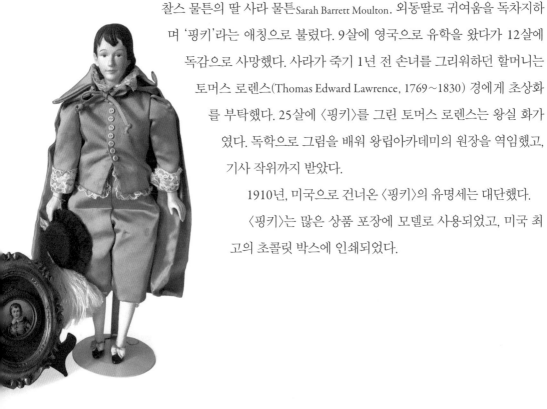

금발 머리 소녀

인형 작가 캐시 클라크Kathy Clanke의 작품은 섬세하다. 스토키네트 기법으로 만든 금발 소녀는 사랑스럽다. 머리카락 컬과 페인팅한 눈썹과 입술도 자연스럽다. 푸른빛 눈동자는 초롱초롱 생기가 넘친다. 얇은 아사면 드레스는 과하지 않은 장식으로 고급스럽다.

스토키네트 인형
미국 아티스트, 33cm

홍소병

홍소병红小兵은 중국의 문화대혁명 기간에 존재했던 소년 조직 또는 그 조직의 학생을 일컫는다. 대원들은 목에 붉은 스카프를 둘렀다.

1966~1976년 문화혁명의 광풍이 불었다. 중학교에 홍위병, 소학교에 홍소병 조직이 만들어졌다. 당시 중국 공산당들은 '사구四舊' 파괴 운동을 벌였다. 낡은 사상·낡은 문화·낡은 풍속·관습을 말한다. 그들은 고적, 문화재, 고서, 서화들을 불태우고 짓밟고 파묻었다. 그뿐만 아니다. 지주 자본가들을 인민의 이름으로 처단했다. 처단 방법은 집을 불태우고 전답을 빼앗고 죽이는 것이다. 중국 정부 공식 발표로만 3만 4,800명이 죽고 70만 명이 박해를 당했다. 문화혁명이라는 대의명분 아래 붉은 완장을 찬 공산당원들이 벌인 살인, 방화, 파괴는 광기나 다름없었다.

중국인 삼대 인형

어느 시대 인형인가 판별하려면 의상과 신발 모자 등 장신구를 살펴봐야 한다. 가장 어린 사내아이 인형은 헤어 스타일이 변발이다. 변발은 청, 요, 금, 원나라를 세운 만주족, 몽골족, 여진족 등 북방 유목 민족의 풍속이었다. 한족은 북방민족을 오랑캐라 멸시했고, 변발을 가장 치욕스럽게 여겼다.

여진족에 굴복했던 한족은 변발을 강요하자 무기를 들고 항쟁에 나설 정도로 반발이 심했다. 결국 한족도 변발을 했다. 세월이 흐른 뒤로 남자는 변발이 멋져야 한다고 변발을 꾸며주는 직업까지 생겼다.

신해혁명(1911년 중국의 민주주의 혁명)을 전후로 변발 금지령을 내렸는데, 북방민족에 동화된 일부 지식인들과 변발을 한족의 전통으로 알고 있던 일반인들은 '변발은 조상이 물려준 소중한 전통이므로 자를 수 없다'고 반발했다. 상하복으로 나뉜 복식은 1911년부터 1920년까지 유행했다. 만주족의 전통복장인 치파오는 1930년부터 입기 시작했다. 중국 삼대 가족 인형은 1910~1920년대 한족 인형으로 짐작된다.

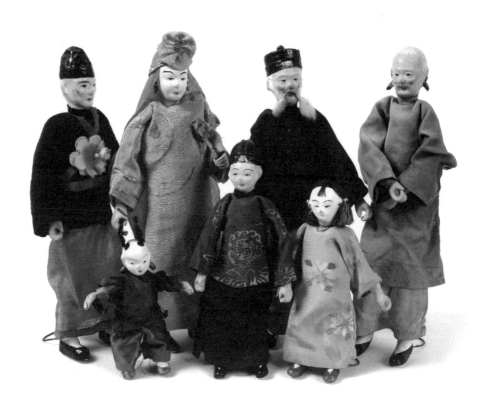

구체 관절 인형

1930년대 독일의 조형 미술가 벨머가 구체 관절을 만든 것이 시작이다. 1980년대부터 일본 작가들이 현재의 구체 관절 인형으로 발전시켰다.

인체의 각 부분 손가락 마디까지 구체 관절로 연결된 정교한 것도 있다. 재료는 가볍고 단단한 석분 점토에 유리 눈, 머리카락과 눈썹은 인공 털을 이용한다. 정교한 인형을 만드는 데 2~3개월 걸리므로 가격이 비싸다.

구두, 모자, 핸드백 등 소품의 디테일은 물론이고 속옷 특히 앙증맞은 코르셋의 정교함에 감탄 또 감탄했다.

19세기 후반 빅토리아 시대의 패션인 애프터눈 드레스를 입었으며 코르셋으로 허리를 조이고 풍만한 엉덩이를 만들어 줄 버슬을 착용하고 등허리에 길게 늘어지는 트레일이 달려 있다. 옷을 벗겨 촬영을 하고 입히는 과정에서 섬세한 바느질 솜씨에 또 한번 감탄했다. 특히 그물 스타킹과 코르셋의 디테일이 놀랍다.

패션에 관심이 많지만 인형 수집을 하면서 패션의 역사를 공부했다. 수집한 인형의 옷을 벗겨보는데 인형 옷의 디테일이 성인 옷보다 더 정교한 것도 있다. 보이지 않는 속옷에 수를 놓고 겉과 속이 구별 안될 정도로 마감을 잘 한 것도 있다.

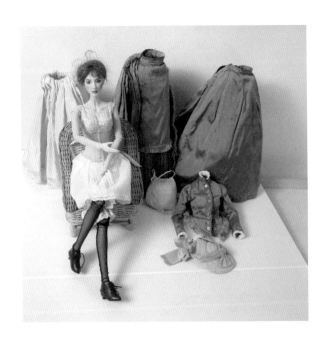

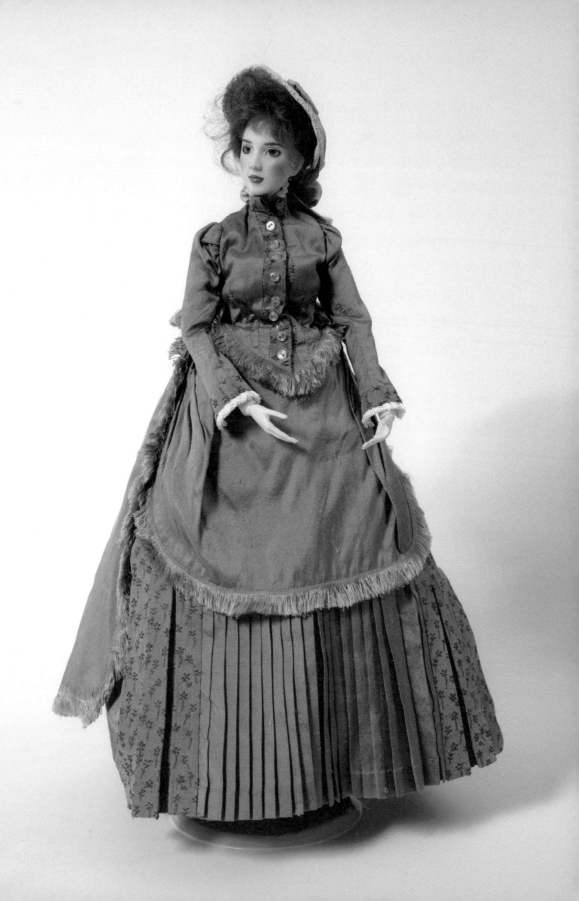

〈바람과 함께 사라지다〉의 스칼렛

마가렛 미첼은 26세에 신문사를 그만두고 소설을 쓰기 시작했다. 10년 만에 완성한 소설을 들고 출판사를 찾아다녔으나 무명작가의 소설을 받아줄 출판사는 없었다.

7년 후 어느 날 애틀란타 지방신문에 뉴욕에서 제일 큰 출판사 사장이 왔다가 기차로 돌아간다는 기사가 실렸다. 그녀는 원고를 들고 기차역으로 달려갔다. 맥밀란 출판사 사장이 기차에 올라타려던 중이었다.

"사장님, 제가 쓴 소설입니다. 꼭 읽어주세요."

그는 그녀의 부탁에 마지못해 원고 뭉치를 들고 기차에 올랐다. 원고를 선반 위에 올려놓고 거들떠보지 않았다.

기차가 출발한 뒤 그녀는 우체국으로 달려갔다. 얼마 후 차장이 그에게 전보 한 통을 내밀었다.

"한 번만 읽어주세요."

그는 원고 뭉치를 흘깃 쳐다볼 뿐 관심을 두지 않았다. 얼마 후 똑같은 내용의 전보가 배달됐다. 연이어 세 번째 전보가 배달됐다. 그는 혀를 내두르며 원고 뭉치를 끄집어내렸다. 기차가 목적지에 도착한 뒤에도 그는 원고에 푹 빠져 있었다. 그렇게 출간된 소설이 27개 국어로 번역된 〈바람과 함께 사라지다〉였다.

〈바람과 함께 사라지다〉는 남부 조지아주 타라 농장의 딸 스칼렛이 남북전쟁을 겪어내는 이야기다. 어떤 상황에도 좌절하지 않는 불굴의 의지, 타라를 지켜내려는 용기와 정열적인 스토리가 세계인의 마음을 울렸다.

클라크 게이블과 호흡을 맞춘 비비안 리의 연기로 영화 〈바람과 함께 사라지다〉는 대성공을 거두고 불후의 명작이 되었다. 아카데미상 8개 부문과 명예상 2개까지 추가했다.

타라를 지키기 위해 '사랑과 결혼'을 거래하고 세 번 결혼하지만 진심에서 우러난 결혼은 없었다. 그녀가 잊지 못하던 애슐리는 우유부단하며 무능하고, 오히려 자신과 같은 부류라 비웃던 버틀러가 사랑할 가치가 있는 인물이었음을 나중에야 깨닫는다.

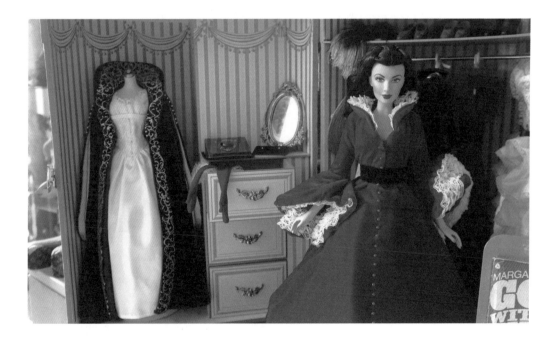

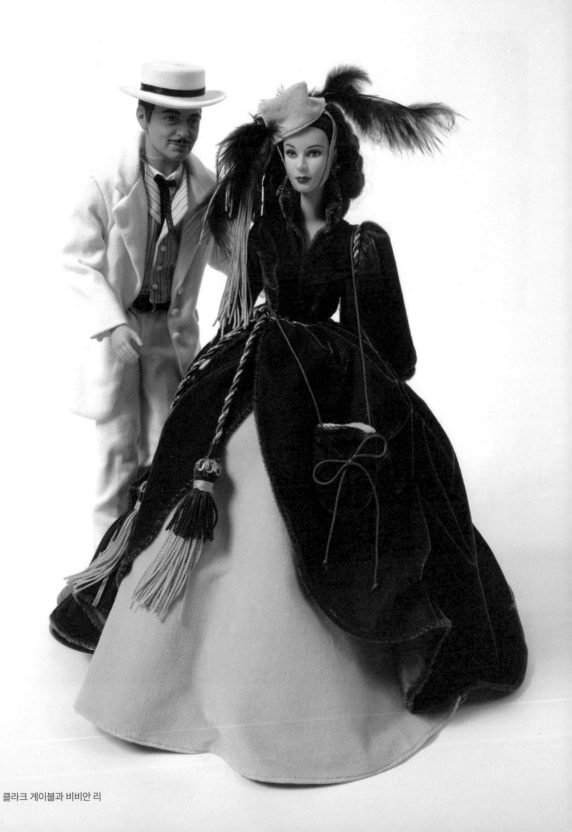

클라크 게이블과 비비안 리

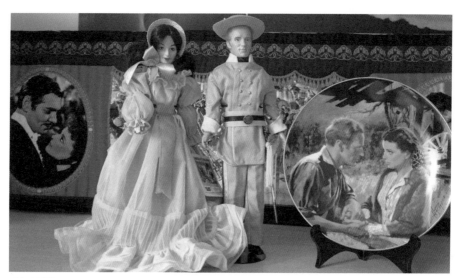

애슐리 부부

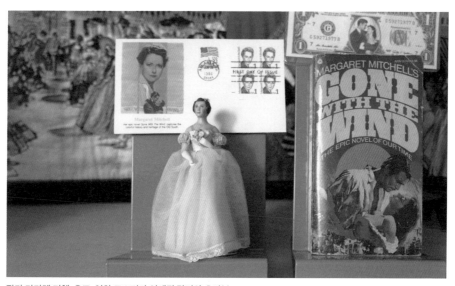

작가 마가렛 미첼. 우표, 영화 포스터가 인쇄된 달러와 초판본

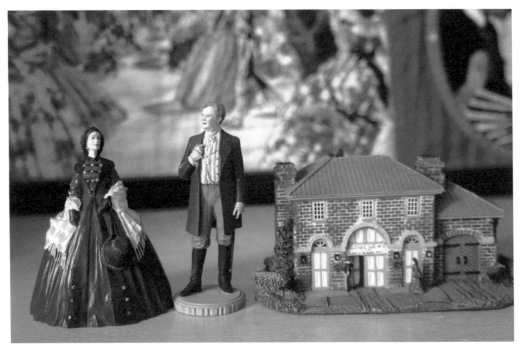

스칼렛 부모님과 타라 하우스

　비비안이 스칼렛으로 캐스팅된 일화도 감동적이다.

　오디션에서 떨어진 비비안 리가 웃으며 인사하고 돌아서는 순간 감독은 스칼렛 오하라를 보았다. 모든 것을 잃고도 "내일은 또 내일의 태양이 떠오를 거야!"라며 당당하게 일어서던 스칼렛 오하라의 모습과 오디션에 떨어지고도 웃는 비비안 리가 닮은 것이다. 그렇게 비비안 리는 스칼렛 오하라 역을 맡게 되었다.

　스칼렛에 매료된 나는 〈바람과 함께 사라지다〉와 관련된 초판본, 지폐, 우표, 포스터, 벽걸이 장식, 작가 인형, 등장인물 인형들을 수집했다.

패션 일러스트 액자

산업혁명(1780~1820)이후 인쇄의 발달로 패션 관련 서적들이 활발하게 발간되었다. 프랑스에서는 인쇄물 위에 옷을 짓고 남은 자투리 천을 덧붙여 당시 유행하는 복식을 표현한 '라 모드 일러스트레la mode illustree'라는 액자를 만들었다. 패션 화보집이 없었던 그 당시 이 액자로 최신 유행을 선보인 셈이다.

패션 일러스트 액자
프랑스, 1900초, 35x45cm

143

풍경 액자
정원 그림이 있는 천에 패딩 천을 대고 누벼 인형을 꿰매고 십자수를 놓은 천에 한 가족 인형을 꿰매 붙여 풍경 액자를 만들었다.

입양아 꼬마 존

이베이에 '안아 주고 싶은 한국 인형 작가미상'이라는 제목으로 사내 아이 인형 사진이 올라왔다.

바늘로 조각한 듯 한 땀 한 땀 공들여 만든 헝겊 인형이었다. 금방 잠자리에서 일어난 듯 까치집 지은 검은 머리카락, 납작코, 살짝 벌어진 도톰한 입술이 할 말이 있는 것 같았다. 단춧구멍처럼 벌어진 눈은 눈물을 머금은 듯 안쓰러워 보였다.

경매 마감 날짜를 적어 놓고 조바심 내며 기다렸다. 나는 작가가 미국으로 입양된 한국 아이를 모델로 만들었을 거라 확신했고, 우리나라로 꼭 데려와야겠다고 다짐했다. 마침내 인형을 낙찰 받았다. 국제 우편으로 배달된 입양아 인형을 동화 〈꿈꾸는 인형의 집〉에 '꼬마 존'으로 등장시켰다.

이 동화책을 읽은 국립민속박물관 학예사들이 로스앤젤레스에서 인형수집가 주디 리데이 부부를 인터뷰할 때, 그 집에 꼬마 존을 닮은 인형들이 많은 걸 보고 인형 작가에 대해 물었다고 했다.

1970년대 뉴욕에 살던 다이애나 덴젤은 아시아 아이들을 모델로 인형을 만들었다. 인형 피부색을 칠할 붓을 살 돈이 없어 신문지를 말아 칠할 정도로 가난했다고 한다. 그 당시 다운증후군 아이들을 가르치던 수집가 주디 리데이 부부는 다이애나의 인형들이 다운증후군 아이들을 닮아 가격 상관 없이 구매했단다.

인형 작가가 마음에 들어 친분을 쌓았는데 암을 앓다가 돌아가셨다고 한다.

1978년에 만든 인형은 말랑말랑한데 후에 만든 인형은 딱딱하다는 말에 꼬마 존이 우리 아들과 동갑인 걸 알게 되었다. 영락없는 우리 토종 얼굴이라 더 정이 가는 아이다.

145

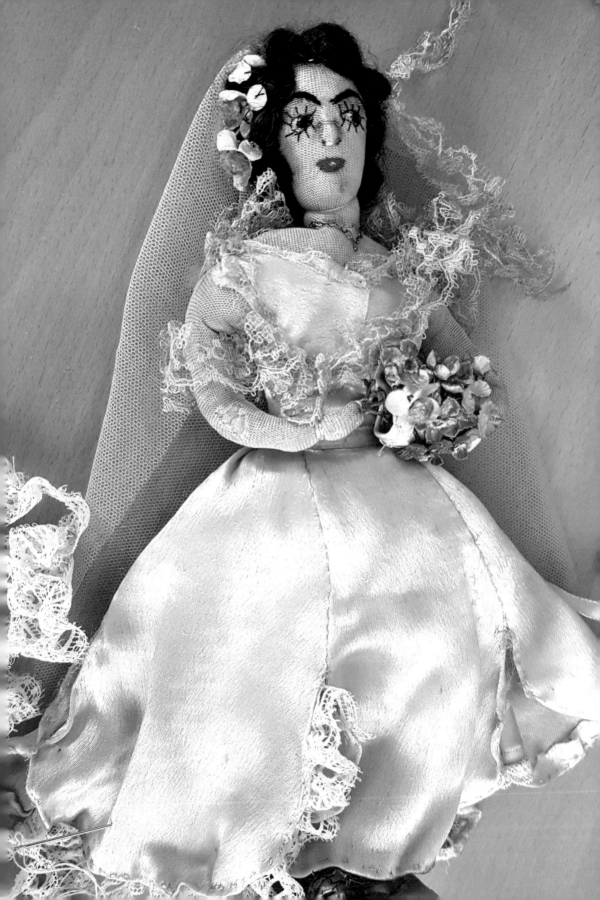

결혼식 인형

이 인형을 발견한 순간, 경매 입찰일 새벽 숨죽이며 배팅하던 순간, 엎치락 뒤치락 입찰 끝에 낙찰되던 순간의 희열을 잊지 못한다. 국제 배송된 인형의 실물을 살펴보던 날의 기쁨은 말해 무엇하리.

아쉽게도 어느 나라 누가 만들었는지 정보가 없었다. 물론 제작 연도도 알 수가 없다. 다만 작품 스타일 특히 얼굴 표현 등으로 미루어 스페니시계 여성 작가일거라고 짐작만 할뿐이다. 화가들이 인물을 그릴 때 자신의 얼굴과 닮게 그리기에. 이 작품에 '단 하나 뿐 인 것, 독특한'이라는 칭찬이 붙을 만하다. 자수로 얼굴 표정을 표현한 것은 물론이고 인물의 헤어스타일도 디테일하다.

신부의 새틴 드레스의 레이스는 같은 계열의 톤다운 된 색깔이었을 텐데 누렇게 변색되었고, 만지기만 해도 부스러질 정도로 삭았다. 면사포는 세탁하고 레이스만 바꿔 달기로 했다. 드레스와 비슷한 라임 색상 레이스가 없어서 방브 벼룩시장에서 사온 앤티크 레이스로 수선을 시작했다. 다섯 폭으로 재단한 스커트 폭을 이은 곳에 블리온 스티치로 꽃을 수놓아주었다. 신부는 부케 대신 꽃장식 머프백을 손목에 꼈는데 1830년대 패션 스케치를 보면 머프가 유행했다. 한 땀 한 땀 바느질하다 자꾸 인형의 얼굴에 눈길이 간다. 강렬한 인상의 갈매기 눈썹과 커다란 눈이 멕시코 화가 프리다 칼로와 오버랩되는 탓이다.

신부는 곁눈길로 신랑을 보고 함박 웃음을 참고 있는 듯 사랑스럽다. 신랑의 손가락은 와이어를 감아 표현했는데 세월 탓에 검게 변해 있었다. 살색 자수실로 감았는데 돋보기 없이 작업하다보니 꼼꼼하게 감아지지 않았다.

백발의 주례 선생님은 이마가 벗어졌고 안경을 썼다. 손에 든 성경책까지 표현했다.

147

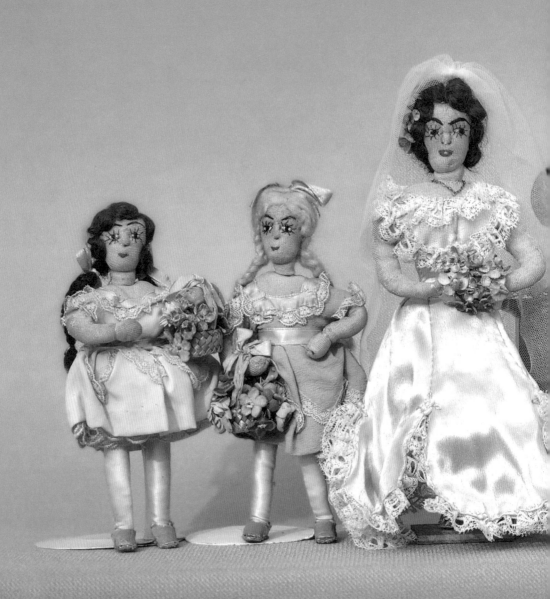

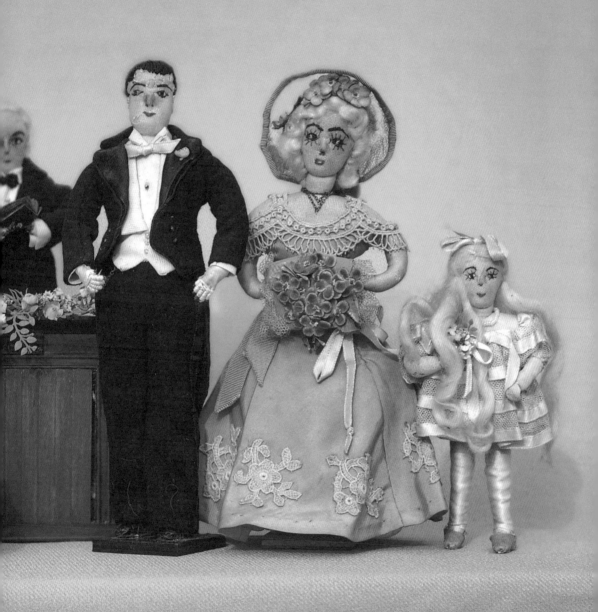

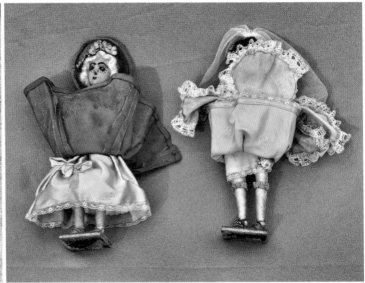

 속옷을 들춰보고는 입이 다물어지지 않았다. 곁으로 보이지 않는 속치마에 리본 자수를 놓다니! 블루머에도 리본 자수를 놓고 무릎까지 오는 스타킹의 밴드까지 표현했다. 스타킹 형태로 보아 1800년대 스타일임을 알 수 있다. 신부는 리본이나 가죽 끈으로 발목을 보호하는 캉캉 슈즈도 신고 있었다. 화사한 꽃 머프백을 든 신랑 어머니도 금발에 꽃장식이 화려한 카플린 모자를 쓰고 아름다운 속치마와 블루머를 입었다. 들러리 소녀들의 원피스는 블루, 연분홍, 화이트 오간자 천으로 만들었다. 소녀들의 속옷도 새틴 천에 리본 장식을 덧대주었다.

 그뿐이 아니다. 재봉선 안쪽의 솔기도 올이 풀리지 않도록 깔끔하게 뒤처리를 했다. 손끝 야무진 작가의 작품을 소장하게 된 것은 그야말로 영광이다. 보이지 않는 곳까지 디테일을 살리느라 시간과 공을 들인 작가 정신이 존경스럽다.

 어머니 말마따나 보는 눈이 없는 사람한테는 고물이나 다름없는 물건을 보고 나 혼자 턱없이 좋아라 한다.

귀부인의 내실 인형 엠마

'발틱의 보석' 에스토니아 탈린 구시가지에 재정러시아 표트르 대제가 아내를 위해 지은 카드리오그 궁전이 있다. 박물관과 미술관이 된 궁전 내실에 눕혀놓은 장식용 인형을 보고 내실 인형을 만들었다.

인형에게 속옷을 입히고 얼굴 표정은 수를 놓고 손가락에 결혼 반지를 끼워주고 손톱을 물들여주었다. 그리고 제인 오스틴이 가장 사랑했던 캐릭터 '엠마'라고 이름을 지어주었다.

엠마에게 올리브그린색 데이드레스, 카키색 애프터눈 드레스, 퍼플색 이브닝 드레스 세 벌의 옷을 만들어주었다. 올리브그린 데이드레스 앞치마에 꽃을 수 놓고 오만방자한 부잣집 딸 엠마에게 바느질로 마음 수양하라고 반짇고리도 선물했다.

궁전 내실의 장식용 인형

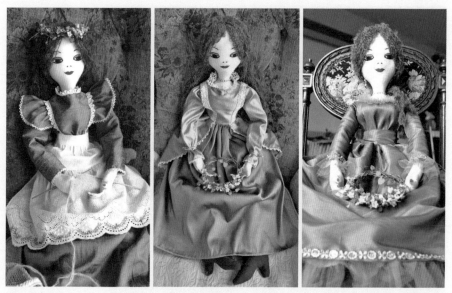

엠마에게 올리브그린색, 카키색, 퍼플색 옷을 만들어주었다.

리얼 베이비

실제 어린아이 크기로 만든 인형들은 갓난 아기부터 4~5세 아이까지 크기와 몸집도 다양하다.

스물 네다섯 살 무렵 한창 멋 부릴 때 세상에 하나 뿐인 원피스를 짜 입었다. 분홍색 카사리 실로 뜨개질을 하면서 이 다음에 딸을 낳으면 약혼할 때도 입혀야지 하는 마음으로 정성 들여 짰다. 딸아이 서너 살 때는 내 것과 똑같은 원피스를 짜 입혔다.

어린 딸이 어른이 되고 내 품을 떠난 뒤로 리얼 베이비에게 딸이 입던 옷을 입히는데 여벌의 옷도 만들어주었다. 가끔 손녀를 안는 기분을 내본다.

세계의
유명 인사 인형

헨리 8세와 6명의 왕비

헨리 8세(1491~1547)는 교황과 맞서다 영국 국교 성공회를 탄생시킨 왕이다. 여섯 명의 왕비를 두면서 스캔들의 주인공이 된 그는 영국인에게 평판은 좋다. 혼례도 못 치르고 죽은 형 대신 왕위에 오르고, 형수감이던 캐서린 왕비와 정략 결혼을 한다. 둘 사이에 태어난 딸이 훗날 종교 갈등으로 수많은 사람을 처형하는 피의 '메리 여왕'이다. 헨리 8세는 캐서린 왕비의 시녀 앤 블린을 왕비 자리에 앉히기 위해 이혼을 감행한다. 이 문제로 가톨릭과 결별한 그는 성공회의 수장이 되어 앤 블린과 결혼한다.

아들을 바라던 헨리 8세는 앤이 딸을 낳은 뒤 유산과 사산을 하자 마녀로 몰아 런던탑에 가두고 사형시킨다. 이 사건은 영화 〈천일의 앤Anne of the Thousand Days〉의 소재가 된다. 영리한 앤 왕비의 딸은 몸을 낮추고 목숨을 지키다가 훗날 엘리자베스 1세가 되었다.

세 번째 왕비 제인 시모어는 아들을 낳고 산후병으로 죽어 윈저성에 묻힌 왕비가 된다. 네 번째 왕비 크레브스 공녀 앤은 초상화만 보고 정략 결혼을 했다가 이혼당한다. 중매를 잘못 섰다는 이유로 당대의 권력가 크롬웰이 처형된다. 다섯 번째 19세의 어린 왕비 캐서린 하워즈는 간통을 했다는 이유로 처형당했다. 여섯 번째 왕비 캐서린 파는 사려 깊은 사람이라 늙고 병든 왕을 간호하고, 메리 공주와 엘리자베스 공주를 불러들여 거두었다.

헨리 8세가 살던 햄턴 코트는 런던의 남서쪽 템즈 강가에 있다. 15~17세기 튜더 왕조 건축 양식의 헴턴 코트는 헨리 8세가 울시 추기경에게 지어줬다가 추기경이 죄를 짓자 빼앗은 궁전이다. 밤이 되면 헴턴 코트 궁전에 왕비들의 혼령이 떠돈다는 기괴한 소문이 떠돌 법하다.

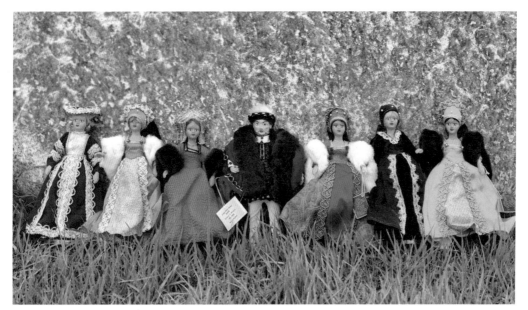

헨리 8세와 6명의 왕비

햄턴 코트 헨리 왕의 아파트 입구

엘리자베스 1세

"나는 이제 사라집니다. 왕이시여 명심하소서. 당신은 원하지 않아도 내 딸 엘리자베스는 반드시 당신의 뒤를 이어 왕위에 오를 겁니다. 이 왕국이 내 딸에게 감사할 때가 있을 겁니다. 나는 지금도 당신을 사랑합니다."

엘리자베스 여왕의 어머니 앤 블린이 처형되기 전 헨리 8세에게 한 말이다.

어머니가 사형당한 뒤 3살 난 엘리자베스는 배다른 언니 메리 공주와 배다른 동생 에드워드 왕자 사이에서 불행한 청소년기를 보냈다. 헨리 8세를 이어 왕위에 오른 에드워드 6세는 얼마지 않아 병으로 죽고 만다. 언니 메리가 왕권을 차지하면서 엘리자베스는 런던탑에 유배된다.

메리 여왕은 영국을 가톨릭 국가로 만들기 위해 학살을 시작하고 피의 여왕으로 불렸다. 결혼에 실패한 메리 여왕도 병을 앓다가 죽었다.

마침내 비운과 불운으로 숨죽이던 엘리자베스 시대가 열렸다. 지혜롭고 신중한 엘리자베스 1세(Elizabeth I, 1533~1603)는 영국을 세계 최강의 자리에 올려놓았다. 4개국어를 구사하는 등 폭넓은 지식과 정치, 탁월한 외교 감각을 갖고 국가에 헌신한 여왕으로 국민들의 존경을 받았다.

〈뉴욕타임스〉는 지난 천 년 간 가장 뛰어난 지도자로 엘리자베스 1세를 선정했다. 엘리자베스 1세는 정치적으로 훌륭한 여왕이었으나 인간적으로는 불운한 여인이었다. 공주로 태어났기 때문에.

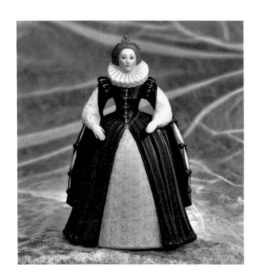

윌리엄 셰익스피어

셰익스피어(William Shakespeare, 1564~1616)는 스트랫퍼드 어폰 에이번에서 태어났다. 아버지는 부유한 상인으로 읍장까지 지낸 유지였다. 집안 형편이 어려워지자 학업을 중단하고 런던으로 나왔다.

18세에 8살 연상의 앤 해서웨이와 결혼했다. 쌍둥이가 태어난 후 고향을 떠났는데 7~8년간 떠돌이 생활을 하면서 어디서 무엇을 했는지 밝혀진 바 없다. 1590년경에 런던으로 와서 배우, 극작가, 극장 주로 활동했다는 기록이 남아 있다.

셰익스피어와 동시대에 활동했던 극작가들은 "라틴어는 조금밖에 모르고 그리스어는 더욱 모르는 촌놈이 극장가를 흐려 놓는다"고 비난했다.

그의 언어 구사력과 무대예술 감각, 다양한 경험, 인간에 대한 이해력을 두고, 벤 존슨은 "어느 한 시대의 사람이 아니라 모든 시대의 사람"이라고 했다.

셰익스피어는 죽기 전에 귀향했고 고향의 성 트리니티 교회에 묻혔다. 셰익스피어의 생애는 확실히 알려진 것이 없어 논란이 끊임없이 일고 있다. 그의 작품은 연극과 영화로 만들어지면서 오랜 세월 사랑 받고 있다.

엘리자베스 여왕은 셰익스피어를 두고 "국가를 모두 넘겨주는 때에도 셰익스피어 한 명만은 못 넘긴다."는 말을 남겼다.

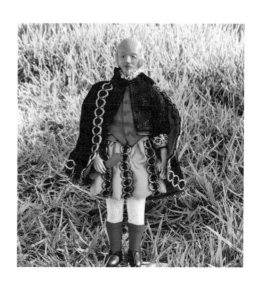

마담 드 퐁파두르

파리의 금융업자 딸로 태어난 잔느 푸아송은 어머니 애인 덕분에 귀족의 자녀 못지
않은 교육을 받았다. 예술을 애호하던 그녀는 연극 대사를 암송하고 악기를 연주하
며 그림을 그렸고 보석 디자인을 했다.

　아버지의 조카와 결혼하여 딸을 낳았는데, 사냥을 나온 루이 15세 눈에 띄어 이혼
하고 왕의 총애를 받게 되었다. 베르사유 궁의 왕비 다음가는 수석 레이디로 왕관 없
는 여왕으로 불렸다.

　마담 드 퐁파두르(Madame de Pompadour, 1721~1764)는 아름다운 외모에 지성적이
었고, 예술 전반에 높은 안목을 가졌다. 그녀의 예술적 취미는 프랑스 문예 진흥에 큰
힘이 되었다. 극장이나 소극장의 건립은 물론 당대 예술가들을 후원했다.

　"우아한 부인은 당대의 모든 미술에 영향을 미쳤다."고 묘사한 기록에서 엿볼 수
있듯 그녀의 수집 욕구는 각종 미술품 생산에 박차를 가하고 그녀의 취향은 유행의
기준이 되었다. 갑작스레 죽은 그녀의 유품을 정리하는 데 1년이 걸렸을 정도였다고.
퐁파두르 여후작의 영향으로 우아한 로코코 양식이 발달했다.

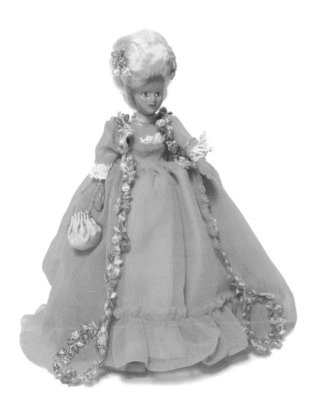

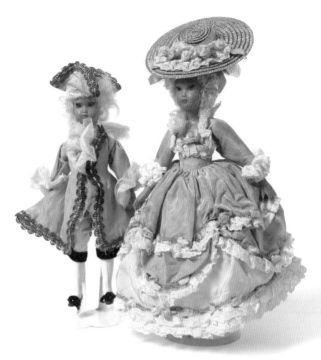

마리 앙투아네트와 루이 16세

마리 앙투아네트(Marie‑Antoinette, 1755~1793)는 오스트리아 여제 마리아 테레지아의 막내딸로 15살에 프랑스 루이 오귀스트와 정략 결혼했다. 루이 15세가 죽고 루이 16세가 왕위에 올라 왕비가 됐다. 프랑스와 오스트리아는 오랜 전쟁을 치러온 앙숙 관계였다. 프랑스인들은 마리 앙투아네트를 '오스트리아 계집'이라고 부르고 악의적인 소문을 퍼트렸다. 프랑스혁명기에 두 나라 간 전쟁이 일어나자 오스트리아 첩자 혐의를 받았다.

프랑스혁명의 직접적 원인은 프랑스 왕실의 재정 파탄이었다. 민중의 분노는 왕실을 향했고 앙투아네트는 사치와 향락의 주범으로 몰렸다. 아이러니하게도 프랑스 귀부인들은 앙투아네트 패션을 따라 입었다. 그녀의 모발색을 흉내내느라 백분을 머리에 뿌렸다고 한다.

프랑스혁명의 책임을 떠안고 38살에 단두대의 이슬로 사라진 비운의 여인. 그녀의 극적인 삶은 소설, 영화, 연극, 만화, 뮤지컬 등에서 '베르사유의 장미'로 비유되었다. 최근 마리 앙투아네트의 인간적 면모가 재조명되고 있다.

모차르트

볼프강 아마데우스 모차르트(Wolfgang Amadeus Mozart, 1756~1791)는 5살 위 누나가 궁정 음악가인 아버지에게 음악을 배우는 것을 지켜보고 자랐다. 3세 때 클라비어 연주를 터득했고 5살 때 작곡을 시작했다. 어린 모차르트가 즉흥적으로 연주하거나 흥얼거린 것을 아버지가 악보로 옮겨 놓은 것이다.

아버지는 가족을 데리고 유럽 연주 여행길에 올라 10년 동안 음악 신동을 유럽 각지에 소개하고 유명한 음악가에게 교육을 받도록 했다.

음악적 성취를 이루고 명성을 높이던 35세에 사망했는데, 그의 죽음은 미스터리로 남고, 추측만 무성했다.

살리에리가 모차르트를 시기하고 독살했다는 주장은 러시아의 문호 알렉산드르 푸시킨이 쓴 〈모차르트와 살리에리〉라는 희곡에서 다루어졌다. 20세기에 피터 셰퍼의 희곡 〈아마데우스〉(1979)와 이 희곡을 바탕으로 만든 영화로 살리에리 독살설이 알려졌다.

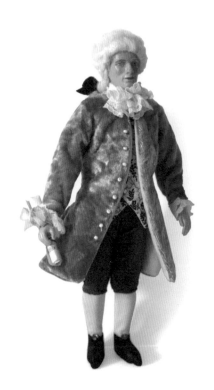

윈스턴 처칠

프랑스와의 전투에서 전공을 세운 초대 말보로 공작 존 처칠에게 앤 여왕이 블레넘 궁전을 지어주었다. 블레넘 궁에서 윈스턴 처칠(Winston Churchill, 1874~1965)이 태어났고 이곳에 묻혔다.

처칠의 아버지는 7대 말보로 공작의 셋째 아들이고 어머니는 미국 갑부의 딸이었다. 처칠은 말썽꾸러기에 낙제생이었다. 삼수 끝에 사관학교에 입학했지만, 150명 중 8등으로 졸업했다. 종군기자로 활동하다 남아프리카 보어전쟁에서 포로가 되었다 탈출하여 전쟁 영웅이 되었다.

인기를 바탕으로 25세에 하원의원에 당선됐고 통상장관, 식민장관, 해군장관 등을 역임하며 승승장구했다. 총리가 된 처칠은 "내가 바칠 것은 피와 땀과 눈물밖에 없습니다."라고 연설했다.

히틀러를 상대한 세계대전 상황에도 V자를 그리며 용기를 북돋우고, 유쾌한 입담을 일삼던 처칠은 지독한 우울증을 앓았다. 자식들이 죽어나가는 불행한 가족사도 그림을 그리며 견뎌냈다.

처칠은 에세이와 시사평론, 소설, 전기, 회고록, 역사서 등을 집필한 작가이자 저술가였다. 〈제2차 세계대전〉 6권과 〈영어 사용민의 역사〉로 노벨문학상을 받았다.

'해가 지지 않는' 빅토리아 시대에 청년기를 보내고, 대영제국 최전성기에 장년기를 살았으며, 세계 패권이 미국으로 넘어간 동서 냉전기를 겪어냈던 윈스턴 처칠. 그의 삶이 곧 영국이었다. 2002년 BBC가 영국인을 대상으로 조사한 '위대한 영국인 100명' 가운데 1위를 차지한 것이 이를 말해준다.

더글라스 맥아더 장군

더글라스 맥아더(Douglas MacArthur, 1880~1964)는 태평양전쟁 미군 최고사령관이다. 제2차 세계대전이 일어나자 진주만을 기습한 일본을 항복시키고 일본 점령군 최고사령관이 되었다.

6·25전쟁 때는 유엔군 최고사령관으로 참전했다. 1950년 9월 15일 인천상륙작전을 감행하여 전세를 역전시키고 인민군을 몰아냈다. 그러나 중공군의 개입으로 후퇴를 하게 되자 그는 만주 폭격과 중국 연안 봉쇄 등을 주장하다 트루먼 대통령과 갈등을 빚어 해임되었다. 해임 연설에서 "노병은 죽지 않는다. 다만 사라질 뿐이다"라는 말을 남겼다.

맥아더 장군은 아시아와 유럽에서 훌륭한 군인으로 찬사를 받았으나 미국에서는 인정받지 못했다.

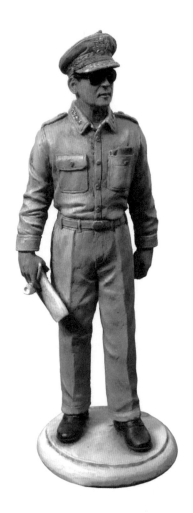

마더 테레사

테레사 수녀(Mother Teresa, 1910~1997)의 어린 시절은 알려진 바 없다. 그녀가 태어난 해 부유한 사업가 아버지는 정적에게 암살당했다고 한다. 어렸을 때부터 영민했으며 신앙심이 매우 돈독했다. 18세에 수녀가 될 것을 허락받아 아일랜드에 있는 로레타 수녀회에 들어갔다. 인도 성 마리아 수녀원의 부속 학교에서 16년 동안 지리학을 가르치다 교장이 되었다.

피정 가던 기차 안에서 '거리로 나가 고통받는 가난한 사람들을 돌보라'는 신의 목소리를 들었다고 한다. 그녀는 수녀복 대신 흰색 사리를 입고 가난한 아이들을 가르쳤다. 병든 사람들을 간호하고 죽음을 앞둔 환자들이 인간답게 죽을 수 있는 집을 지었다. 미혼모와 고아들을 위한 집이 만들어지고 나병 환자들이 모여 재활할 수 있는 마을이 생겼다. '사랑의 선교 수녀회'가 결성되고 후원 단체도 생겼다. 사람들은 테레사 수녀를 마더 테레사라고 부르기 시작했다.

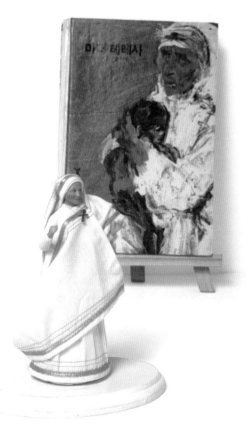

유명인사들이 테레사 수녀를 만나고 거액의 기부금을 내놓았다. 기부금은 가난한 사람들을 위해 썼고 나병 환자를 씻기고 아이들을 돌보았다. 살아 있는 성녀로 불리던 테레사 수녀는 1979년 노벨평화상을 받았다.

'허리를 굽혀 섬기는 자는 위를 보지 않는다'며 자신을 낮춰 인류애를 보여주었다. 테레사 수녀의 장례는 인도 국장으로 치러졌고 세계인들은 진심으로 애도했다.

오드리 헵번

벨기에 브뤼셀에서 태어난 오드리 헵번(Audrey Hepburn, 1929~1993), 아버지는 영국 태생의 은행가 어머니는 네덜란드의 귀족 출신이다. 나치주의자였던 아버지는 헵번이 여섯 살 때 집을 나갔다.

어머니와 함께 독일이 점령한 네덜란드에서 궁핍한 생활을 했는데 영양실조에 시달리며 자랐다. 혹독한 전쟁 중에 외삼촌이 처형당하고, 두 오빠는 레지스탕스가 되었다. 헵번도 레지스탕스 소식지를 배포하고 고립된 연합군 공수부대원들을 도왔다. 레지스탕스 활동 모금을 위해 비밀 모임에서 발레를 추기도 했다.

안네 프랑크와 동갑인 헵번이 굶어 죽을 위기에 처했을 때 그녀를 살려준 것이 국제 구호 기금이었다. 이때의 기억이 훗날 그녀가 유니세프 활동을 적극적으로 하게 된 이유가 되었다.

유명 배우가 된 뒤에도 신념을 위해 가족을 버린 아버지에 대한 그리움을 떨쳐내지 못했다. 국제적십자를 통해 아버지 행방을 수소문해서 만날 수 있었다. 아버지는 나치에 동조한 죄로 수용소 생활을 했고 과거를 숨기고 살았다고 한다. 그녀는 아버지가 돌아가실 때까지 생활을 책임졌다.

세기의 여배우는 은퇴 후 유니세프 친선대사로 제2의 인생을 살았다.

구호 지역을 다니며 굶주림과 병으로 죽어가는 수많은 생명을 살렸으나, 60세가 넘은 나이에 무리한 일정은 건강을 악화시켰다. 암 수술 경과가 좋지 않아 스위스 집에서 생을 마무리했다.

헵번은 아들과 함께 보낸 마지막 성탄절에 샘 레벤슨의 〈아름다움의 비밀〉을 유언처럼 읽어주었다.

"네가 더 나이가 들면 두 번째 손이 있다는 사실을 발견하게 될 것이다. 한 손은 너 자신을 돕는 것이고 다른 한 손은 다른 사람들을 돕기 위한 것이다."

오드리 헵번은 화려하고 아름다웠던 젊은 날보다 노년의 삶이 더 아름다웠다.

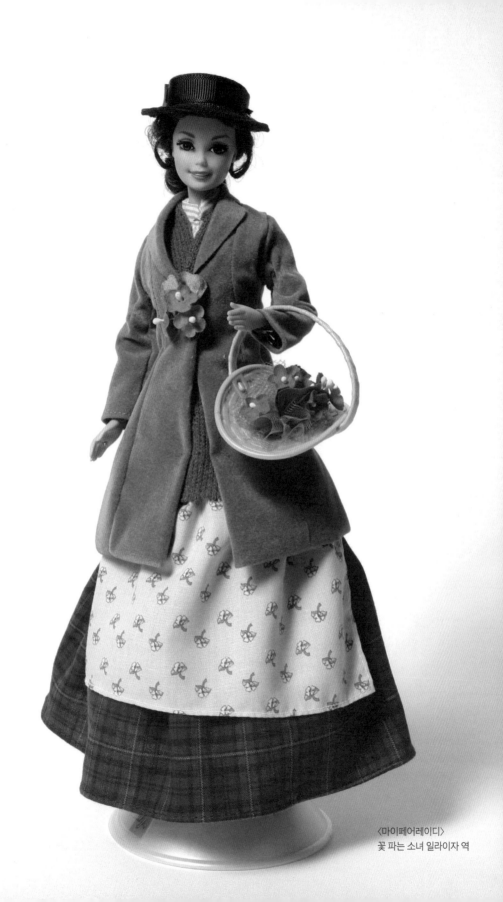

<마이페어레이디>
꽃 파는 소녀 일라이자 역

존 F. 케네디 부부

미국 역사상 가장 젊은 대통령 존 F. 케네디(John F. Kennedy, 1917~1963)는 인종과 종교를 초월하는 인권법을 통과시키고 쿠바 미사일 위기를 극복한 개혁과 진보의 대통령. 댈러스 카퍼레이드 중 암살당한 비운의 대통령이다.

그의 죽음에 대한 의혹은 아직도 수수께끼로 남아 있다. 1991년에는 케네디 암살 음모론 영화 〈JFK〉가 만들어졌다. 한편으로 특별한 업적도 없이 사생활이 문란한 대통령으로 지탄받기도 했다. 미국인들은 새로운 미국에 대한 기대감과 의무를 부여했던 젊은 대통령을 가장 인기 있는 역대 대통령으로 손꼽는다.

"국가가 여러분에게 무엇을 해줄 것인지를 묻지 말고 여러분이 국가를 위해 무엇을 해줄 수 있는지를 물어주시기 바랍니다."

케네디 대통령의 취임사는 그가 암살당한 뒤에도 미국인들에게 회자되고 있다.

재클린 케네디

재클린 케네디(Jacqueline Kennedy Onassis, 1929~1994)는 〈워싱턴 포스트〉 기자로 근무하다 하원의원 존 F. 케네디를 만나 결혼했다. 남편의 정치 활동을 도와 백악관 안주인 자리에 앉았다.

지적이고 세련된 삼십 대 초반 영부인은 재키라는 애칭으로 불리며 재키룩을 유행시켰다. 총격으로 대통령이 사망하자 백악관 생활도 1000여 일 만에 끝났다.

케네디 킹메이커 재키는 "그 사람에 대한 평판은 어떻게 살았느냐보다 어떻게 기록되느냐에 달려 있다."며 성대한 장례식을 치른다. 상복 입은 젊은 미망인이 어린 자녀들을 앞세우고 운구행렬을 따라 걸은 것이다. 이를 지켜본 전 세계 사람들에게 잊지 못할 강렬한 인상을 남겼다.

형의 암살을 밝히겠다며 대통령 선거에 나온 시동생이 암살당하자 재키는 아이들도 암살 표적이 될까 봐 불안했다.

그리스의 선박왕 오나시스의 청혼에 재키는 재혼을 발표한다. 미국인들은 미국의

영부인이 23살 연상 바람둥이 억만장자와 결혼한다는 사실에 분노했다. 오나시스는 재키와 아이들의 바람막이가 되어주었다. 전 세계인의 이목이 집중했던 재혼은 7년 만에 끝났다. 이혼 소송 중에 오나시스가 돌연사한 것이다.

그녀는 뉴욕으로 돌아와 출판사에 취직한다. 미국 최고의 출판사 편집장으로 능력을 인정받으며 70여 종의 책을 출간했다.

재키의 재산을 관리하던 금융업자와 재혼 후 암 진단을 받은 재키는 가족들이 지켜보는 가운데 65세로 생을 마쳤다.

극적인 재키의 삶은 전기가 출간되고 영화가 만들어져 죽어서도 구설에 올랐다.

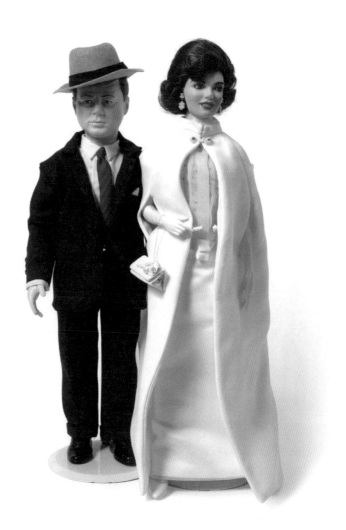

비틀스

비틀스(The Beatles, 1963년 데뷔~1970년 해체)는 영국 리버풀 청년 존 레논, 폴 매카트니, 조지 해리슨, 링고 스타로 결성됐다. 서로 다른 가정환경과 성장기를 보낸 그들은 음악적 욕구를 충족시키려 독일 함부르크로 떠났다. 함부르크에서 돌아온 그들은 4인조 밴드로 파격적이고 신선한 충격을 주었다. 음악적 완성도를 높인 비틀스는 미국 진출을 통해 전 세계 음악 시장을 휩쓸기 시작했다.

전 세계를 음악으로 평정한 비틀스가 12개의 음반을 발표하면서 세운 업적은 대단했다. 5억 장 이상의 판매고, 그래미상 수상 7회, 빌보드 차트 1위 21번 등 비틀스를 뛰어넘는 밴드는 전무후무했다.

"어느 날 우리는 서른이 되었고 결혼까지 한 뒤 모두 변했다. 이미 우리는 비틀스의 삶을 지탱할 수 없었다."

1970년 4월 10일, 폴 매카트니는 솔로 앨범 〈매카트니McCartney〉 발매 회견을 통해 비틀스 해체를 선언하고 멤버들은 각자의 길을 걸었다. 마지막 앨범 〈Let it be〉의 이름을 딴 다큐멘터리 시사회장에는 아무도 나타나지 않았다.

2016년에는 영화 〈비틀스 에잇 데이즈 어 위크〉가 만들어졌다.

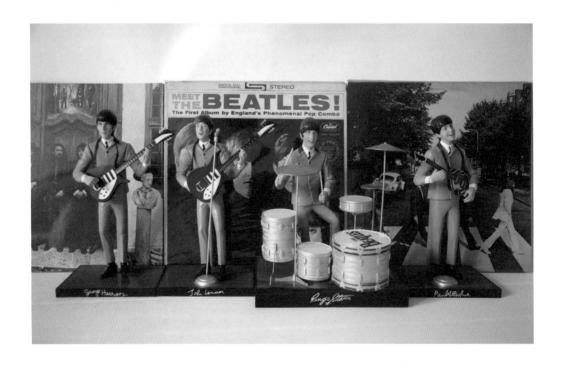

마이클 잭슨

마이클 잭슨(Michael Jackson, 1958~2009)은 6살 때 자식들의 재능을 발견한 아버지가 결성한 '잭슨 파이브' 리드 싱어로 데뷔했다. 빌보드 차트 정상을 차지하고 스타의 삶을 살았다. 앨범 〈스릴러Thriller〉(1982)로 세계적인 스타가 되었다. 미끄러지듯 뒤로 걷는 '문 워크'가 화제가 된 〈빌리 진Billie Jean〉은 피부색으로 차별하던 사람들의 편견을 없앴다.

19개의 그래미상, 빌보드 어워드 40개, 아메리칸 뮤직 어워드 22회, MTV 비디오 뮤직어워드 13회 등 수상기록과 13개 부문 기네스 월드레코드 보유자 미이클 잭슨.

그는 메이저 음악상에서 197개의 트로피를 받고 '로큰롤 명예의 전당'에 이름을 올렸다.

2001년 컴백 공연을 준비하던 팝의 황제가 사망한 채 발견되었다. 스트레스, 불면증을 호소하던 마이클 잭슨은 주치의의 약물 과다 투여로 세상을 떠났다. 그의 부고를 최초 보도한 〈타임〉지와 〈뉴욕타임스〉 웹사이트는 서버가 멈췄고, 세계 언론은 대서특필했다.

2011년에 영화 〈마이클 잭슨 더 라이프 오브 언 아이콘〉이 만들어졌다.

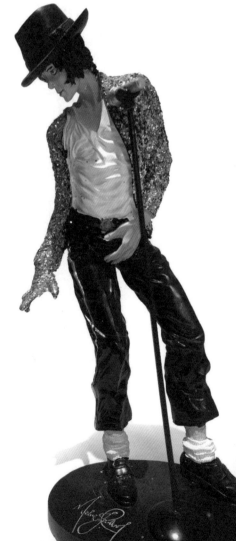

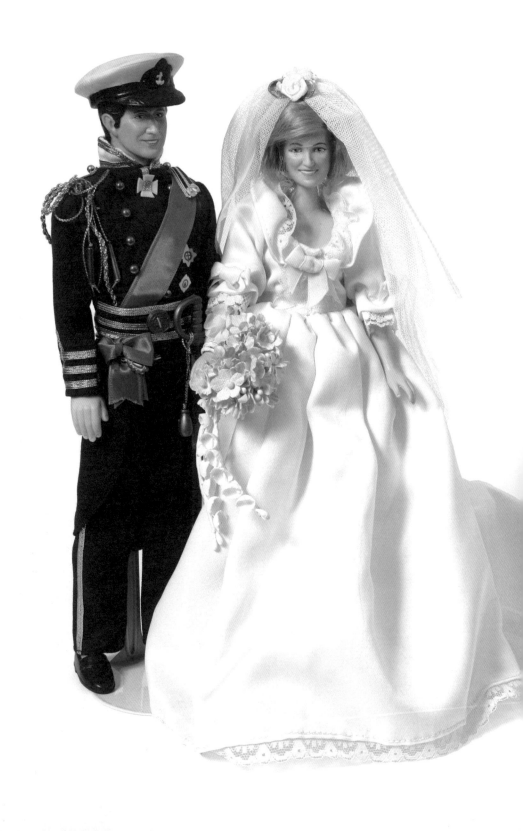

찰스 왕자와 다이애나 비

1981년 7월 영국 세인트 폴 성당으로 세계인의 이목이 집중했다. 신부가 탄 마차의 문이 열리자 지켜보던 군중들이 환호했다.

20세기 동화의 공주 다이애나 스펜서(Diana Frances Spencer, 1961~1997)가 마차에서 내렸다. 아버지 스펜서 백작의 팔짱을 끼고 찰스 왕세자를 향해 걸었다. 생중계로 지켜보던 전 세계인이 왕세자 부부의 결혼을 축복했다. 오래오래 행복하게 살 것을 믿었다.

그러나 곡절 많은 결혼은 15년 만에 끝났다. 그리고 1년 뒤 다이애나는 교통사고로 36세의 짧은 생을 끝냈다. 왕자와 공주는 오래오래 행복하지 못했다.

2013년 영화 〈다이애나〉가 화제가 되었다.

나탈리 포트만(1981~)

줄리 앤드류스(1935~)

엘리자베스 테일러(1932~2011)

마릴린 먼로(1926~1962)

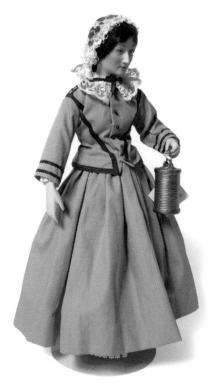

나이팅게일(1820~1910)

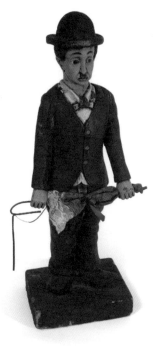

찰리 채플린(1889~1977)

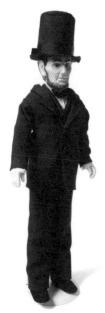

에이브러햄 링컨(1809~1865)

고이즈미 준이치로(1942~)

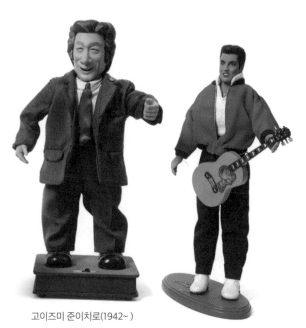

엘비스 프레슬리(1935~1977)

세상에서 가장
위대한 사람 어머니

〈잃어버린 육아의 원형을 찾아서〉 저자 진 리들로프는 베네수엘라 예콰나족의 삶을
모델로 아기는 엄마 품에서 자라야 한다고 주장했다.

예콰나족 엄마는 종일 아기를 어깨띠로 안고 다닌다. 아기는 엄마 품에서 배불리
젖을 먹을 수 있다. 엄마가 음식을 만들고 청소하고 일하는 걸 지켜보며 많은 것을 알
아간다. 기기 시작하면서 가고 싶은 곳에 가고, 하고 싶은 것을 한다. 예콰나족 아기
들은 '자유 방임'되지만, 다치거나 사고를 내는 일은 거의 없다고 한다.

서구의 육아는 아기를 엄마 품에서 떼어내 혼자 재우고 울다 지칠 때까지 내버려
두었다. 독립심과 절제력을 키우려 어머니의 품을 빼앗긴 아기가 자라 돈과 권력을
좇아 질주하는 것이 문명사회라고 한다.

저자의 이론은 한 사회가 아이를 대하는 방식은 그 문화와 아이의 성격 형성에 연

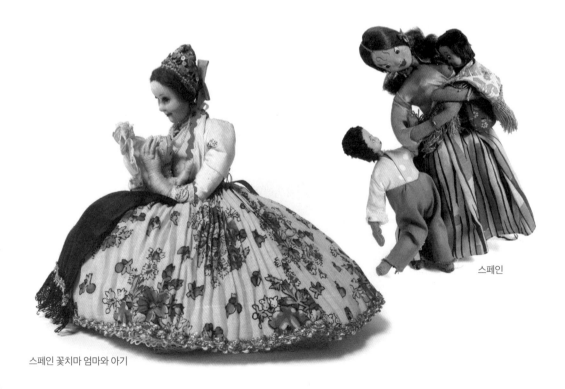

스페인

스페인 꽃치마 엄마와 아기

관이 있다는 것을 보여준다.

　뉴욕의 엄마들 사이에서 '포대기' 강의와 '아이 안고 업기baby wearing' 모임이 유행이다. 뒤늦게 아기와 엄마의 애착 형성을 인식했기 때문이다.

　아이의 자립심을 높이고 독립적으로 키워야 한다는 서구 육아 이론이 지배하면서, 모유 수유를 하고 아이를 끼고 자는 동양식 육아는 비문화적 행위로 여겼다. 포대기의 원조국인 우리나라에서도 '포대기'는 촌스러운 육아로 외면당했다.

　엄마 젖이 영양분이 적다는 이유로 분유 수유가 권장되었으며, 모유 수유를 하는 여성을 낮춰 보는 시선이 있었다.

　그러나 모유 수유가 엄마와의 애착 형성을 통해 사회생활에 적응하고 정서적 안정을 준다는 연구 결과가 나왔다. 3세 이전의 경험이 인생을 좌우한다는 인식으로 유아의 애착 형성과 정서 안정에 관한 연구도 활발해지고 있다.

　어려서부터 독립성을 강조하며 육아를 한 서양인은 '자기' 중심 사고를 하지만 어려서부터 애착이 형성된 동양인은 '우리'를 강조한다. 나를 둘러싼 우리가 행복하지 않으면 나도 행복하지 않은 이유가 거기에 있다.

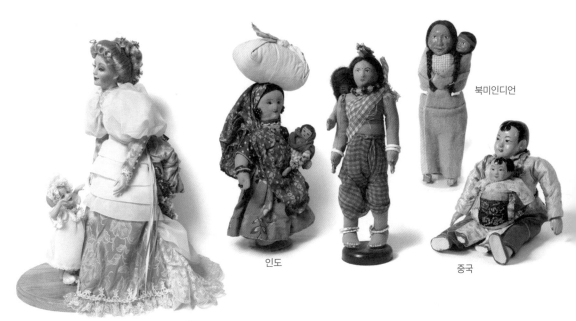

북미인디언

인도

중국

미국

중국

페루(마추피추)

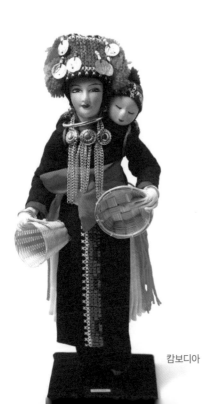

캄보디아

스페인

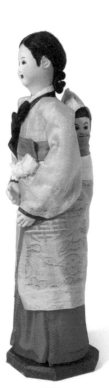

한국

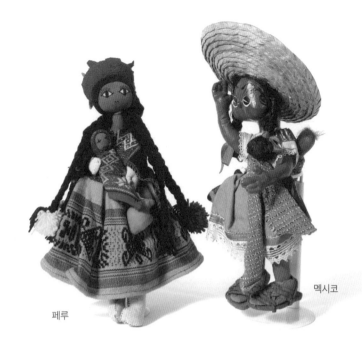

페루

멕시코

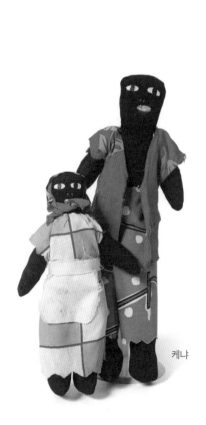

케냐

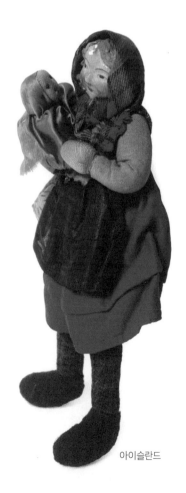

아이슬란드

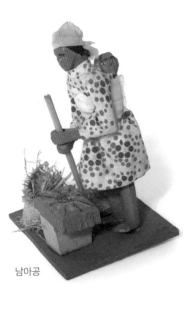

남아공

덴마크

스페인

미국(나바조인디언)

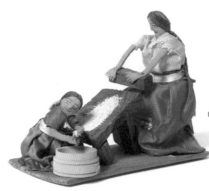

아프리카

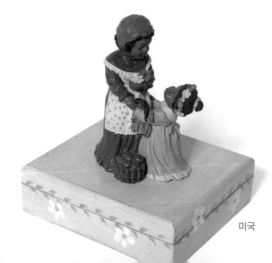

미국

중국

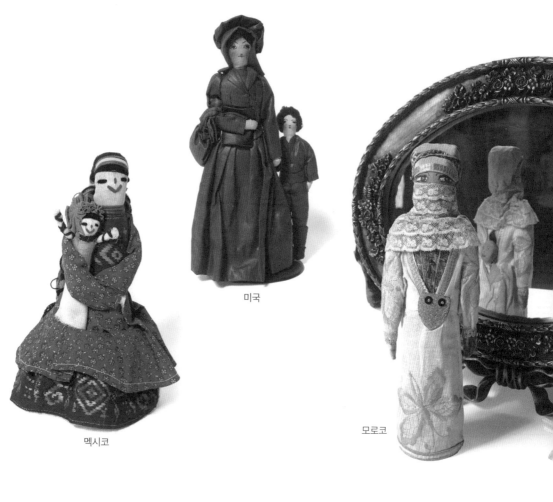

미국

멕시코

모로코

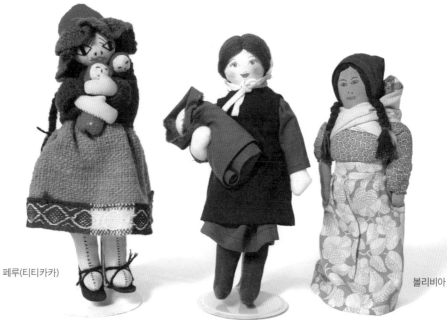

페루(티티카카)

미국(아미쉬)

볼리비아

세계의
민속무용

선사시대 무용의 흔적은 스페인과 프랑스 등지의 동굴 회화에 남아 있다. 이집트에서 제사장이 제의용 춤을 추었고, 이집트의 다양하고 세련된 춤은 그리스로 전해졌다. 그리스 신 디오니소스 숭배의식 때 춤을 추는 숭배의식은 그리스 연극을 낳았다. 구약성서에 그리스도교 절기에 제례 무용이 행해졌다고 한다.

민속무용은 특정 지역에 전승되어 온 무용이다. 원시 부족 민간신앙의 제사 의식인 민속무용은 본능적인 소원이나 욕구의 표현이다. 따라서 민속무용의 근원은 샤머니즘이다.

곡식이 풍성하게 자라기를 바라고, 추수를 감사하고, 고기를 많이 잡고 풍랑이 없기를 바라며, 역병과 악귀로부터 가족의 안전을 기원하는 주술무용, 종족을 보호하고 사냥을 위해 추는 전투 무용 등이 있다.

종족의 번성을 바라고 영혼 불멸을 믿는 원시 부족에서 결혼식과 장례식, 성인식 등은 중요한 행사였다. 관혼상제를 통해 민속무용이 전승되는 것이다. 어느 부족에서 계승된 민속무용이 민족무용으로 발전했다. 나라마다 향토색 짙은 고유의상을 입고 추는 민속춤은 세계 여러 나라에서 볼 수 있다.

16세기 영국 튜더 왕조는 가면을 쓰고 춤추며 노래와 연설, 팬터마임을 했다. 엘리자베스 1세는 능숙하게 춤을 추었고 무용을 장려했다. 런던에 무용학교가 번창했고 궁정 무용을 발전시키는 계기가 되었다.

무용이 발달한 스페인에서 사라방드, 샤콘, 판당고, 플라멩코 등이 인기가 있었다.

프랑스 루이 14세는 왕립 무용 아카데미를 창설했고 무용은 숙련된 전문가들의 영역이 되었다. 발레는 춤과 마임만으로 줄거리를 표현하는 공연 무용이 되었다.

1650~1750년은 '미뉴에트의 시대'라 불린다. 낭만주의 시대에 왈츠가 유행했는

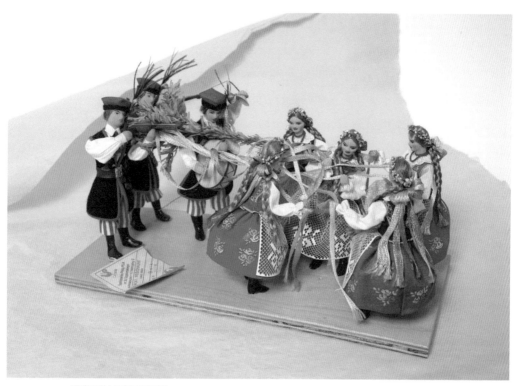

폴란드 민속무용 마주르카

라틴 댄스

데 빈은 왈츠의 도시로 알려졌다. 1840년 경에 보헤미아 무용 폴카가 등장했다. 19세기 파리 여성들 사이에서 캉캉 춤도 인기를 끌었다.

제2차 세계대전 후 영화와 텔레비전의 영향으로 로큰롤이 유행했다. 1970년대 디스코가 등장하면서 정해진 스텝에 따라 파트너와 추는 춤이 살아났다. 1980년대에 등장한 브레이크 댄싱은 몸을 비틀고 목과 어깨에 의지해 빠르게 몸을 돌렸다.

그리스, 이집트, 튀르키예 등에서 종교적으로 행해지던 밸리 댄스는 20세기 초 시카고 무용 박람회를 통해 미국에 알려졌다.

미국 튀르키예 레바논

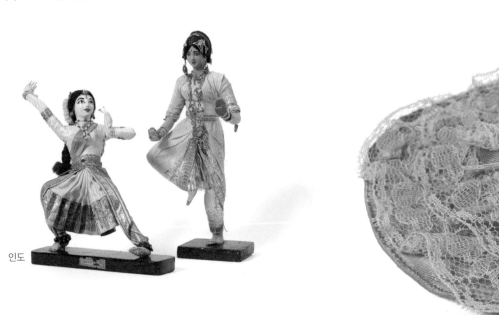

인도

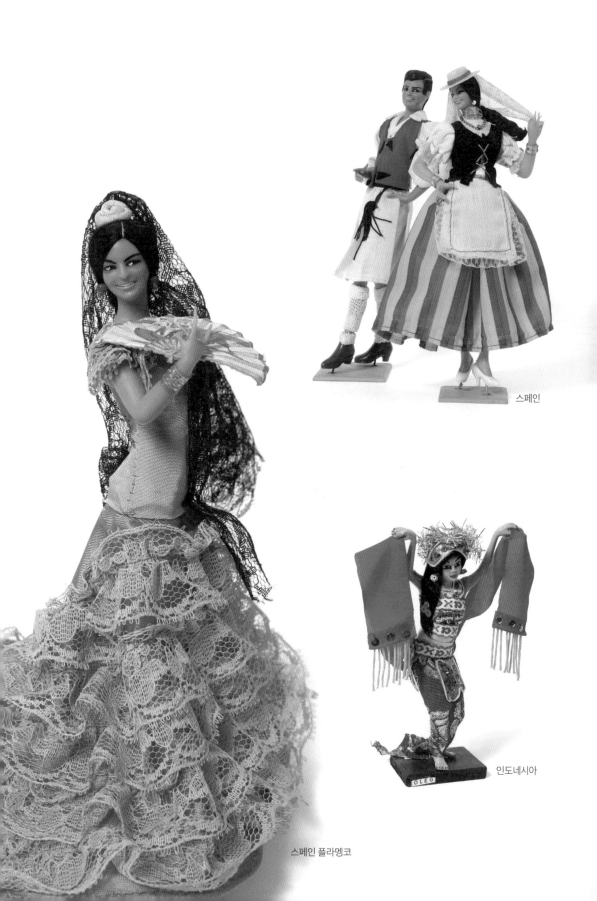

스페인

인도네시아

스페인 플라멩코

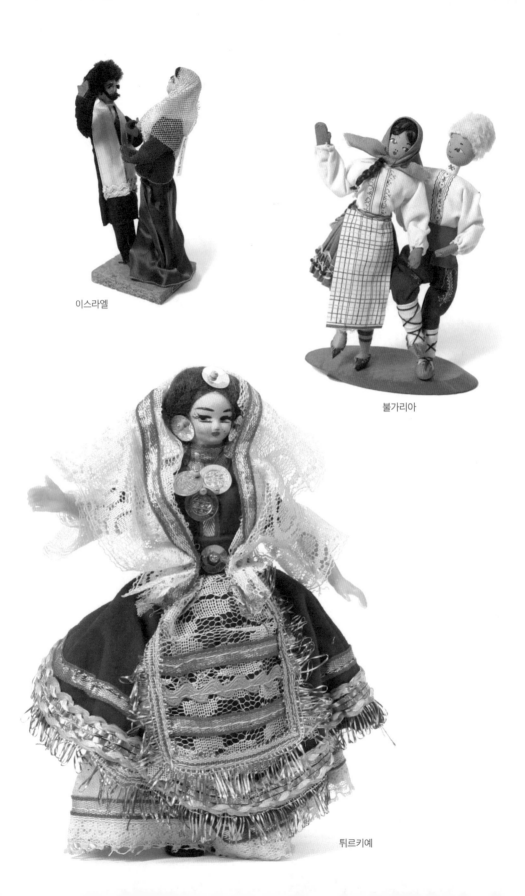

이스라엘

불가리아

튀르키예

미국

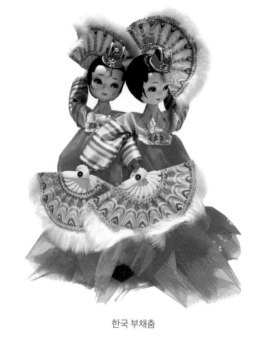

한국 부채춤

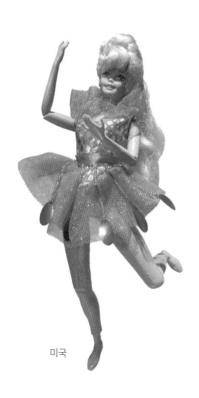

미국

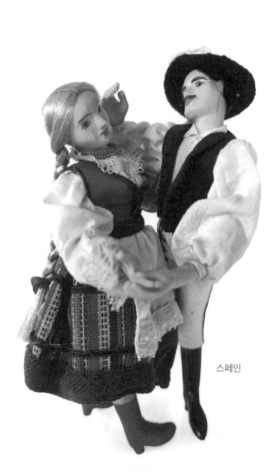

스페인

세계의
결혼식 인형

🇬🇧 **영국** 신부는 들러리와 함께 하얀 웨딩드레스를 입었다. 종교가 없는 사람들은 레스토랑, 결혼등록소 등 공공장소를 이용했고, 90페센트가 성공회 신자여서 성당에서 하는 경우가 많다. 신혼여행 떠나는 신랑 신부에게 설탕이 발린 아몬드 다섯 개를 주는데 아몬드는 건강과 부, 정절, 행복, 장수를 상징한다.

🇺🇸 **미국**은 결혼식이 끝나면 하객들은 교회 문밖에서 신랑 신부에게 쌀을 던진다. 쌀은 다산과 가계 번영을 상징한다. 피로연을 할 때 신랑 신부를 시작으로 신부와 부친, 신랑과 모친 등의 순으로 춤을 춘다.

🇩🇪 **독일**의 결혼식은 3단계로 진행된다. 결혼식 전야제에 축하파티를 열며 결혼식 당일에 결혼등록소에 등록하고, 다음 날 종교의식으로 식을 올린다.

🇫🇷 **프랑스**에서는 축의금 대신 신랑 신부가 받고 싶어 하는 선물을 준다. 결혼식장에 신랑이 어머니 팔짱을 끼고 입장한다. 새벽까지 피로연이 이어지며 신랑 신부를 축하해준다.

🇮🇹 **이탈리아**는 신부 집에서 가까운 성당이나 교회에서 결혼식을 한다. 예식이 끝나면 신랑 신부는 쌀이나 사탕 세례를 받는다. 신랑 신부가 시내 드라이브를 하는데 친구들이 뒤따라 오며 요란한 경적을 울린다.

🇧🇷 **브라질** 예비 신랑 신부는 결혼 전 결혼에 대한 교육을 받으며 시험에 합격해야

결혼할 수 있다. 시험에 합격 못 하면 자녀 유산 상속이나 그 외 항목에서 불이익을 당할 수도 있다. 신랑의 넥타이를 잘라 하객들에게 판 돈을 신랑 신부에게 전달하는 풍습도 있다.

폴란드는 피로연에서 신랑 신부가 춤출 때 신부 드레스에 돈을 끼워주는 풍습이 있다. 피로연이 끝날 무렵 신부 드레스는 지폐를 휘감고 있다고 한다.

모로코 무슬림은 결혼식보다 혼인계약서와 신부 대금을 중요하게 여긴다. 결혼 전에 증인을 세우고 혼인계약서를 쓴다. 사촌 간에 결혼하고 신부를 네 명까지 둘 수 있다. 친족 간에 결혼하는 것이 전통이 되었는데, 친족간에 세력을 키우고 재산 분할을 막기 위해서였다.

튀르키예는 가난해서 결혼식 경비가 없거나 지참금이 없는 경우, 양가 집안이 합의하고 여자를 납치해서 신혼살림을 차리는 관습이 있다. 오늘날에도 집안에서 결혼을 반대하는 경우 납치방법을 쓴다. 결혼식장에 결혼을 인정하는 담당 관리가 나와서 두 사람의 서약을 받는 절차가 꼭 따른다. '말 탄 신부가 가는 길을 막을 사람은 사촌 오빠밖에 없다'는 속담이 있을 만큼 친족 결혼을 했다.

🇺🇬 우간다 아프리카에서 남자가 아내를 맞이하기 위해서는 지참금을 내야 한다. 우간다의 간다족은 조개껍질 2천 5백 개와 소 등을 지참금으로 신부집에 보냈다. 신부 대금의 경우 신부의 미모나 건강, 교육 정도에 따라 달라진다.

🇮🇱 이스라엘 유대인의 결혼은 신앙에 대한 전통과 관습에 따른다. 랍비, 신랑, 들러리와 유대인 남자 하객들은 야먹스yamulks라는 흰색 모자를 착용한다. 신랑이 유리 조각 위에서 발을 구르는 춤을 추는 것은 인간의 행복이 얼마나 허약한 것인가를 상징한다고 한다.

🇲🇾 말레이시아는 약혼한 지 1~2년 뒤에 결혼한다. 신랑이 될 사람은 신부에게 약혼 기간 혼수를 준비할 수 있도록 매달 돈을 보내주는 것이 전통. 신랑은 신부를 데려오는 대가로 신부의 부모에게 선물한다.

🇪🇬 이집트의 결혼 풍속은 전통 사회형이다. 결혼 당사자끼리 사랑보다 가문 간의 결합이 중요해서 신랑 신부가 누구의 아들, 딸이냐를 따진다. 신분이나 재력이 어느 한쪽으로 기울어지는 혼인은 쉽사리 깨진다고 생각하기 때문이다.

🇬🇷 그리스는 사랑보다 양가의 조건에 맞춘 집안과의 결합이었다. 결혼적령기는 남자가 30~35세, 여자가 15~18세로 여성은 남성에게 종속적인 관계였다. 결혼식 때 자손을 많이 낳으라는 의미로 씨앗이나 열매를 던지고, 실이나 끈을 묶거나 톱질하는데 두 사람이 협심해서 잘 살라는 의미다.

🇵🇭 필리핀은 아침에 교회에서 식을 올리는 것이 특징. 피로연 때는 신혼부부가 판당고 춤을 출 때 그들의 옷에 축의금을 넣어준다. 신랑 측과 신부 측 하객들이 경쟁하듯 주렁주렁 돈을 매달아주는데 부동산 권리증서까지 주기도 한다.

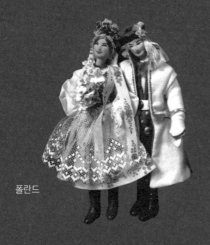

폴란드

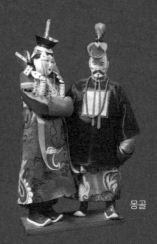

몽골

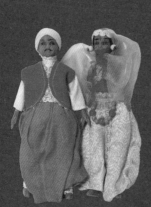

모로코

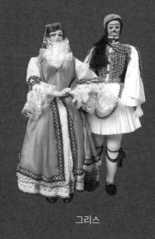

그리스

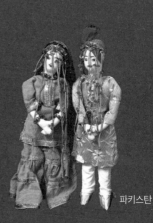

파키스탄

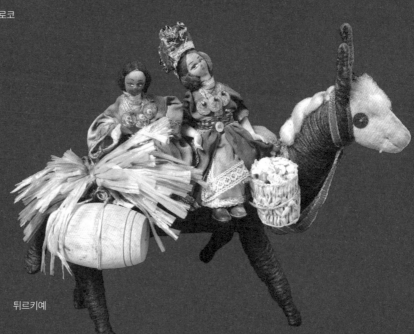

튀르키예

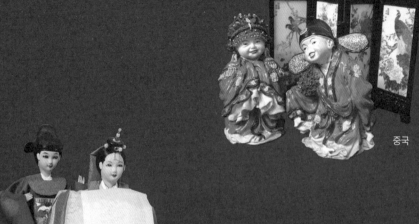

중국

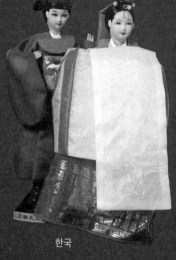

한국

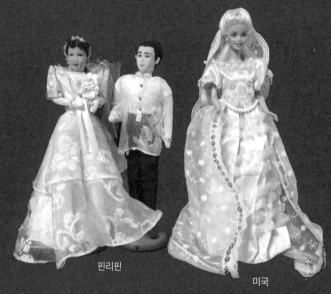

핀리핀

미국

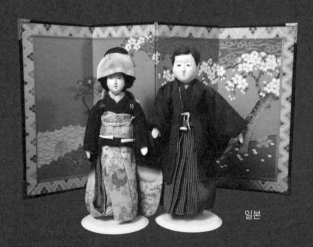

일본

🇮🇳 **인도**에서는 여자가 청혼하는 것이 다반사이다. 결혼 당사자들의 별자리로 결혼생활을 점치는데 결혼은 점성가와 상의해 날짜와 시간을 정하는 경우가 많다.

🇵🇰 **파키스탄**의 결혼 문화는 이슬람과 힌두 문화가 혼합되어 있다. 결혼식은 3일 동안 치러지는데, 이슬라마바드에서는 1주일 혹은 한 달 동안 결혼식을 하기도 한다. 피로연은 밤 10시까지 이어지는데 남녀가 따로 앉는다.

🇯🇵 **일본**의 결혼식에는 가까운 친인척들만 참석하는 것이 대부분이다. 6일간의 주기로 한 요일표인 '로크요'를 중심으로 '다이안'이라는 좋은 날짜에 결혼한다. 결혼과 동시에 여자는 남편의 성을 쓰게 된다.

🇨🇳 **중국** 사람들은 흰색 웨딩드레스를 기피한다. 흰색 웨딩드레스를 입으면 금방 이혼한다고 믿기 때문이다. 대부분 '영구하다'는 의미의 숫자 '9'가 들어가는 날짜에 결혼식을 올린다.

🇲🇳 **몽골** 유목 민족인 몽골은 근친결혼이 많이 일어나는데 라마교인은 승려에게 신부를 먼저 동침시켰다.

🇰🇷 **한국**의 결혼 풍속은 고려시대에는 남자가 장가를 들고 처가에서 평생을 보냈다. 남자는 어릴 때는 외가에서 자라고 장가를 들면 처가에서 지냈다. 임진왜란부터 풍속이 바뀌기 시작하여 영·정조 때부터 여자가 시집에서 살게 된다. 남계 중심의 집성촌도 이때부터 생긴다. 신사임당은 남편을 맞아 친정에서 살았고, 허난설헌은 결혼하고 시집살이를 했다.

4

Stories of Doll

인형과 함께 읽는
이야기

인형으로 읽는
동화

〈미운 오리 새끼〉와 안데르센

한스 크리스티안 안데르센(Hans Christian Andersen, 1805~1875)의 아버지는 구두 수선공, 어머니는 10살 연상의 세탁부였다. 아버지는 아들에게 장난감을 만들어주던 자상한 사람이었는데 안데르센이 11살 때 병으로 세상을 떠났다. 안데르센은 연극배우가 되려고 코펜하겐으로 갔으나, 정규 교육 부족으로 연극배우가 되지 못했다. 그의 재능을 알아본 국회의원의 후원으로 라틴어 학교에 들어갔다가 5년 만에 자퇴하고 코펜하겐 대학에 들어갔다.

〈미운 오리 새끼〉 이후 발표하는 작품마다 호평을 받으면서 안데르센의 초상이 들어간 우표가 발행되고, 정부에서 특별 연금도 받았다. 그의 작품은 셰익스피어, 성경 다음으로 가장 많은 언어로 번역되어 덴마크를 동화의 나라로 만들었다. 62세에 코펜하겐에서 병으로 세상을 떠났고 장례식에 국왕과 왕비가 참석했다.

1908년 오덴세에 문을 연 안데르센 박물관에 육필 원고와 편지, 사용하던 가구 등 유품들을 전시하고 있다. 기념관 뒤뜰에 작고 아담한 생가가 있는데 '가난하고 힘든 시절이었지만 이 집에서 살던 때가 행복했다고' 술회했다.

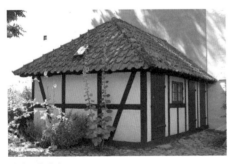
안데르센 생가

"집에는 아버지가 만들어준 인형들이 많았다. 나는 투시 세트와 재미있는 노리개도 갖고 있었다. 게다가 나는 인형 옷 만들기를 좋아했다."

박물관에는 그가 평생 만든 '커팅 페이퍼'들이 전시되었는데 정교하고 섬세한 작품들로 예술적 가치가 있다.

196

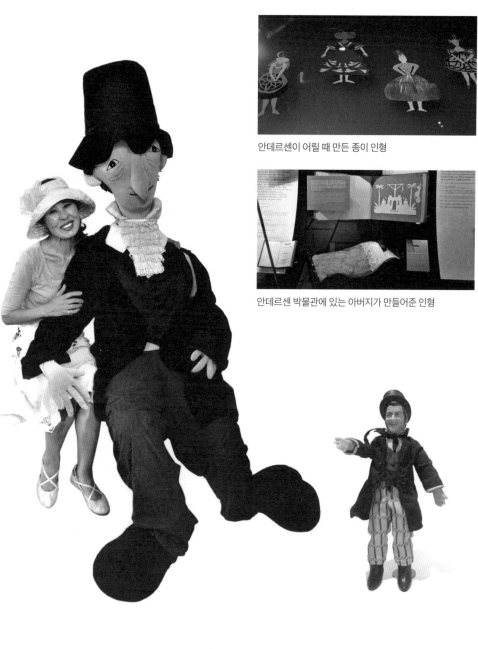

안데르센이 어릴 때 만든 종이 인형

안데르센 박물관에 있는 아버지가 만들어준 인형

〈걸리버 여행기〉와 조너선 스위프트

영국의 소설가이자 성직자인 조너선 스위프트(Jonathan Swift, 1667~1745)은 유복자로 태어나 큰아버지 손에 자랐다. 아일랜드 더블린에서 학교를 마치고 영국으로 이주했다.

그의 대표작 〈걸리버 여행기〉는 영국의 세태를 풍자하고 정부를 비판했다는 이유로 금서가 되었다. 인쇄업자는 구속되었고 책은 판매 금지 처분을 받았다. 정치가들의 견제를 받던 그는 고향으로 돌아가 성 패트릭 성당 사제장으로 일했다. 1730년부터 정신장애로 고생하다 사망한 뒤 성 패트릭 성당에 묻혔다.

〈걸리버 여행기〉는 시대 상황을 풍자한 소설이었으나 오랜 시간에 걸쳐 동화로 각색되었다. 동화에서는 3부까지의 여행을 수록했으며, 4부는 신성 모독을 이유로 삭제했다. 걸리버 여행기 연출은 4×8합판(1220mm×2440mm) 판넬에 레진으로 바닷가 풍경을 만들었다. 1미터 크기의 프랑스 빈티지 인형을 표류된 걸리버로, 바닷가에 몰려든 소인국 사람들은 18세기 모형 인형들로 연출했다.

〈하멜른의 피리 부는 사나이〉와 로버트 브라우닝

로버트 브라우닝(Robert Browning, 1812~1889)은 영국의 시인이자 극작가로 빅토리아 왕조 시대를 대표하는 시인이다.

부유하고 학구적인 가정에서 자란 브라우닝의 교육은 가정교사와 아버지의 서재에서 이루어졌다. 12세에 한 권 분량의 시를 썼다.

연상의 시인 엘리자베스 배럿의 시에 매료된 그는 편지를 주고받으며 사랑을 키웠다. 처가의 반대로 병약한 아내와 비밀 결혼을 하고 피렌체에서 살았다. 아내 엘리자베스 브라우닝과 부부의 사랑을 노래한 아름다운 시를 써서 유명하다. 아내가 죽은 뒤 런던으로 돌아와 그의 대표작 〈반지와 책〉을 완성했다.

손가락 마디가 퉁퉁 붓도록 비닐 타일을 잘라 합판에 붙이고 인형을 만든 것까진 재미있었는데 고무찰흙으로 쪼그만 쥐를 만드는 게 힘들었다. 싫어하는 동물이라 더 그랬다.

〈크리스마스 캐럴〉과 찰스 디킨스

영국 소설가 찰스 디킨스(Charles Dickens, 1812~1870)는 아동 학대, 가정폭력, 빈곤, 노동 교육 등 사회문제를 다룬 〈올리버 트위스트〉, 〈위대한 유산〉, 〈데이비드 코퍼필드〉 등을 발표. 셰익스피어 다음으로 위대한 작가라는 평가를 받았다.

〈크리스마스 캐럴〉은 영국 사회에 큰 반향을 일으켜 크리스마스의 의미를 일깨워주었다. 디킨스가 죽었다는 소식에 아이들이 "이제 크리스마스는 없는 건가요?"라고 물었다는 일화가 전해질 정도였다.

현대에도 수전노를 스쿠르지라고 부르게 된 일화가 있다. 디킨스가 에딘버러에 강연 갔다가 교회 묘지에 들렀다. 에벤에셀 레녹스 스쿠르지의 묘지에 새긴 옥수수 상인을 민맥(비열한 남자)으로 잘못 읽어 비열한 구두쇠 이야기를 쓰면서 캐릭터 이름을 스쿠르지로 쓰게 됐다고 한다.

스페인의 1950년대 빈티지 펠트 인형 쿨룸프 롤단klumpe Roldan 크리스마스 캐럴 시리즈를 모았다. (쿨룸프 인형들은 펠트로 시접 없이 봉재할 수 있어 다양한 움직임을 연출한 재미있는 인형들이 많다.)

〈피노키오의 모험〉과 카를로 콜로디

이탈리아 피렌체의 유복한 집안에서 태어난 카를로 로렌치니(Carlo Lorenzini, 1826~1890)는 어머니의 고향마을 '콜로디'를 필명으로 쓴다.

어린이 신문 원고 청탁으로 쓴 〈피노키오의 모험〉은 꼭두각시 인형 피노키오가 말썽을 일삼다 나무에 매달려 죽는 15장 분량의 이야기였다. 어린 독자들의 요청에 36장의 이야기로 고쳐 쓰면서 해피엔딩이 되었다. 출간되자마자 100만 부 이상 팔린 베스트셀러로 아동문학 고전의 반열에 올랐으며 세계 여러 나라에서 번역되었다.

'거짓말을 하면 안된다'는 교훈적인 주제가 드러나는데도 〈피노키오의 모험〉이 어린이들에게 사랑받는 이유는 뭘까? 작품 전반에 흐르는 판타지적 상상력과 등장인물들의 캐릭터에 매력이 있기 때문이다. 작가 사후 콜로디 마을은 '피노키오 마을'로 불리며 유명 관광지가 되었다. 가족들이 기증한 그의 책들은 피렌체 국립중앙도서관에 보관되었다. 이베이에 올라 온 밀랍 인형 사진을 보자마자 제페토 할아버지를 떠올렸다. 경쟁자들 물리치고 낙찰받은 제페토 인형의 작업대를 만들고, 발리에서 사온 나무 인형 피노키오를 세팅했다. 〈인형으로 읽는 동화전〉 전시 때마다 가장 사랑을 받은 작품이 되었다.

〈알프스 소녀 하이디〉와 요한나 슈피리

요한나 슈피리(Johanna Spyri, 1827~1901) 아버지
는 의사였고 어머니는 시인이었다. 어머니의 영
향으로 어려서부터 문학에 관심을 가졌다. 변호
사 B.슈피리와 결혼했는데, 남편과 외아들을 잃
은 후로 독서와 여행, 작품 활동에 전념했다. 슈
피리는 요양을 위해 찾은 온천 인근 마을 마이
엔페르트에서 하이디를 썼다. 〈알프스 소녀 하
이디〉는 그녀의 대표작이 되었고 세계 아동문

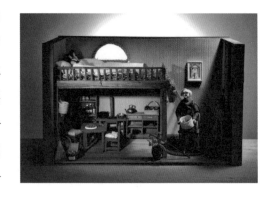

학의 고전이 되었다. 하이디는 영화로 제작되었고 셜리 템플이 주연을 맡았다. 다카
하타 이사오 감독은 만화영화로 만들었다.

동화와 영화 속 아름다운 배경이 된 마이엔페르트에 '하이디 하우스'가 있다. 마
을 농가를 구입해서 1870년대 동화 속 모습을 재현해놓은 곳이다. 피터의 오두막, 하
이디 산책로, 클라라의 휠체어를 떨어트린 곳 등 12개의 관광 포인트가 있다.

〈집 없는 아이〉와 엑토르 말로

엑토르 말로(Hector Malot, 1830~1907)는 프랑스의 소설가이자 비평가. 잡지의 문예 비평을 담당하면서 소설가가 되었다. 〈연인들〉이라는 작품을 발표하여 성공을 거두자, 작품 창작에 전념했다. 〈집 없는 아이〉, 〈사랑의 소녀〉, 〈집 없는 소녀〉, 〈젊은 사람들의 사랑〉 등 70여 편의 작품을 썼다. 1878년에 발표한 〈집 없는 아이〉는 〈집 없는 소녀〉와 더불어 프랑스 최고 학술 기관인 한림원으로부터 문학성을 인정받았다. 전 세계에서 사랑받으며 아동문학의 걸작으로 손꼽히는 〈집 없는 아이〉는 2020년에 영화 〈레미 : 집 없는 아이〉로도 만들어졌다.

떠돌이 악사 인형을 발견한 순간 열 살 때 읽은 동화의 비탈리스 할아버지가 떠올랐다! 레미는 빈티지 돌 하우스용 인형으로, 미니어처 모형 타일을 합판에 붙이고 뒷배경은 잡지 그림을 합판에 붙여 만든 작은 소품을 활용해 완성했다.

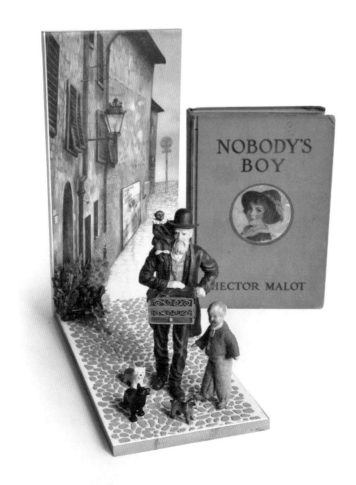

〈작은 아씨들〉과 루이자 메이 올컷

목사인 루이자 메이 올컷(Louisa May Alcott, 1832~1888)의 아버지는 랄프왈도 에머슨, 헨리 데이비드 소로, 너새니얼 호손과 친구였다. 목화가 남부 노예의 노동으로 생산되었다고 면으로 지은 옷도 입지 않는 원칙주의자 아버지 때문에 가난하게 살았다.

콩코드 '웨이사이드'에 살던 올컷 일가는 에머슨이 임대해준 '오차드하우스'에 정착했다. 루이자 메이 올컷은 이곳에서 〈작은 아씨들〉을 집필했다.

〈작은 아씨들〉은 출판되자마자 초판이 매진되는 기록을 세운다. 이때부터 올컷은 가족의 생계를 책임지게 되었다. 평생 독신으로 살았으며 아버지가 사망한 이틀 뒤 쉰다섯 살의 생을 마감했다. 올컷의 묘지는 오차드하우스에서 10분 거리 슬리피 할로우 공원묘지에 있다. 에머슨, 호손, 소로의 가족묘도 모여 있다.

〈작은 아씨들〉 네 자매 인형은 한 점 한 점 수집했는데 조 인형은 두 번이나 배달 사고가 있었다. 그래서 가지고 있는 인형 중에서 인물 성격에 맞도록 옷을 만들어 입혀 연출했다.

독자들이 연필을 놓고간 올컷의 묘지에 뜨개질한 붉은 장미를 헌화했다.

〈톰 소여의 모험〉과 마크 트웨인

'미국 문학의 셰익스피어' 또는 '미국 현대문학의 아버지'라고 불리는 마크 트웨인(Mark Twain, 1835~1910)은 아동 작가로 인정받았다. 그는 인쇄소 견습공 시절, 아마존 탐험기사를 읽고 코카인을 찾아 떠나려 했고, 은광에 주식 투자하고, 금광을 찾아다닌 것으로 보아 일확천금을 꿈꾸었던 것 같다. 작가로 입지를 굳힌 뒤로 하트포드에 유럽풍 저택을 짓고 귀족처럼 살았다.

이 집에서 〈허클베리 핀의 모험〉을 집필했고 세 딸을 키우며 사치스럽게 생활했다.

저택 유지비를 벌기 위해 자동인쇄기 타이프 제작에 투자하다 파산했다. 경제적인 어려움과 딸의 죽음으로 1903년 집을 팔았다. 훗날 하트포드 동우회가 저택을 사들여 하트포드의 관광 명소가 되었다. 〈톰 소여의 모험〉은 1938년, 1973년 두 차례 영화로 만들어졌다.

〈소공녀〉와 프랜시스 호지슨 버넷

프랜시스 호지슨 버넷(Frances Hodgson Burnett, 1849~1924)은 영국 맨체스터에서 태어났다. 네 살 때 아버지가 돌아가셔서 어머니와 다섯 남매는 가난에 쪼들리며 살았다. 외삼촌의 권유로 미국으로 이주한 뒤에도 집안 형편은 어려웠다.

열일곱 살부터 소설을 쓰기 시작했고 어머니마저 돌아가시자 가장이 되었다. 이 시기에 잡지 기고용 소설 한 편에 10달러를 받고 한 달에 대여섯 편을 썼다.

〈소공녀〉, 〈비밀의 화원〉으로 유명해졌고 작품을 런던과 뉴욕의 연극 무대에 올려 흥행에 성공했다. 그는 뉴욕 자택에서 74세로 생을 마감했으며 〈소공녀〉는 1939년과 2018년에 영화로도 만들어졌다.

경매로 사들인 〈소공녀〉 초판본(1888년)은 개정판 〈소공녀〉가 나오기 전에 출간된 것으로 잡지에 연재하던 원본이다. 오래된 나무 사과 궤짝을 구해 세라의 다락방을 만들었다. 궤짝 크기에 맞는 인형을 구하느라 애먹었는데 베키는 얼굴에 물감을 칠해 흑인으로 만들었다. 첫 번째 만든 작품 속 명장면 연출 작업이라 애정이 간다.

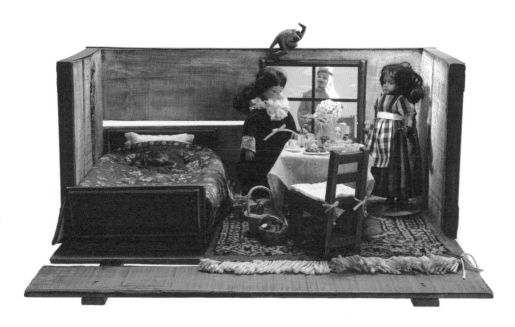

〈피터 래빗〉과 베아트릭스 포터

베아트릭스 포터(Beatrix Potter, 1866~1943)는 영국의 아동문학가, 일러스트 작가, 환경 운동가이다. 방적 공장을 경영하는 부모는 사교계 생활로 바빠 가정교사와 지내는 날이 많아 반려동물을 키우며 그림을 그렸다.

어린 시절 병에 걸린 가정교사의 아들에게 보낸 그림편지를 모아 〈피터 래빗〉을 출간했다. 30개국어로 번역된 〈피터 래빗〉의 성공으로 레이크 디스트릭트의 힐탑 농장을 구입한 것은 1905년이었다. 막대한 유산을 상속받았음에도 평생 힐탑에 살면서, 내셔널트러스트 환경운동에 매진했다. 포터는 40년간 농부로 살면서 〈피터 래빗〉 시리즈 23권을 집필했다. 레이크 디스트릭트의 아름다운 땅이 골프장으로 변하는 게 안타까워 인세 수입으로 땅을 샀다. 그 작업은 변호사이자 초등학교 동창이 도왔다. 그들은 48살에 결혼했고 슬하에 자식이 없었다. 힐탑과 농장, 남편 사무실 등 부부 재산을 내셔널트러스트 재단에 기부했다.

남편의 변호사 사무실을 베아트릭스 포터 갤러리로 만들었다. 포터가 그린 스케치와 수채화를 감상할 수 있으며, 포터의 일생과 관련된 자료와 유품들이 전시되었다. 베아트릭스 포터 월드는 〈피터 래빗〉의 일러스트를 인형으로 재현해놓은 '포터 어트랙션'. 어트랙션 출구에서 연결된 '피터 래빗 가든'은 그림책 속 장면을 식물로 꾸며놓았다.

베아트릭스 포터의 집 힐탑

포터 인형, 〈피터 래빗〉 2쇄본 수집도 열정의 산물이다.

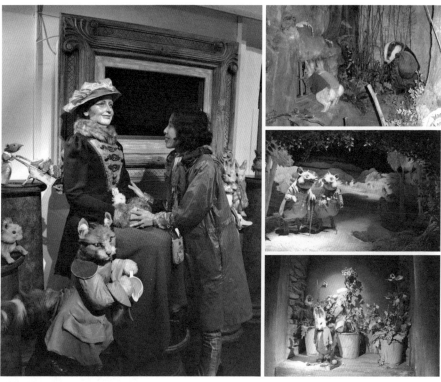

베아트릭스 포터 월드 포터 어트랙션

〈피터 팬〉과 제임스 매튜 배리

스코틀랜드 태생 제임스 매튜 배리(James Matthew Barrie, 1860~1937)는 〈피터 팬〉의
성공으로 기사 작위를 받고, 영국 국민에게 주는 '메리트 훈장'을 받았다. 날마다 켄
싱턴 공원을 산책하던 매튜 배리는 우연히 만난 데이비스 부부의 아이들과 시간을
보내며 작품 구상을 했다.

　배리는 어린 시절 형의 죽음으로 우울증을 앓는 어머니를 위해 형의 옷을 입고 형
노릇을 했다. 열두 살에 죽어 영원한 소년이 된 형과 성장을 멈춘 자신을 '피터 팬'에
투영시킨 셈이다. 〈피터 팬〉으로 작가적 입지를 굳힌 그는 작품 구상을 하던 켄싱턴
공원에 피터 팬 동상을 세워 독자들에게 선물했다. 그리고 데이비스 부부의 다섯 명
의 아이도 거두었다.

켄싱턴 공원 피터 팬 조각상

〈초원의집〉과 로라 잉걸스 와일더

로라 잉걸스 와일더(Laura Ingalls Wilder, 1867~1957)는 1970~80년대 인기를 끌었던 NBC방송의 드라마 〈초원의 집Little House on the Prairie〉을 쓴 작가다. 〈초원의 집〉은 남북전쟁이 끝난 지 얼마 지나지 않은 1870년대 서부 개척지를 찾아 나선 로라네 가족이 겪는 이야기다.

미국 위스콘신주에서 출생한 그녀는 부모를 따라 미주리, 캔자스 등지에서 유년기를 보냈다. 65세에 자신의 경험을 바탕으로 미국 서부개척 시대의 가정사를 그린 〈큰 숲속의 작은 집〉을 출간했다.

초등학교 교사였던 로라는 기자이자 작가인 딸 로즈의 권유로 집필을 했고 출판되자마자 "19세기 개척정신이 담겨 있는 미국 역사교과서"라는 호평을 받았다.

유일한 혈육 로즈 와일더가 자식없이 세상을 떠나자 작가의 모든 재산은 유언에 따라 미주리주의 맨스필드 도서관에 기증되었다.

길라델리 초콜릿 회사 사은품으로 나온 마차를 구할 수 있어서, 돌 하우스용 인형들과 함께 작품 연출이 가능했다.

〈빨강 머리 앤〉과 몽고메리

루시 모드 몽고메리(Lucy Maud Montgomery, 1874~1942)는 두 살 때 어머니를 여의고 외가에서 자랐다. 몽고메리가 주일학교 신문에 실을 소재를 찾느라 수첩을 뒤적였다. "어느 노부부가 남자아이를 입양하겠다는 신청서를 낸다. 그런데 착오가 생겨 고아원에서 여자아이를 보낸다."라는 문장을 보자마자 상상력이 발동했다.

몽고메리 묘지

몽고메리는 다섯 번째 출판사에서 거절 편지를 받자 원고를 모자 상자에 넣었다. 어느 날 모자 상자에서 발견된 원고로 34세에 첫 책을 출간, 곧바로 베스트셀러가 된다. 결혼 이후 후속작을 집필했던 몽고메리는 제2차 세계대전 중 숨을 거두었고 고향의 묘지에 묻혔다.

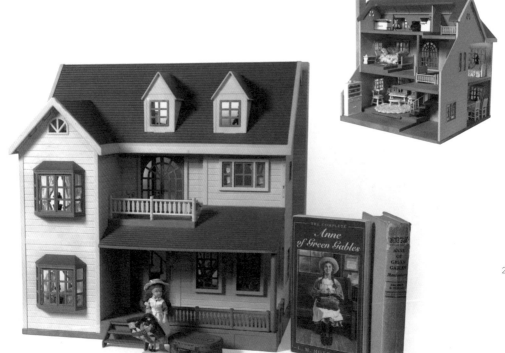

212

〈내 이름은 삐삐 롱스타킹〉과 아스트리드 린드그렌

아스트리드 린드그렌(Astrid Lindgren, 1907~2002)은 스웨덴 빔메르뷔 농가에서 태어났다. 학교를 마친 뒤 빔메르뷔 지역 신문사에서 일했다. 엄마가 된 린드그렌은 폐렴에 걸린 일곱 살 딸에게 삐삐 롱스타킹 이야기를 들려주었다. 몇 년 뒤 린드그렌이 눈길에 미끄러져 누워 있게 되었을 때 삐삐 이야기를 쓰기 시작했다. 〈내 이름은 삐삐 롱스타킹〉은 어린 독자에게 좋지 못한 본보기가 되고 대사들이 상스럽고 거칠다는 혹평과 항의를 받았다. 하지만 아동 교육에 회의를 품고 있던 스웨덴 사회에서 폭발적인 사랑을 받았다.

린드그렌은 100권이 넘는 작품을 썼고, 100개국이 넘는 나라에 80여 가지 언어로 소개되었다. 한스 크리스티안 안데르센 상, 닐스 홀게르손 훈장, 스웨덴 한림원 금상 등을 받았다. 린드그렌이 세상을 떠나자 스웨덴 정부는 아스트리드 린드그렌 상을 만들었다. 2005년에는 린드그렌의 필사본과 관련 기록들이 유네스코 세계기록유산으로 지정되었다.

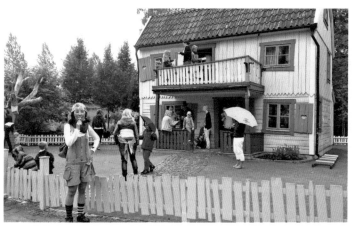

'린드그렌 월드' 삐삐 집 빌라빌레 쿨레

〈어린 왕자〉와 생텍쥐페리

앙투안 드 생텍쥐페리(Antoine Marie Roger De Saint-Exupéry, 1900~1944)는 프랑스 리옹의 몰락한 귀족 집안에서 태어났다. 해군사관학교 입학시험에 실패한 뒤 미술학교에서 건축학을 공부했다. 공군에서 15년간 비행기 조종을 하고 민간 항공회사에 입사해 우편 비행사업도 했다.

1929년 소설 〈남방 우편기〉로 데뷔한 뒤 〈야간비행〉으로 페미나 문학상을 수상, 〈인간의 대지〉로 아카데미 프랑세즈 소설대상을 받았다.

제2차 세계대전 중 군용기로 정찰 비행 중 행방불명이 되었다. 1944년 7월 31일 세상을 떠난 것으로 알려졌다.

탄생 100주년 기념으로 리옹 공항은 리옹 생텍쥐페리 공항으로 이름을 바꾸었고 벨크르 광장에 동상을 세웠다. "우리가 죽은 자를 날마다 기억한다면, 그는 산 자보다 더 강하다."는 생텍쥐페리의 말을 고향이 잊지 않은 것이다.

리옹 벨크르 광장 생텍쥐페리 동상

〈어린 왕자〉 세트는 남동생이 스티로폼으로 만든 지구본에 세팅했는데, 어디 보관했는지 몰라 촬영을 하지 못했다. 〈어린 왕자〉 세트는 본문이 인쇄된 자투리 천에 수를 놓아 헝겊책으로 만들었으며 초판본을 본떠 자수로 표지를 만들어 완성했다.

214

헝겊 인형으로 만든 〈어린 왕자〉

〈1 is One〉과 타샤 튜더

미국을 대표하는 동화작가이자 화가인 타샤 튜더(Tasha Tudor, 1915~2008)는 그녀가 가꾼 영국식 코티지 정원으로 주목받았다. 조선기사 아버지와 화가 어머니 사이에서 태어났다. 어린 시절 타샤의 집에는 마크 트웨인, 소로, 아인슈타인, 에머슨 등 당대 인사들이 드나들었다. 9살 때 부모의 이혼으로 아버지 친구 집에 맡겨졌다. 15세에 학업을 그만두고 독립한 다음 23살에 결혼했다. 〈호박 달빛〉 출간 이후 〈1 is One〉으로 칼테콧상을 수상했다. 이혼 후 혼자 몸으로 4명의 아이를 키우며 버몬트 산속 농가에서 자급자족의 삶을 시작했다. 구식 오븐으로 빵을 굽고 염소젖을 짜 치즈를 만들며 빅토리아 시대의 삶을 살았다. 타샤 튜더는 2008년 92세로 사망했다.

2008년 6월, 모 출판사에서 진행하던 타샤 튜더 정원 패키지 투어를 신청했으나 참가 인원 미달로 불발되었다. 그달 18일 타샤는, 92세를 일기로 자신이 그토록 사랑하고 자랑스레 여기던 정원에 한줌의 재로 뿌려졌다. 생전의 타샤를 먼 발치에서라도 보고 싶었던 나는 실망이 컸다.

마음 상해 있던 어느 날 오래전에 낙찰 받은 앤티크 밀랍 인형이 생각났다. 탈색되고 좀이 슬은 낡은 원피스를 입은 인형은 밀랍으로 만든 양손이 개지고 주름진 왼쪽 얼굴 뺨 부위도 금이 갔다. 그야말로 골동품 인형을 손질하기 시작했다. 1870년 밀랍 인형을 보수하고 옷과 모자를 만들어 입혔다. 속옷을 갈아입히고 앞치마 달린 양다리 소매 원피스를 입히고 땋아 올린 금발 머리에 모자 씌우고 레이스 스카프를 목에 둘렀다. 정원 일하던 말년의 타샤 모습을 재현하며 마음을 달래본 것이다.

타샤는 구십이 넘어서도 맨발로 손수레를 끌며 일했다. 손발이 거칠어 지도록 정원일을 했지만 집 안에서는 늘 빅토리아 시대의 귀부인처럼 자신을 대접했다. 홀로 차를 마실 때도 18세기풍 옷을 입고 테이블을 들꽃과 양초로 장식하고, 200년 된 찻잔에 직접 만든 허브티를 마셨다. "내가 누릴 수 있어야 귀한 것이다. 작은 것에서 자신의 행복을 만들어라."는 삶의 가르침이었다.

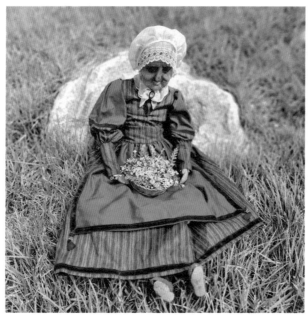
말년의 타샤 튜더

2017년 캐나다 미국 문학 기행 중 8월 29일 오후 8시경 브레틀보로에 있는 '타샤 튜더 뮤지엄'에 도착했었다. 건물 1층의 불빛을 보고 반가운 마음에 벨을 눌렀다. 관리인으로 보이는 남자는 박물관은 폐관했고 수집품들은 그곳에 없다고 했다.

다음 날 아침 일찍 타샤의 집을 찾아나섰다. 대문이라도 보고 올 작정이었다. 숲속을 헤매다 외딴 집 벨을 누르고 타샤의 집을 물었으나 베리 베리 베리 프라이빗! 이라며 아무도 갈 수 없다고만 했다. 자식들의 상속 재판으로 시끄러웠기 때문이다.

그 누구보다 부지런하고 아름답게 살다간 그녀 삶의 궤적은 이제 책 속에 남아 전설이 되었다.

2010년 11월 운 좋게 타샤가 가족과 만든 미니북을 경매로 사들였다. 국제 우편 서류봉투를 뜯으니 봉투가 나온다. 봉투 속에 또 봉투……. 러시아 마트료시카 인형처럼 정성스레 싼 여섯 겹 포장 속에서 나온 큰며느리 마조리 튜더의 보증서가 들어 있다.

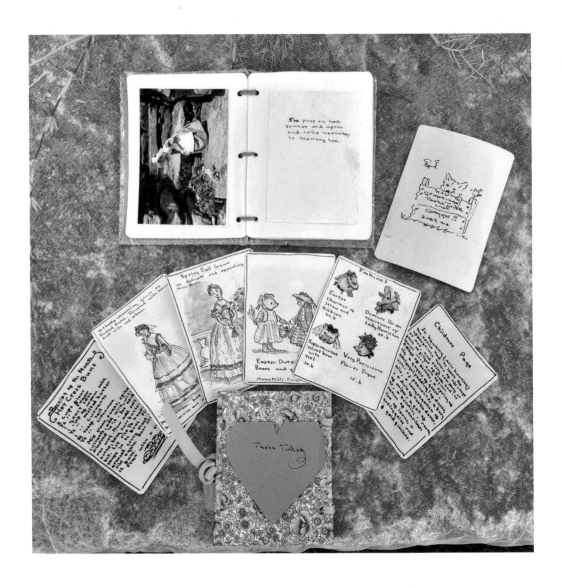

 10×9센티미터, 13×10센티미터의 작은 그림책 두 권은 긍정적이고 창의적인 사고로 세상이 아름다움으로 충만하다는 사실을 일깨워 준 타샤 튜더가 만든 책이다.

 타샤가 만든 인형 엠마가 정원을 가꾸는 이야기가 펼쳐진다.

 고인이 된 타샤의 사인이 들어 있는 이 책은 행여나 하고 타샤 이름을 검색어로 올렸다가 얻어걸린 미니북으로 경쟁 끝에 낙찰이 되었을 때 행운을 거머쥔 듯 환호를 했다. 간절히 원하면 얻을 수 있다는 것을 경험한 짜릿한 순간이기도 했다.

〈스프링 부케〉 20권 한정판 중 19권
13×10cm, 친필 사인, 19세기 미국 요리법이 그림과 함께 실려 있다.

〈엠마의 정원〉은 15권 한정판 중 첫 번째 권

〈초콜릿 공장의 비밀〉과 로알드 달

로알드 달(Roald Dahl, 1916~1990)은 노르웨이계 영국 소설가이다.

단편 소설 모음집 〈어느 날 갑자기〉는 텔레비전 시리즈로, 〈남쪽에서 온 남자〉는 히치콕, 쿠엔틴 같은 유명 감독에 의해 여러 차례 영화화되었다. 대표작 〈마틸다〉, 〈초콜릿 공장의 비밀〉도 영화로 만들어져 폭넓은 인기를 누렸다. 만년의 그는 대가족이 한집에 살며 요리법과 일화를 책으로 썼다. 한 챕터가 온통 초콜릿 이야기일 정도로 초콜릿 광이었다. 1986년 대영제국 4등 훈장 수상을 거부했고, 1990년 옥스퍼드에서 사망했는데 연필과 와인과 초콜릿과 함께 묻혔다.

버킹엄셔 카운티 박물관에 '로알드 달 어린이 미술관', 그레이트 미슨던에 '로알드 달 박물관 스토리센터'가 문을 열었다. 아프리카, 영국, 라틴아메리카에서 '로알드 달의 날'을 제정했다.

돌 하우스용 인형과 소품을 활용해 친가 외가 조부모들이 한 침대에 사는 찰리네 작은 집을 만들었다. 초콜릿 공장 견학을 할 수 있는 황금 티켓을 들고 환호하는 장면을 연출하며 나도 신났다.

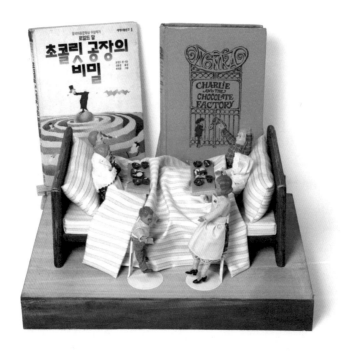

〈괴물들이 사는 나라〉와 모리스 샌닥

모리스 샌닥(Maurice Sendak, 1928~2012)은 뉴욕에서 태어났다. 어려서 병약했던 그는 침대에 누워 창밖 풍경을 보고, 아버지의 옛날이야기를 듣는 것이 즐거움이었다.

12세 무렵, 월트 디즈니의 만화 〈판타지아〉를 보고 그림책 작가의 꿈을 꾸었다. 학교를 졸업한 뒤, 장난감 가게에서 일하고 밤에는 뉴욕의 아트 스튜던트 리그에서 공부했다. 교과서의 삽화 작업도 하며 그림책 작가의 길을 걸어갔다.

〈괴물들이 사는 나라〉로 1964년에 칼데콧 상을 받았고 안데르센 상, 린드그렌 문학상, 로라 잉걸스 와일더 상 등을 두루 수상했다.

벚나무 가지에 조화 잎사귀를 달고 인조 이끼로 숲을 표현하고 봉제인형 세트로 〈괴물들이 사는 나라〉를 연출했다.

〈고향의 봄〉과 이원수

이원수(1911~1981)는 초등학교 6학년 때 방정환의 〈어린이〉 잡지에 동요 〈고향의 봄〉이 당선되었다. 〈고향의 봄〉은 홍난파 작곡으로 애국가 다음으로 널리 애창되고 있다. 아동문학의 불모지 일제강점기에 방정환과 아동문학을 싹틔운 선구자. 1927년 이후 장편 동화와 아동소설의 장르를 개척하여 한국 아동문학의 기틀을 다졌다.

이원수보다 먼저 등단한 최순애의 〈오빠 생각〉은 박태준 작곡으로 애틋한 그리움의 정조로 사랑받았고 두 사람을 부부로 맺어준 가교 역할을 했다. 일제강점기부터 1970년대까지 활동했기에 다양한 장르의 작품을 썼다. 1983년 웅진출판에서 30권의 전집을 출간했다. 1961년 〈이원수 아동문학 독본〉, 1962년 〈어린이 문학 독본〉 등을 출간했다. 1971년 아동문학집 〈고향의 봄〉을 발간했으며 대학에서 아동문학론을 강의했다. 한국문인협회 이사, 한국아동문학협회 회장을 역임했다.

서울 어린이대공원과 창원 산호공원에 노래비가 세워졌다. 1982년 금관문화훈장을 받았다. 창원시는 '고향의 봄 도서관'과 '이원수 문학관'을 건립하여 그의 삶과 문학적 성취 외에 친일 행적도 전시했다.

〈강아지 똥〉과 권정생

권정생(1937~2007)은 일본 도쿄 빈민가에서 태어났다. 광복 직후 외가가 있는 청송
으로 귀국했으나 결핵으로 가족들과 떨어져 생활했다. 객지에서 결핵과 늑막염 병고
에 시달렸으며, 안동 일직면 조탑동에 정착하여 교회 종지기로 살았다.

1969년 단편 동화 〈강아지 똥〉을 발표하여 동화 작가가 되었다. 조선일보 신춘문
예에 〈무명 저고리와 엄마〉가 당선되었고, 제1회 한국아동문학상을 받았다.

교회 뒤편 빌뱅이 언덕에 흙집을 짓고 평생 병고에 시달리며 살았다. 그의 작품
속 인물들은 자신의 몸을 한없이 낮추어서 세상 사람들에게 부끄러움을 알게 했다.
그의 삶도 다르지 않았다. 한 달 생활비 10만 원이면 넉넉했다는 근검절약으로 모아
둔 인세는 헐벗은 아이들을 위해 내놓았다. 당신이 살던 오두막집도 허물어 자연으
로 돌려놓으라 했다.

유산과 인세를 기금으로 남북한과 분쟁지역 어린이를 돕기 위한 '권정생 어린이
문화재단'이 설립되었다.

〈초승달과 밤배〉와 정채봉

자신의 이름을 '채송화 채 봉선화 봉'이라 소개하던 정채봉(1946~2001)은 대학 3학
년 때 동아일보 신춘문예에 〈꽃다발〉로 등단했다. 그는 '어른을 위한 동화'라는 새로
운 장르를 개척하여 동화는 소설보다 저급한 장르라는 편견을 없애는 데 공헌을 한
작가로 평가받는다.

　　정채봉은 일찍 세상을 떠난 엄마에 대한 그리움으로 자전적 동화 〈초승달과 밤배〉
를 썼다. 투병 중에 고향 마을의 바다를 배경으로 쓴 〈푸른 수평선은 왜 멀어지는가〉
로 소천아동문학상을 수상했다. "중요한 것은 눈에 보이지 않습니다. 하느님이 그
렇고 마음이 그러하며, 동심이 또한 그렇지 않습니까?"라고 수상소감을 밝힌 그는
2001년 간암으로 사망할 때까지 '동심이 세상을 구원한다'는 신념으로 살았다.

　　〈물에서 나온 새〉 독일어판이 출판되었고, 애니메이션 〈오세암〉이 프랑스 안시
국제애니메이션 페스티벌에서 대상을 수상했다. 같은 해 〈초승달과 밤배〉가 영화로
상영되었고 〈정채봉 전집〉이 출간되기 시작했다.

　　2010년 순천 국가정원에 '정채봉 문학관'이 개관했고, 2011년에 '정채봉 문학상'
이 제정되었다.

〈달님은 알지요〉와 김향이

김향이(1952~)는 정채봉 동화사숙 '동화세상'의 1기생이다. 계몽아동문학상으로 등단한 김향이는 첫 장편 동화 〈달님은 알지요〉로 삼성문학상을 받았다. 이 작품이 〈MBC 느낌표〉 '책책책 책을 읽읍시다!'에 선정되어 베스트셀러가 되면서 태국, 프랑스, 중국, 베트남에서 출간되었다. 이후 〈내 이름은 나답게〉, 〈쌀뱅이를 아시나요〉 등 여러 권이 외국어로 출간되었다.

평론가 김상욱은 "김향이 문학의 특징은 끈질기고 사려 깊은 치밀한 취재, 우리말의 고유한 결을 살려 쓴 산문 문학의 미학적 성취, 문장과 문장 사이에 청각적 시각적 이미지 변용의 심리 묘사이다. 김향이 문학의 서정성은 언어가 갖는 매혹을 잘 보여 주고 있다. 김향이의 독보적인 역량이 잘 드러나는 작품들은 이미 쓰러져 버렸거나 잊혀진 과거의 기억들을 생생하게 현재와 연결시키고 그 현재성을 돋을새김하는 데에 김향이 만한 작가는 없을 것이다."라고 평했다.

김향이는 어떻게 하면 컴퓨터 게임에 빠진 아이들 손에 책을 들려줄까 고민하다가 생각해낸 것이 인형이었다. 자녀에게 책 속의 주인공 인형을 만들어 상상력을 자극했던 것처럼, 책 속의 감동적인 장면을 인형으로 연출하는 일에 매달려 〈인형으로 읽는 동화전〉을 열 번 이상 열었다.

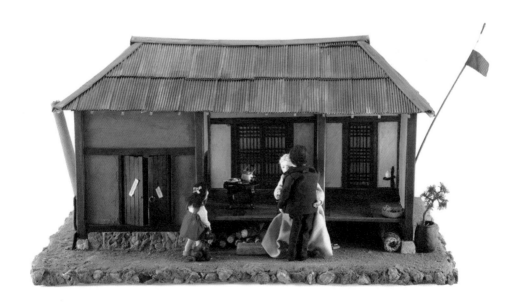

디즈니 베이비 돌의
패션 히스토리

2011년 디즈니에서 출시한 인형 컬렉션은 라푼젤, 인어공주, 백설공주, 잠자는 숲속의 공주, 개구리 공주, 신데렐라, 뮬란, 포카혼타스, 미녀와 야수 벨, 알라딘의 자스민 등 10종의 인형이다.

우리나라에서 '디즈니 베이비 돌'이라 불리는 인형의 키는 약 40센티미터.

인형 덕후들 사이에서 인기 있는 커스터마이징은 리페인팅이다. 기존 페인팅을 아세톤으로 지우고 물감과 파스텔로 피부 표현을 한 다음, 이목구비를 그리고 코팅제를 뿌린다. 리페인팅 기술이 발전하면서 피부를 사포로 갈아내고, 눈을 확장하고, 미백 코팅도 한다.

덕후들에게 인기 있는 2011년 구버전들은 인터넷 중고시장에서 거래되고 있다. 아이들이 가지고 놀던 인형이라 수세미가 된 머리카락을 정리하고 얼굴의 볼펜 자국은 물파스로 지웠다. 그리고 나서 디즈니 공주들로 '패션 히스토리'를 만들기로 했다.

시네마 패션
〈로미오와 줄리엣〉

15세기 고딕 스타일

고딕 스타일Gothic Style은 종교적 이념으로 숭고미를 강조했다. 복식에도 영향을 주어 흘러내리 듯한 실루엣에 소매는 깔대기처럼 늘어졌다. 귀부인들은 종교적 금욕을 강조한 복식에 세속적 관능미를 더했다. 당시 신분상승 욕구로 의복 경쟁이 심해지자 사치 금지령을 내리기도 했다.

라푼젤 인형에 깨끼 한복천으로 고딕 스타일 드레스를 만들어 입혔다. 라푼젤 공주의 머리카락을 다듬고 땋아 가지런히 내려뜨렸다. 이 시기 여성들은 이마가 넓어 보이도록 면도를 했다고 한다. 첨탑 모양의 여성용 모자 '에냉Hennin'은 신분에 따라 탑의 길이가 달랐는데 공주 신분에 맞게 높였다.

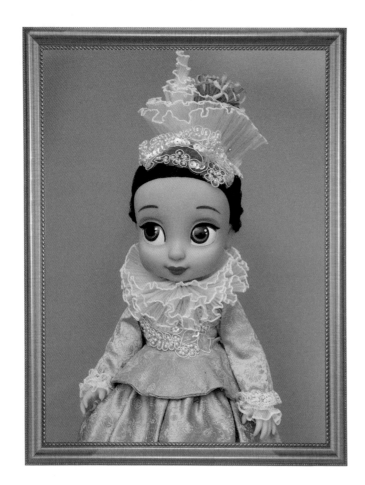

17세기 바로크 스타일

17세기는 태양왕 루이 14세가 베르사유 궁정을 짓고 '짐이 곧 국가'라며 절대왕정을 수립했던 시기. 향락주의 영향으로 화려한 의상과 과장된 메이크업이 유행했다. 바로크 시대에는 초상화가 유행했는데, 루벤스, 램브란트, 벨라스케스는 왕족과 귀족들 전문 초상화가였다.

이 시기 직물은 실크에 금박 은박으로 다양한 무늬를 넣어 짰다.

한복 두루마기를 잘라 당시 직물 느낌의 드레스를 만들었다. 귀부인들은 몸치장을 위해 보정 속옷, 코르셋, 파딩게일, 후프 등을 사용했다. 백설공주 인형의 머리카락을 빗어 올려 묶고 주름 레이스로 모자 탑을 만들어 비즈와 스팽클로 장식했다.

퀸 엘리자베스 칼라

레이스에 풀을 먹이고 두세 겹 주름잡아 목둘레에 부채꼴 모양으로 세운 칼라는 이탈리아 메디치Medic 가문에서 유럽의 궁정으로 유행되어 메디치 칼라라고도 한다.

당시 유행한 헤어스타일 '퐁탕주'

17세기 말부터 유럽에서 유행했던 헤어스타일 '퐁탕주fontange'는 루이 14세의 애첩 퐁탕주 공작부인이 말을 타다 바람에 흐트러진 머리카락을 양말대님으로 올려 묶었는데, 왕이 매혹적으로 여겨 궁중 여인들이 따라 하면서 유래됐다. 탑을 연상시키는 퐁탕주 헤어스타일은 사다리를 이용해 만들어야 할 정도로 무게와 높이가 대단했다.

　퐁탕주 스타일을 만들기 위해 철사 틀과 아마, 말털, 양털로 된 패드, 파우더, 포마드가 사용됐다. 여기에 리본과 레이스, 다이아몬드, 진주 등으로 장식했다. 귀부인들은 공들여 만든 헤어스타일을 망가뜨리지 않으려고 마차에 오를 때 무릎을 꿇고 타야 했다. 머리 무게를 견디지 못하고 넘어지는 여인들도 많았다. 이를 풍자한 그림 중에는 귀부인의 머리위에 사람들이 놀고 있는 베르사유 정원을 그린 것도 있다.

조선 시대 미인도

　18세기 미인도를 보면 조선의 사정도 다르지 않았다. 당시 다리의 가격은 기와집 두 채 가격과 맞먹었다는데 여인들은 더 크고 더 풍성하게 가체 전쟁을 벌였다고 한다.

　이덕무의 〈청장관전서〉를 보면, 사치가 지나쳐 13세의 어린 새댁이 무거운 머리장식 때문에 목뼈가 부러져 죽었다 하고, 가난한 사람은 머리장식을 살 수 없어 혼례 때 '머리를 올리지' 못하고, 여염집에 천한 기생의 옷이 유행하니 점잖치 못하고 건강에 해롭다고 지적했다. 1788년 조정에서 다리 대신 족두리와 쪽머리를 사용하라고 했으나 1910년까지 유행했다.

18세기 로코코 스타일

로코코 시대는 루이 14세 사후 프랑스혁명기까지를 말한다. 사치와 쾌락을 쫓는 궁정 문화 영향으로 가슴이 드러나는 네크라인과 꽉 조인 허리 라인이 강조되었다. 여기에 보석, 레이스, 꽃으로 장식해 화려함의 극치를 이뤘다. 복식사상 가장 우아하고 아름다운 패션이라 평가 받는 것은, 패션 리더였던 루이 15세의 애첩 마담 퐁파두르와 루이 16세 왕비 마리 앙투아네트의 영향이다.

당시 귀부인들은 풍만한 가슴, 개미허리, 뒤로 젖혀진 어깨를 만들기 위해 어려서 부터 코르셋 등 보정 속옷을 입었다. 파니에를 입어 스커트를 과장되게 부풀린 귀부인들은 출입문을 게걸음으로 드나들고 동행자와 나란히 걸을 수도 없었다고 한다. 로코코 시대의 귀족들은 세련된 취향을 바탕으로 자신이 예술품인 양 공들여 몸단장을 했다. 지나친 사치와 방탕은 결국 프랑스혁명의 원인이 되었다.

푸른 눈의 신데렐라에게 귀족 계층에서 유행한 푸른색 실크 드레스를 입혔다. 푸른색 염료는 재료가 귀하고 비싸 귀족을 '푸른 피'라고 불렀다고 한다.

레이스 주름 후프 스커트에 리본을 달고 프랑스 자수를 놓았다. 마담 드 퐁파두르 스타일로 올림머리를 하고 꽃장식을 달아줬다. 리본으로 초커 목걸이를 만들고, 반짝이는 스팽클 귀걸이로 러블리한 느낌을 살렸다.

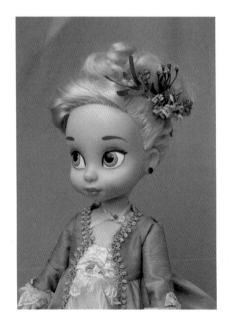

시네마 패션
〈마리 앙투아네트〉, 〈아마데우스〉

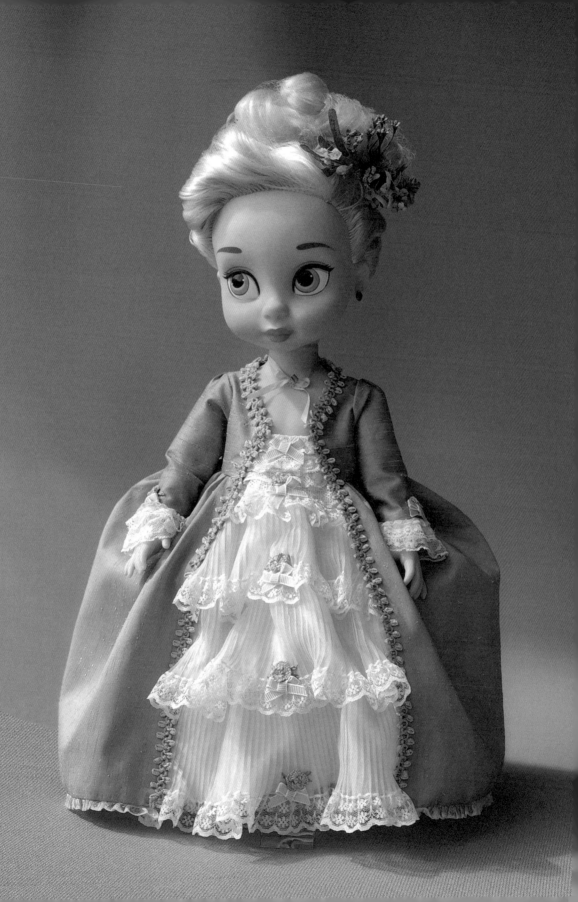

1800년대 엠파이어 스타일

1800년대에는 지난 시대의 화려한 의상에 대한 반작용으로 자연주의 의상이 유행했다. 나폴레옹 통치 시기 조세핀 황후가 즐겨 입어 엠파이어 드레스라 불렸다. 네크라인을 깊게 파고 하이 웨이스트로 가슴을 풍만하게 보이도록 했다. 몸의 곡선이 드러난 H라인 스커트 실루엣은 에로틱한 매력을 드러냈다.

복식사상 처음으로 반소매 퍼프 슬리브가 탄생했고. 이에 따라 장갑과 숄이 유행했다. 여성적인 곡선미를 살리기 위해 가볍고 얇은 모슬린 천을 주로 사용했다. 얇은 옷 때문에 겨울에 폐렴에 걸려 죽는 귀부인들이 많았다고 한다.

헤어스타일은 그리스, 로마 고전주의 의상에 어울리는 웨이브에 보석 왕관을 착

용했다. 고대 이집트 여인들은 진흙을 바른 머리카락을 막대기에 감아 햇볕에 말려
웨이브를 만들었다. 루이 14세 때는 남녀 불문하고 동글동글 말아올린 가발을 착용
했다.

〈겨울 왕국〉 엘사 인형의 머리카락을 밑에서부터 땋아올려 정수리에 모아 묶고
작은 왕관 핀으로 장식해줬다.

1830년대 낭만주의 스타일

프랑스 왕정복고 시대에 로코코, 바로크 풍 복장이 다시 유행했다. 새틴, 벨벳, 레이
스, 쉬폰 소재의 우아하고 화려한 귀족 스타일의 귀환이었다. 낭만적인 분위기가 고
조되어 어깨와 힙을 강조한 X자형 실루엣이 등장했다. 가는 허리를 강조하기 위해

시네마 패션
〈오만과 편견〉, 〈레미제라블〉

어깨선을 살린 퍼프 소매, 일명 '양다리 소매'가 유행했다. 넓은 어깨와 스커트 폭으로 볼륨감을 강조한 우아한 스타일이었다.

백설공주 인형은 삼베에 양파 껍질 물을 들여 보닛을 만들고 삼베로 꽃을 접어 장식했다.

1850년대 크리놀린 스타일

18세기 부르봉 왕조를 동경한 새로운 로코코 의상이 유행했다. 가는 허리 라인과 스커트 자락이 새장처럼 풍성하게 퍼진 X자형 실루엣은 절정에 이르렀다. 부르주아들의 사치 경쟁으로 복식 사상 가장 거대한 스커트 실루엣이 나타난 것이다. 나폴레옹 3세의 왕후 유제니가 패션 리더였다. 철제로 만든 새장 모양의 크리놀린은 고래 뼈나 버드나무 가지를 이용해 만들었다.

크리놀린은 허리를 14~16인치로 졸라매 스커트가 풍성하게 퍼지도록 만드는 패티코트. 크리놀린 드레스 한 벌 만드는 데 10마~30마의 천이 필요했다. 혼자 입고 벗기도 힘든 드레스 자락을 끌고 다니다 위험한 일을 겪거나 스커트가 바람을 안고 날아가기도 하고 스커트 자락에 촛불이 붙어 타죽은 여성만 수천 명이었다고 한다.

〈미녀와 야수〉 벨 아가씨의 크리놀린 드레스는 대나무살을 넣어 만든 패티코트

시네마 패션
〈바람과 함께 사라지다〉

를 입히고, 드레스에 화려한 비즈 장식을 하고 같은 장식의 주머니를 만들었다.

18세기 이전에는 스커트에 주머니를 달아 백bag의 기능을 대신하다 드레스와 어울리는 실크 천에 수를 놓은 주머니purse를 사용했다. 핸드백handbag이 등장한 것은 19세기 말이었다.

블론드 머리카락은 네 가닥 땋기로 얌전히 묶어주었다. 삼베와 리넨 안감으로 만든 여성스런 와이드 햇은 크라운을 얇게 하고 브림을 넓게 만들어 꽃과 깃털 장식을 했다. 유럽에서는 천민 계급의 모자 착용을 금하여 '민머리'라고 불렀으며, 귀족들은 깃털이나 보석, 비단 등으로 장식한 모자를 착용했다.

1890년대 버슬 스타일

아르누보 양식은 호화롭게 프린트된 직물을 유행시켰다. 여성의 사회참여가 늘면서 전체적으로 날씬한 실루엣이 되었는데, 드레스 뒷허리 부분을 끌어올려 드레이프 되게 묶는 스타일이 유행했다. 엉덩이 부분을 볼록하게 부풀리려고 버슬(허리 받이)을 사용했다. 디자인이 단순해지자 어깨를 넓히고 소매를 부풀렸다. 넓은 어깨, 가는 허리, 플레어 스커트로 모래시계 모양 아워글라스 스타일이 만들어졌다.

자주색은 황제의 의복에만 쓰여 '로열 퍼플Royal Purple'로 불렸다. 선인장 기생 곤충 10만 마리를 잡아 1킬로그램의 자주색 염료 코치닐을 얻었기에 엄청나게 비쌌다.

코치닐로 염색한 옷감은 그늘에서 자주색, 햇볕에서는 붉은 색을 내는 고귀한 색이었다.

백설공주 인형은 속옷과 버슬을 만들어 입히고 실크 천에 수를 놓은 주머니를 만들고 꽃장식 모자를 씌웠다.

시네마 패션
〈순수의 시대〉

시네마 패션
〈위대한 게츠비〉

1920년대 플래퍼 룩

제1차 세계대전 이후 소비와 쾌락 위주 생활 방식이 파급되었다. 변화하는 개방적 사회분위기로 여성들의 사회진출도 늘었다. 젊은 여성들은 봉건주의 해방을 의미하는 플래퍼(말괄량이) 스타일을 만들었다. 플레퍼들은 머리를 짧게 자르고 납작한 가슴에 소매가 없고 허리선이 드러나지 않는, 보이시한 차림으로 격렬한 찰스턴을 추고 재즈에 열광했다. 플래퍼들이 애용한 종모양의 클로슈는 챙이 거의 없었다. 클로슈를 눌러쓰면 시야가 가려 고개를 치켜들어야했는데, 거만하고 남자들을 마음대로 휘두른다는 평판을 만들었다. 가는 체인을 이용해 미아 패로우가 입었던 비즈 장식 드레스 느낌을 살리고, 코바늘로 클로슈 모자를 떠서 백설공주에게 씌웠다.

1940년대 뉴 룩

1945년까지 지속된 제2차 세계대전은 유례 없는 경제 침체로 이어졌다. 여성들도 작업복 형태의 점프슈트를 입게 되어 옷차림의 관습에서 벗어났다. 영국을 비롯한 유럽의 국가들은 물자 부족으로 의복 제작을 엄격히 제한했는데, 천의 공급량이 줄자 뜨개질과 패치워크 기법으로 자급자족했다. 미국에서도 패션 규제를 하고 의류 가격을 통제했다. 가장 인기 있었던 의복인 스웨터는 미국 여성들의 제복이 되었다.

라푼젤 공주에게 슬리브리스 원피스와 가디건, 보닛을 뜨개질해 입혔다.

1960년대 모즈룩과 영패션

현대적 감각의 새로운 예술사조 미니멀리즘이 성행했다. 세계대전 이후 태어난 베이비붐 세대가 유행의 중심에 서면서 영패션을 주도했다. 영패션은 비틀스로 인한 모즈룩의 유행과 반전시위에서 시작된 히피패션, 아폴로 11호 달착륙을 상징한 스페이스룩, 남녀평등 경향의 캠퍼스룩 블루진 등 다양한 스타일과 함께 기성복 산업도 급성장했다.

당시 패션 리더는 미국의 영부인 재클린 케네디. 재클린은 단정하고 간결한 실루엣의 원피스, 필박스햇pillbox hat, 장갑과 진주 목걸이, 오버사이즈 선글라스로 우아한 스타일을 유행시켰다. 이 무렵 빼빼 마른 체구에 천진난만한 외모의 모델 트위기(twiggy, 잔가지라는 별명)는 허벅지가 드러나는 미니스커트로 세계 패션계를 장악하고 1960년대 스타일 아이콘이 되었다. 패션의 유행은 돌고 돈다. 1960년대 스타일은 지금 입어도 손색 없는 미니멀 스타일이다.

라푼젤의 긴 머리채는 당시 슈퍼모델 트위기의 언발란스 보브 스타일로 잘라주고, 군더더기 없이 심플한 디자인의 원피스를 입혔다. 재클린 케네디가 즐겨 착용한 모자 '필박스'도 씌웠다. 라푼젤의 긴 금발은 회청색으로 염색하고 눈썹과 눈도 리페인팅 한 것이다.

내가 이십 대일 때는 기성복이 유행이었다. 그 무렵부터 남과 똑같이 입는 게 싫어 옷을 만들어 입었다. 양재학원도 다니지 않았지만 옷을 들여다보고 궁리해서 새로운 스타일을 만들어내곤 했다.

절대왕정시기 패션은 신분과 재력을 과시하려는 복식이었으나, 현대에는 자신만의 개성을 드러내는 자기만족이 되었다. 봉건시대에 부르주아 옷차림을 흉내낸 사람들이 많아 사치금지령이 내렸듯이, 현대는 연예인의 옷차림을 따라 입는 '몰개성이 유행'이다.

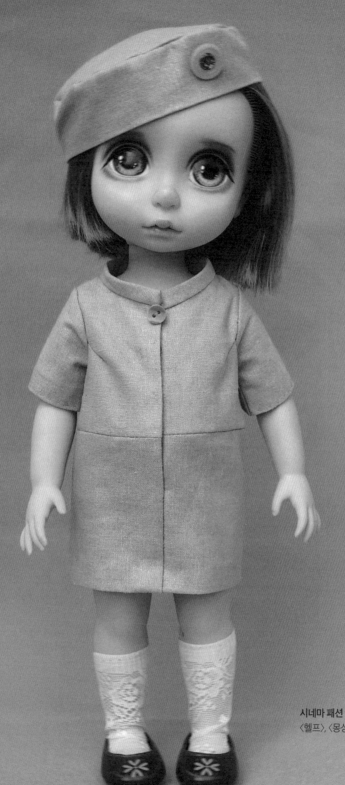

시네마 패션
〈헬프〉, 〈몽상가들〉, 〈코코〉

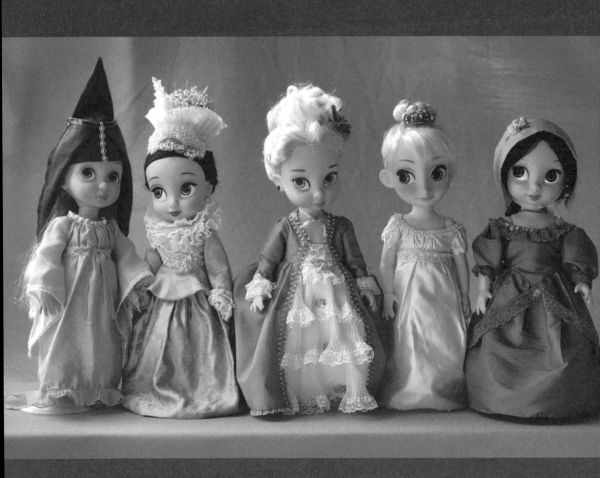

디즈니 베이비 돌 업사이클링
15세기 고딕 스타일에서 1960년대 영패션까지, 열 명의 디즈니 베이비 돌이 입은 옷은
버려지는 소재들로 만든 세상에 하나뿐인 업사이클 명품이 되었다.

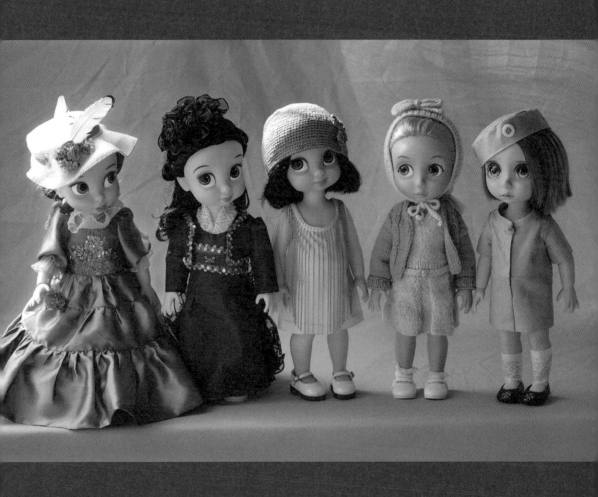

따라 해보는
인형 만들기

풀각시 만들기

풀각시 놀음은 〈고려사高麗史〉, 〈동국세시기東國歲時記〉에 소개된 전승 놀이다. 풀각시는 지방에 따라 지랑풀·각시풀·무릇·진풀·왕싸리풀·달래·까치나물·난초·보리등으로 만들었다.

5~6월 양식이 바닥나는 농촌의 춘궁기에 구황작물로 주린 배를 채웠다. 그 시절 '무릇'은 아이들의 간식거리였다. 들에 흔한 무릇을 뿌리째 캐서 알뿌리는 고아 조청을 만들고 잎은 졸여 먹었다. 쪽파 같은 잎사귀로 풀각시를 만들기도 했다.

장난감이 없던 그 시절 '풀각시'는 인형을 대신한 놀잇감이었다. 접시꽃으로 저고리를 만들어 입히고 머위 잎으로 치마를 입혀 꽃밭에 풀각시를 세워 놓고, 도토리깍정이 그릇에 흙을 담아 냠냠쩝쩝 나눠 먹으며 동무랑 소꿉놀이를 했다.

꽃양배추 잎사귀로 캉캉치마를 만들고
국화꽃으로 블라우스를 만들었다.
쪽머리 아낙이 서양 드레스를 입은 것.
이른바 동서양의 퓨전 스타일.

244

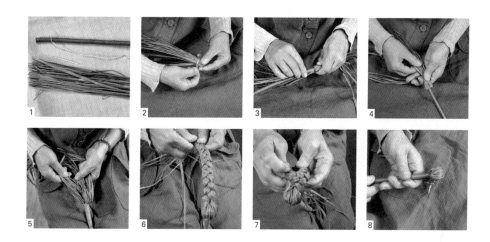

재료: 10~15센티미터 길이의 나뭇가지, 철사나 실, 성냥개비나 이쑤시개, 풀줄기(지랑풀·각시풀·무릇·
진풀·왕싸리풀·달래·까치나물·난초·실파·보리)

1. 필요한 양만큼 풀줄기를 준비한다.
2. 나뭇가지를 풀줄기로 감싸 1.5센티미터 남긴 위치를 끈으로 단단히 묶는다.
3. 아래쪽의 풀줄기를 들어 올려 묶은 쪽으로 전부 뒤집어준다.
4. 뒤집은 풀줄기를 가지런히 모은다.
5. 풀줄기를 세 가닥으로 나눈다.
6. 나눈 풀줄기로 쫀쫀하게 머리 땋기를 한다.
7. 머리 땋기 한 것을 머리 쪽은 왼손으로 잡고 오른손으로 꼬리 쪽을 잡고 한 바퀴 돌린다.
8. 이쑤시개나 성냥개비를 위에서 찔러 원 아래 있는 풀줄기에 꽂아 올려 고정한다. 이 과정이 결혼한 여
 자가 쪽을 지어 비녀를 꽂는 과정이다. 어려우면 길게 땋은 머리를 풀줄기로 댕기처럼 묶어 아가씨 머
 리를 만들면 된다.

이쑤시개 비녀를 꽂아 쪽머리 완성

손수건 매듭 인형

20세기 중반까지 러시아 전역에서 '매듭 옷'이라 불리는 갓난아기 인형이 만들어졌다. 러시아는 전통적으로 붉은색을 삶의 원동력으로 보고 불가사의한 기운으로 여겼다. 이러한 이유로 갓난아기 인형을 만들 때 붉은 색실을 묶거나 감았다.

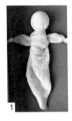

재료: 거즈 손수건 한 장, 스티로폼, 무명실

1. 거즈 손수건 중앙에 스티로폼 공을 넣고 무명실로 묶는다.
2. 역삼각형으로 접힌 손수건의 양쪽 끝을 잡고 매듭을 묶는다.
3. 양팔의 끝을 묶어 손을 만든다.

막대 인형

재료: 아이스크림 막대, 풀줄기, 본드, 색실

1. 아이스크림 막대에 풀줄기(갈대)를 십자가 모양으로 얹고 본드로 고정시킨다. 여자아이는 풀줄기를 위에 얹고 남자아이는 아래로 고정해서 붉은 색실을 감아준다. 이 작업으로 몸통이 완성되었다.
2. 머리와 다리 부분에 색실을 감아 옷을 입혀 준 다음 눈을 그려 완성한다.

《초원의 집》 주인공 로라의 옥수수 속대 인형

"미국의 역사 교과서"라는 호평을 받는 〈초원의 집〉은 1870년대 서부 개척지를 찾아 나선 로라네 가족이 겪는 이야기다. 모든 것이 궁핍했던 서부 개척 시대에는 옥수수 깡치(속대)로 인형을 만들었다. 옥수수 속대 인형은 만들기도 쉽고 재료도 간단하다.

로라의 인형은 손수건에 쌓인 옥수수 속대 인형 수잔이었다. 수잔이 옥수수 속대 인 것은 수잔의 잘못이 아니었다. 이따금 메리 언니는 로라에게 헝겊 인형 네티를 안을 수 있게 해주었는데, 로라는 수잔이 볼 수 없을 때만 네티를 안아보았다.

_〈초원의 집〉 중에서

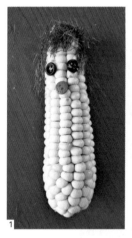

재료: 마른 옥수수와 옥수수 수염 약간, 검정 단추 2개, 빨강 단추 1개, 손수건 한 장

1. 마른 옥수수로 인형 몸통을 만드는데 눈 코 입 위치에 접착제로 단추를 붙인다(서부개척 시대에는 옥 수수를 먹고 남은 속대를 말려서 사용했다).
2. 옥수수 수염을 정수리에 붙여 머리카락을 만들고 손수건으로 강보 싸듯 여미면 완성.

풀줄기로 만든 러시아 인형

세계 여러 나라의 전통인형은 풀, 짚, 옥수수, 바나나 잎 등 자연에서 얻을 수 있는 식물의 줄기나 잎으로 만들었다. 러시아 인형을 재현하기 위해 억새(갈대) 줄기와 잎을 잘라왔다.

1. 억새잎으로 몸통 만들고 억새 줄기로 팔을 만든다.
2. 조각천으로 치마 입히고 상의 입히고 두건 씌워 붉은 색실로 묶어 완성한다.

제웅
볏짚으로 만든 우리나라 전승인형 제웅은
액막이 인형으로 남을 해코지 할 때도 쓰였는데
러시아, 인디언 인형들과 만드는 방법이 비슷하다.

인디언 원주민의 옥수수 껍질 인형

인디언의 옥수수 껍질 인형Corn Husk Doll에는 눈, 코, 입을 그리지 않는 것이 관습이다. 인형의 영혼이 아름다운 얼굴 때문에 마음이 교만해질 것을 꺼리는 탓이다.

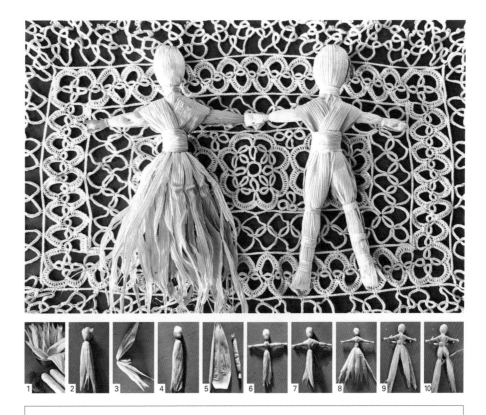

재료: 무명실, 가위, 9~12개의 옥수수 껍질(마른 껍질은 따뜻한 물에 담가 부드럽게 한 다음에 사용)

1. 옥수수 껍질 4장을 가지런히 놓는다.
2. 무명실로 엄지손가락 한 마디 길이 되는 부분을 실로 묶는다.
3. 묶은 부분을 뒤집어 가지런히 아래로 내린다.
4. 머리를 만들기 위해 옥수수 잎을 가지런히 하고 실로 묶는다.
5. 반듯하게 편 옥수수 잎을 단단하게 말아 양쪽 끝을 실로 묶어 팔을 만든다.
6. 만들어 놓은 몸통 잎사귀를 들추고 목 부분 위치에 팔을 넣고 잎사귀를 덮은 다음 허리 부분을 묶는다.
7. 옥수수 잎 2장을 목을 중심으로 X모양으로 교차시켜 상의를 만들고 허리 부분을 묶는다.
8. 4~5장의 옥수수 잎을 허리둘레로 빙 둘러 묶어주고 가늘게 찢어 치마를 만든다.
9. 남자 인형의 경우 빙 둘러 묶은 옥수수 잎을 둘로 나눠 가랑이를 만든다.
10. 무릎과 발목 부분을 묶는다. 남은 잎사귀들은 가위로 잘라 정리해서 완성한다.

가슴이 큰 어머니 인형

토속적 정감을 느낄 수 있는 러시아 헝겊 인형은 마무리가 허술하고 색감도 촌스럽다. 하지만 세상에 둘도 없는 수제 인형의 특별한 매력이 있다. 지금까지 전승되는 러시아의 전통 '가슴이 큰 어머니 인형'은 오스트리아 빌렌도르프의 비너스를 떠오르게 한다. 이러한 유형의 인형은 세계 여러 곳에서 발견되는데 대지의 어머니, 다산의 여신 숭배의 산물이다. 원시시대부터 여성은 다산의 여신 계승자로 인식되었기 때문이다. 다산은 풍요를 기원하는 보편적인 인간의 가치, 종족 번성의 영속성에 의해 전래되었을 것이다. 전통 인형은 결혼과 출생을 비롯한 관혼상제에 부적의 역할을 했다.

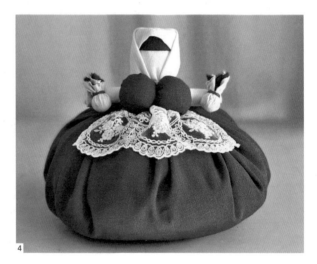

1. 광목천을 50×40센티미터로 잘라 반으로 접어 돌돌 말아 머리 부분을 무명실로 묶는다. 50×20센티미터로 자른 광목천도 반으로 접어 돌돌 말아 양 끝을 묶는다.
2. 몸통과 팔을 붉은 색실로 십자가 모양으로 묶어 몸을 만든다. 붉은색 리넨 천으로 머리를 감싸고 꿰맨다.
3. 빨강색 리넨을 동그랗게 잘라 원통형 치마 만들고 솜을 채워 넣는다. 솜을 채워 놓은 치마에 몸통을 집어넣고 단단히 꿰맨다. 흰색 레이스를 주름잡아 앞치마를 만들어 치마에 꿰맨다.
4. 원형으로 자른 붉은색 리넨을 홈질해서 실을 잡아당겨 솜을 집어 가슴을 만든다. 붉은 리넨을 씌운 머리에 광목으로 스카프를 씌우고 묶는다. 머리 아래에 과장되게 만든 가슴을 꿰매고, 양손에 풍요를 상징하는 곡식 주머니를 달아준다.

하프 돌 램프 스탠드, 티코지, 핀 쿠션, 먼지털이

일반인들에게는 생소한 하프 돌Half Doll은 자기로 만든 상반신 인형을 말한다. 독일 하프 돌을 이용하여 인테리어 소품을 만들 수 있다.

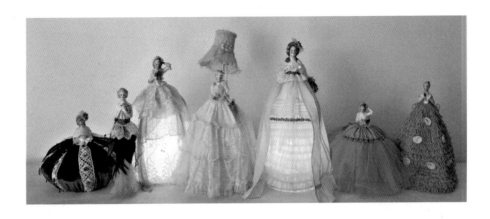

하프 돌 핀 쿠션

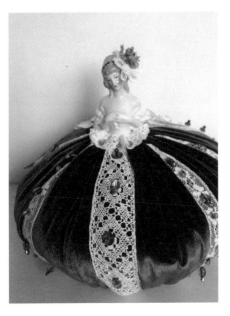

1. 아크릴 물감 팔레트로 쓰던 유리 접시를 이용해 스커트를 만들기로 했다.
2. 유리 접시를 감싼 천 속에 솜을 빵빵하게 넣고 여며 상반신을 꿰매 연결한다.
3. 벨벳 티셔츠를 잘라 스커트를 만들고 앤티크 레이스 위에 스팽클과 비즈 장식을 한다.

하프 돌 티코지 만들기

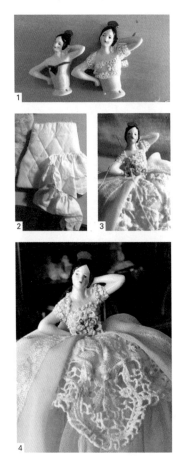

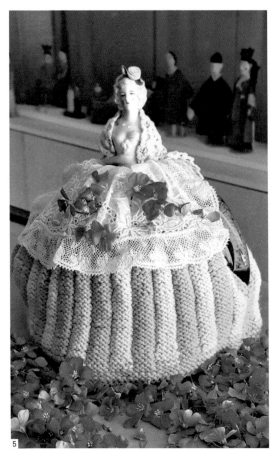

털실로 짠 스커트로 주전자를 감산 티코지

1. 옥색 레이스로 싱반신을 감싸 가슴 양쪽으로 교차되게 고정하고 꿰맨다.
2. 불루 계열 두 가지 색상 털실로 찻주전자를 씌울 스커트를 만든다.
3. 앤티크 레이스를 주름잡아 앞치마를 만들어 가슴 아래로 고정한다.
4. 상반신 인형 아래쪽에 구멍이 있는데 상체와 스커트를 연결, 구멍으로 바느질 실을 통과시켜 단단히 꿰맨다.
5. 허리 부분에 리본을 둘러 뒤에서 묶어준다.

램프 스탠드

하프 돌의 하반신을 19세기 복장으로 재현하고 앤티크 레이스와 실크천, 리본, 비즈, 조화 등을 이용하여 램프 스탠드를 만든다. 한 땀 한 땀 수작업으로 만들어진 램프 쉐 이드를 통해 퍼지는 은은한 조명이 클래식한 분위기를 발산한다.

18세기 유럽의 귀부인들이 재봉 기술을 배우는 취미생활이었으며, 고급스럽고 우아한 규방소품으로 사랑을 받았다.

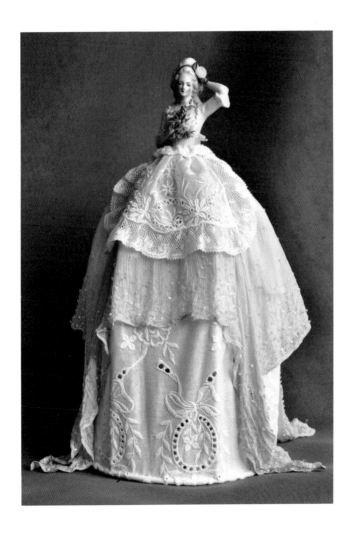

【연표로 보는 세계 인형의 역사】

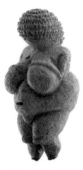

풍요와 다산을 기원하는 여신상
빌렌도르프의 비너스
1909년 오스트리아
발렌도르프에서 출토
빈 자연사 박물관 소장

민속 신앙적 인형
세계 각지에 존재

이집트 무덤에서
관절 인형 출토

유럽 각지에서
장난감 헝겊 인형 발견

유럽에서
그리스도 인형 유행

유럽 유랑극단
관절 인형으로 공연

1636년
깜박이는 유리 눈을 가진
인형 제작(네덜란드)

구석기시대
(기원전 25,000년 전)

신석기시대

기원전 2,000년

8~9세기

13~14세기

16~17세기

676년 통일신라

1392년 조선왕조

1840년 중국의 도자기 인형에 영향을 받은 프랑스 인형의 탄생

차이나 광택 유약 빛나는 하얀색

파리안 유약을 뺄 하얀 피부

비스크 유약 없이 자연스런 피부 표현

1710년 오블롱소리틀랜드 베이비 인형 제작

1737년 레이디 인형(프랑스) 패션의 최신 하이패션을 전파하며 역할을 한 레이디 인형은 건조 동작을 했다.

1800년 유럽에서 종이겹종 인형 유행

1876년 베베 아린이 인형(프랑스) 에디슨 축음기 발명으로 노을 말하고 걷는 인형, 오줌싸개 인형도 개발, 구체 관절 함태의 금포지션 등등

1860년 셀룰로이드 개발 미국에서

1850년 독일과 프랑스에서 비스크돌 제작 패션돌 푸페(프랑스)

1890년 마트료시카 인형(러시아)

1891년 독일을 중심으로 인형에 국적 표기기념 조선 정여 인형

1910년 구클리(독일) 조선 아가씨와 도령(한국)

1911년 다양한 표정의 베베 주모우 출시(프랑스)

1912년 큐피(미국)

1920년 렌시(이탈리아) 테디 베어(미국)

1923년 마담 알렉산더(미국) 조선 풍속 박각 인형(한국)

1930년 부두인형 수제(프랑스) 인체강정기 관심 상품 인형(한국)

1924년 뽀빼이(미국)

1928년 마가마우스(미국)

1934년 설리 템플(미국) 일본 인형에 한복을 입힌 인형(한국)

1700
1800
1900
1910
1920
1930

1789년~1794년 프랑스혁명

1804년 나폴레옹 즉위

1905년 율사조약

1914년 제1차 세계대전

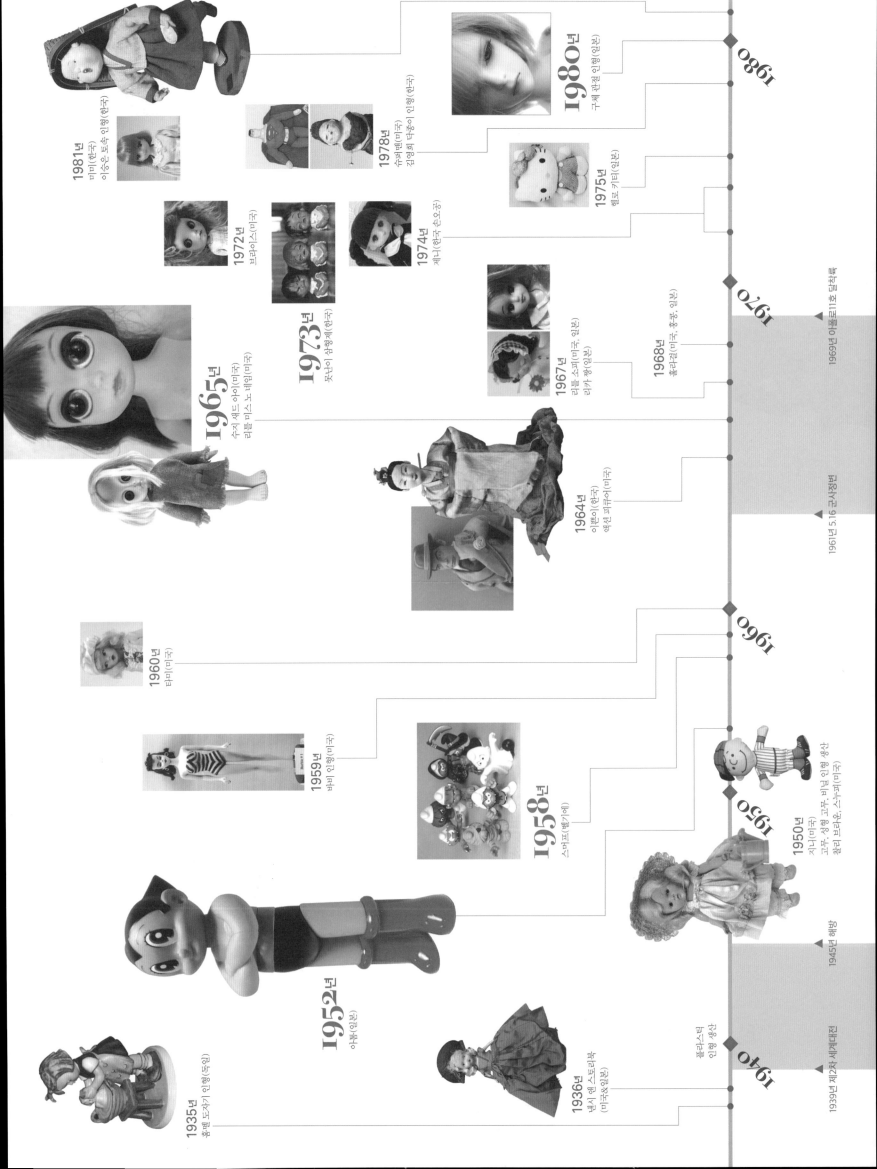

1981년
미미(한국)
이승은 토속 인형(한국)

1978년
슈퍼맨(미국)
김영희 닥종이 인형(한국)

1980년
구체 관절 인형(일본)

1975년
헬로 키티(일본)

1974년
제니(한국 순오공)

1972년
브라이스(미국)

1973년
못난이 삼형제(한국)

1965년
수지 세드 아이(미국)
리틀 미스 노 네임(미국)

1968년
홀리컬(미국, 홍콩, 일본)

1967년
리틀 소피(미국, 일본)
리카 짱(일본)

1964년
이쁜이(한국)
액션 피규어(미국)

1960년
타미(미국)

1959년
바비 인형(미국)

1958년
스머프(벨기에)

1952년
아톰(일본)

1950년
지니(미국)
고무, 성형 고무, 비닐 인형 생산
찰리 브라운, 스누피(미국)

1935년
홈멜 도자기 인형(독일)

1936년
낸시 앤 스토리북
(미국&일본)

1980

1970

1960

1950

1940

1969년 아폴로11호 달착륙

1961년 5.16 군사정변

1945년 해방

플라스틱
인형 생산

1939년 제2차 세계대전

1992년
짱구(일본)

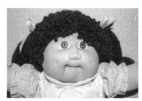

1983년
양배추 인형(미국)

1994년
이승은 전시
〈엄마 어렸을 적에〉

1990년
마들린(미국)
1939년 출간된 루드비히 베델먼즈의
동화책의 주인공

2004년
스폰지밥(미국)
뚱이(한국)

2000년
뿌까(한국)

2002년
마시마로(한국)

2001년
슈렉(미국)

1984년
둘리(한국)

1990

2000

2003년
뽀로로(한국)

1988년 서울 올림픽

1997년 IMF사태

【인형과 함께한 시간들】

부산민주공원 전시에서
만난 도정일 교수

교보문고
전시장에서 만난
앤서니 브라운

충무아트홀 전시장에서 만난
연극배우 박정자 선생

창원 컨벤션센터
전시장에서 만난 정호승 시인

책 먹는 여우 작가
프란체스카 비어만

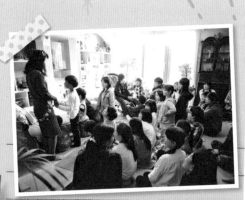

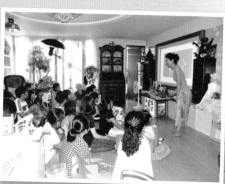

몽골 봉사활동 사전 모임

마중물 원생 방문

꿈꾸는 인형의 집
그림자 인형극

칠공주집

책 읽고 감동적인 장면
재현하기 체험 활동

인형 만들기 체험

캄보디아 봉사 활동 중

뒤집기 인형극

인형 수선 맡긴 아이, 교보문고 전시 관람

창원 컨벤션센터 인형전

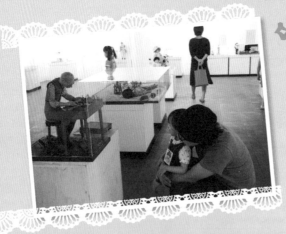

서울 충무아트홀 전시

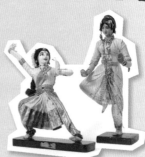

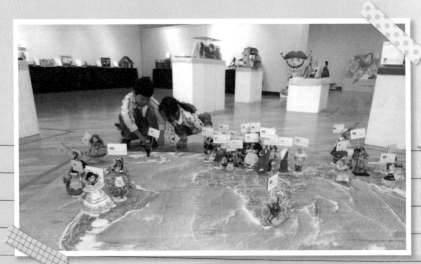

부산 민주 공원 세계의 아동문학 지도

인형으로 읽는 동화展
2009. 10. 23 ~ 11. 1

클레이아크 미술관 전시

세종도서관 전시장에서
독서삼매경에 빠진 아이

송도 국제어린이도서관 전시

제물포 구락부 프랑스 동화나라 전시회

푸른숲 출판사 사옥 전시

MBC
〈이것이 인생〉
촬영 중

배고픈 애벌레 인형 〈미즈내일〉 인터뷰

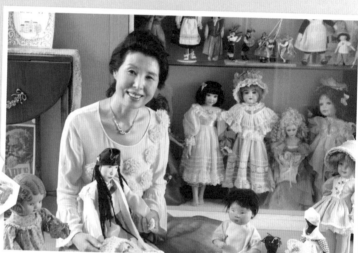

여성지 인터뷰

2009 프로방스

58세 엘리스

2007년

〈베스트 베이비〉 인터뷰

세상 어딘가에
나와 같은 사람이

아이들 어렸을 때
그림책 속 인물을 만들어
이야기 짓기 놀이

교보문고 이달의 작가

첫 아이에게 만들어준
동물 인형들

아이들 고구로 만든 인형극 마차

에필로그

현대인들은 아름다워지기 위해 갖가지 방법으로 성형을 하고 살을 빼다 못해 팔등신 바비로 대리 만족한다. 아름다움에 대한 욕망이 인형에도 반영된 것이다. 일찍이 그와 같은 외모지상주의를 경계하는 민족이 있었다. 아메리카 원주민 인디언이 만든 옥수수 껍질 인형 얼굴에 눈, 코, 입을 그리지 않았다.

인디언 부족에 구전하는 이야기에 의하면, 대지의 어머니가 옥수수 껍질 인형을 만들어 인디언 부족에 보냈다. 옥수수 껍질 인형은 연못에 비친 아름다운 얼굴을 보고 오만방자해졌다. 이를 본 대지의 어머니는 옥수수 껍질 인형을 벌주었는데 연못에 인형의 얼굴이 비치지 않았다고 한다.

미국 아이들이 선물로 받고 싶어 하는 '아메리칸 걸'은 다인종 국가답게 다양한 피부와 눈동자, 머리 색을 가진 캐릭터 인형이다. 장애인과 환아를 위한 머리카락 없는 인형, 당뇨병 키트, 보청기나 휠체어, 안내견 등의 소품도 있다. 자신과 쌍둥이처럼 닮은 인형도 주문할 수 있다. '아메리칸 걸' 매장은 인형만 파는 곳이 아니다. 인형 캐릭터에 맞춘 의상, 취미생활 전용 액세서리, 반려동물과 반려동물의 가구까지 구색을 갖추어 인형 놀이에 필요한 모든 소품을 살 수 있다. 인형을 사는 게 아니라 가족을 만드는 것이다. 'AG 플레이스'에는 인형 전용 헤어살롱이 있어 원하는 스타일을 고르면 미용사가 손질해준다. 스파 패키지, 귀 뚫기, 네일 서비스도 받을 수 있다. 카페에서는 인형에게도 모형 음식을 주고 종업원이 차를 따라준다. 미국 소녀들이 생일 파티를 하고 싶어 하는 곳의 풍경이다. 자본주의 나라답게 아이들 인형 놀이도 부모들의 경제적 부담이 되어 사회적인 문제가 되었다. 공장에서 획일적으로 만든 현대의 인형은 어머니나 할머니가 만들어 준 헝겊 인형에 비할 바 아니지만, 현대 사회에서도 인형은 더할 나위 없는 아이들의 놀이 친구가 되었다.

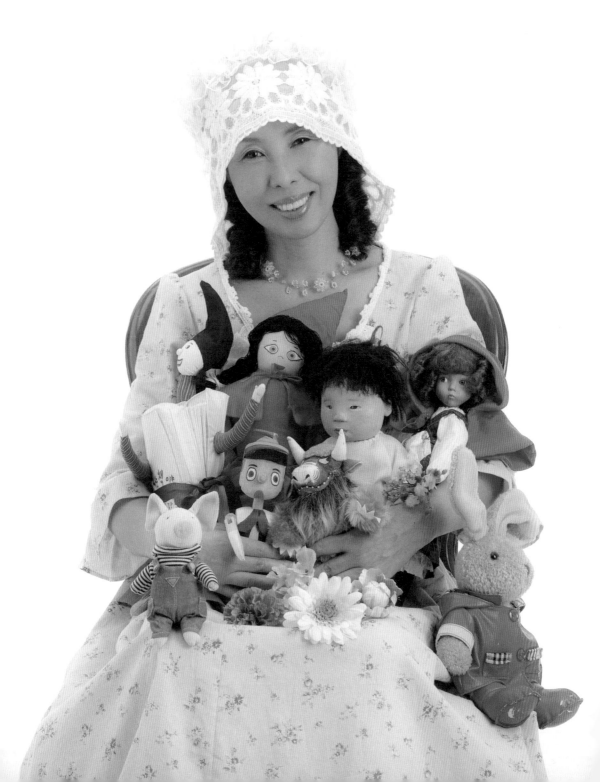

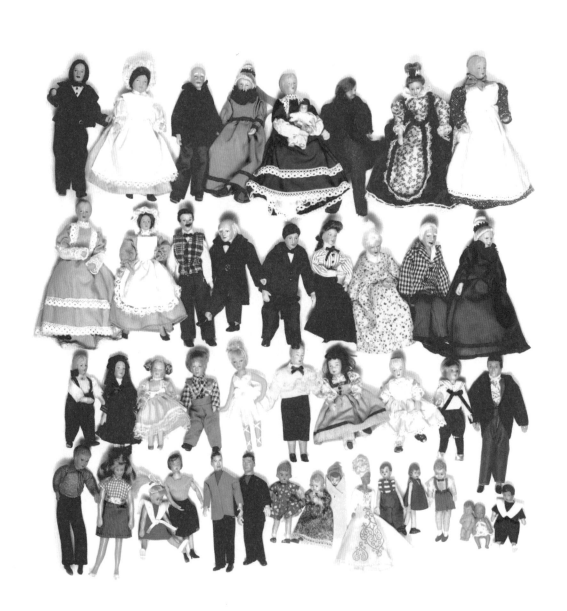